미술로 보는
한국의 미의식

1

신명

미술로 보는
한국의 미의식 1 — 신명

역경을 이겨내는 흥겨운 정서

초판 인쇄 2018. 6. 8
초판 발행 2018. 6. 15

지은이 최광진
펴낸이 지미정
편집 문혜영 | **디자인** 한윤아 | **마케팅** 권순민, 박장희
펴낸곳 미술문화 | **주소** 경기도 고양시 일산동구 중앙로 1275번길 38-10, 1504호
전화 02) 335-2964 | **팩스** 031) 901-2965 | **홈페이지** www.misulmun.co.kr
등록번호 제2012-000142호 | **등록일** 1994. 3. 30.
인쇄 동화인쇄

이 도서의 국립중앙도서관 출판시도서목록(CIP)은 서지정보유통지원시스템
홈페이지(http://seoji.nl.go.kr)와 국가자료공동목록시스템(http://nl.go.kr/kolisnet)
에서 이용하실 수 있습니다.(CIP제어번호: 2018016859)

ISBN 979-11-85954-43-1 (04600)
ISBN 979-11-85954-42-4 (세트)
값 18,000원

미술로
보는
한국의
미의식

1

신명

역경을 이겨내는
흥겨운 정서

최광진 지음

神明

미술문화
MISULMUNHWA

미술로 보는
한국의 미의식

한국인의 미의식은 "멋을 느끼고 창출할 수 있는 의식"으로 '신명', '해학', '소박', '평온'의 미의식으로 발현되어 왔다. 신명은 영혼을 깨우는 생명의 힘으로 삶의 역경을 이겨내는 흥거운 정서다. 풍류를 좋아하고 흥이 많은 한국인들은 신명으로 하늘과 소통하고 현실의 문제들을 해결했다. 해학은 사회의 부조리와 부패한 권력을 희롱하고 낙천적으로 삶을 긍정하는 달관의 지혜다. 천진한 한국인들은 해학을 통해 모두가 존귀하고 평등한 세상을 동경했다. 소박은 꾸밈없는 대교약졸의 자연미다. 자연친화적인 한국인들은 인위적인 기교와 장식을 최소화하고 자연에 순응하며 살고자 했다. 평온은 세속적 유혹과 집착에서 벗어난 본성의 고요한 울림이다. 종교와 예술을 일치시키고자 했던 한국인들은 이러한 명상적 상태에 도달하는 것을 예술의 이상으로 삼았다.

이 시리즈는 이러한 4대 미의식이 미술에서 어떻게 양식화되었는지를 조명하고 있다. 이를 위해 적절한 작품들을 예시하고, 동서고금의 작품들과 비교하며 미학적 관점에서 공통점과 차이점을 드러내고자 했다. 이렇게 볼 때, 신명예술은 내적 감정을 분출시키는 표현주의와, 해학예술은 현실 풍자적인 리얼리즘이나 이상적인 낭만주의와 통한다고 보았다. 또 소박예술은 자연주의와 관련 있고, 평온예술은 고전주의와 상통하는 점에 주목하였다. 이러한 비교는 한국미술의 가치를 새롭게 눈뜨게 하고, 외국인들이 한국미술을 이해하는 데도 도움이 될 것이다.

책을 내며

◇◇◇◇◇◇◇◇◇◇◇◇◇◇◇◇

문화가 경쟁력이 된 요즘이야말로 옛것을 토대로 새것을 창조하는 법고창신法古創新의 정신이 필요한 시기이다. 옛것을 따르면서도 시대에 맞게 변용할 줄을 알고, 새것을 창조하면서도 근본을 잃지 않아야 한다는 것이다. 그런데 오늘날 한국의 문화예술계는 전통에 매몰된 보수파와 세계화를 명분으로 전통을 외면하는 진보파가 첨예하게 대립하고 있다.

이러한 갈등이 전통의 현대화에 필요한 미학의 부재에서 비롯되었다는 자각으로 한국미학 연구를 시작한지 어언 8년이 흘렀다. 그러나 야나기 무네요시 이후 불모지나 다름없는 한국미학을 연구하는 것은 자료 부족으로 쉬운 일이 아니었다. 그래서 궁여지책으로 정립된 외국미학과의 비교를 통해서 한국미학에 접근했는데, 그렇게 3년 전에 나온 책이 『한국의 미학, 서양, 중국, 일본과의 다름을 논하다』(2015)이다. 이 책에서 나는 민족마다 문화가 다른 것은 환경에 따른 '문화의지'가 다르기 때문이고, 서양은 '분화', 중국은 '동화', 일본은 '응축', 한국은 '접화' 의지가 있다고 주장했다. 그리고 이처럼 서로 다른 문화의지가 건전하게 발현될 때 각 민족은 갈등 없이 세계의

한 기관으로서의 역할을 할 수 있다고 보았다. 갈등은 각자의 차이를 확보하지 못했을 때 우열의 관계를 따지면서 일어나기 때문이다.

내가 한국의 문화의지로 추출한 '접화接和'는 태극처럼 상극의 이질성이 하나로 어우러진 상태를 말한다. 나는 이 개념을 한국문화의 기반을 이루고 있는 천지인 사상에서 착안했는데, 천지인 사상에서 인간은 하늘의 창조적인 신성(영혼)과 땅의 굳어진 물질성(육체)이 접화된 존재이다. 그래서 한국인들은 '천인묘합天人妙合'의 상태에서 미적 쾌감을 느끼고 그 상태를 '멋'이라고 불러왔다. 따라서 한국인의 미의식은 한마디로 "멋을 느끼고 창출할 수 있는 의식"이고, 이것은 구체적으로 '신명', '해학', '소박', '평온'의 미의식으로 발현된다는 것이 내가 주장하고자 하는 바이다.

내가 미의식에 주목하는 이유는 미의식이 미와 예술을 가교한다고 생각하기 때문이다. 보편적이고 관념적인 미의 개념이 예술로 구체화되기 위해서는 작가의 주관적인 의식을 통과해야 한다. 미의식은 민족성과 개성이 반영된 주관적인 정서로서 이러한 주관성이 고유하고 독창적인 문화예술을 낳게 하는 것이다. 미의식은 개성을 꽃피우게 하고 전통의 현대화를 가능하게 하는 창조적인 의식 활동이며, 정서적인 쾌감을 통해 우리를 본성으로 인도하는 안내자이다. 한국의 문화예술은 한국인의 미의식이 담겨 있을 때 존재 가치가 부각되는 것이다.

앞서 출간한 『한국의 미학』에서는 한국문화의 뿌리(문화의지)에서 줄기(미의식)로 이어지는 부분을 다루었다면, 이 책은 그 줄기에 맺힌 열매(예술작품)들을 다루고 있다. 그러나 실제로 한국인의 대표적인 미의식을 뽑아내는 것은 쉽지 않은 일이고, 나의 주장 역시 주관적인 하나의 관점일 수밖에 없다. 이

러한 주장이 보다 설득력 있고 공감대를 얻기 위해서는 이를 입증할 만한 충분한 사례들이 뒷받침되어야 하고, 그 사례들이 한국문화를 대변할 만한 가치가 있어야 할 것이다.

이 책의 과제는 한국인의 4대 미의식 중 하나로 선택한 신명의 미의식이 한국인에게 있다면, 그것이 과연 한국미술에서 어떻게 조형언어로 양식화되었는지를 조명하는 것이다.

이를 위해 서장에서 고대 무속신앙에서부터 이어져 내려온 신명의 문화적 전통과 작용원리를 고찰하였다. 그리고 1장에서 북방 유목민의 기상이 담긴 고구려 고분벽화를 통해서 춤과 음악으로 풍류를 즐긴 고대 한국인들의 신명문화가 회화적으로 표현된 사례들을 살펴보았다.

2장에서는 회화에서 율동적인 선율로 표현된 신명의 정서가 생활문화에서 한국 특유의 비대칭적인 공예의 문양으로 나타나고 있음을 살펴보았다.

3장에서는 신명의 관점에서 조선 후기의 진경산수화를 새롭게 접근해 보았다. 진경산수화가 자연을 직접 접하고 감각적인 흥취를 표현하고자 한 점에 주목하여 서양의 인상주의와의 관계를 논하고, 풍경의 전체 구조를 파악하고자 한 점은 입체주의와 비교하여 그 현대적 의미를 재조명했다.

4장에서는 신명의 정서로 자신의 예술세계를 꽃피운 현대작가들을 다루었다. 문인화의 전통을 신명나는 붓질로 계승한 이응노, 무속신앙의 신명을 현대적 감각으로 조형화한 박생광, 소를 통해 한민족의 힘찬 기백을 표현한 이중섭, 자신의 한을 신명으로 승화시킨 천경자, 민중의 애환을 신명나는 춤으로 풀어낸 오윤, 갈등을 해소하는 굿의 원리로 비디오 아트를 창조한 백남

준 등의 사례를 통해 신명의 정서가 어떻게 현대적인 조형언어로 표현되고 있는지를 살펴보았다.

　확실히 한국인들은 자신의 유전자 속에 내재된 신명을 일깨워 신나는 세상을 만드는 데 기여할 사명이 있는 듯하다. 오늘날 K팝의 국제적 성공도 우리의 신명문화가 때를 만나 꽃피운 결과라고 생각된다. 아무쪼록 이 시리즈가 4권까지 무사히 완간되어서 우리의 소중한 미의식을 되찾고, 우리다운 문화를 만드는 법고창신의 밑거름이 되기를 소망해본다.

2018. 5
한아閒哦 최광진

차례

책을 내며 6

서장 신명이란 무엇인가 12

1장
고구려 벽화로 표현된
신명의 정서

사신도
유려하고 역동적인 선율로 창조한
신령한 동물 28

신선도
율동적인 선율로 하늘을 나는
천인들 48

풍속도
일상에서 생활화된
신명의 문화 60

2장
공예품에 새겨진
신명의 문양

금동장식
불꽃처럼 타오르는
신명의 문양 72

금동대향로
신선사상 구현된
접화군생의 이상세계 84

범종
마음을 울리는
신명의 파동 92

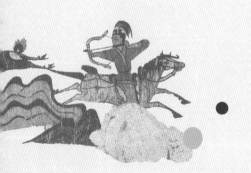

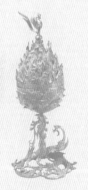

3장
진경산수화에 담긴
신명의 흥취

진경산수와 인상주의
　자연과 인간의 감각적 교류　104

진경산수와 입체주의
　자유로운 시점의 유희　110

정선과 세잔
　시각 너머의
　구조적 본질을 탐하다　126

정선과 고갱
　몸으로 체화된 자연의
　심상 표현　134

정선과 고흐
　선으로 표현된
　역동적인 생명력　140

변관식
　골산에서 찾은
　한국산수의 전형　152

이상범
　토산에서 찾은
　한국산수의 전형　160

4장
신명을 불사른
현대작가들

이응노
　원초적 자유를 갈망하는
　신명의 붓질　168

박생광
　무속신앙에서 찾은
　신명의 불꽃　180

이중섭
　소로 구현된
　한민족의 기백과 신명　196

천경자
　신명으로 승화된
　여인의 한과 고독　216

오윤
　민초들의 애환을 풀어주는
　신명의 춤　232

백남준
　비디오로 굿을 하는
　국제적 전자 무당　244

맺음말 신명나는 문화독립운동을 꿈꾸며　264

참고문헌　268

신명이란
무엇인가

한국인들은 즐거울 때 "신(명)난다" 혹은 "신바람이 난다"고 말한다. 흥이 없는 민족이야 없겠지만, 한국인들은 옛날부터 유독 음주가무를 즐기고 놀이를 좋아했던 민족이다. 중국의 고대 기록인 『삼국지위서동이전』에 보면, 제천행사 기간 내내 노래하고 춤추는 한국인들의 풍습을 신기한 듯이 기록했을 정도다. 한국인들은 신(명)이 나면 평소 어려워하던 일도 척척 해내고, 신(명)이 나지 않으면 평소 잘하던 일도 헤매거나 죽을 쑨다. 흔히 사용하는 "신(명)나게 놀자" 혹은 "신(명)나게 일하자"라는 말은 놀고 일하는 목적이 신명을 위한 수단이라는 의미다.

신명의 문화적 전통

신명은 고대부터 하늘을 숭상하고 무속신앙의 전통이 있는 한국인의 뿌리 깊은 미의식이다. 그래서 한국에서는 논리적 이성에 의존하는 학문보다 초월적 직관에 의존하는 종교가 발달되었다. 한국에 들어와 실패한 종교가 없을 정도로 한국에는 다양한 종교들이 성행하고 있다. 기독교와 불교처럼 성격이 다른 다양한 종교들이 공존하는 나라는 세계에서 유례를 찾아보기 힘들다. 심지어 한 사람이 여러 종교를 믿는 경우도 적지 않다.

한국인에게 무속신앙은 종교 이전에 천지인삼재 사상에 입각한 삶의 문화이고, 노래와 춤이 수반되는 제천의식이나 굿은 신명나는 삶을 위한 정치 행위였다. 이러한 전통이 생활 속에서 풍물놀이(농악)로 이어진 것이다. 북, 장구, 꽹과리, 징 등으로 이루어진 풍물風物은 음의 파장과 진동을 만들어 "신바람을 일으키는 물건"이다. 풍물을 치면서 춤추고 노래하며 모두를 한마음으로 어우러지게 하는 농악은 모내기나 논매기같이 협동심과 효율성이 필요할 때에 행해졌다.

풍물놀이에 사용되는 악기들은 음양의 사상四象을 이루는데, 징은 태양, 꽹과리는 소양, 장구는 소음, 북은 태음을 각각 상징한다. 음양이 조화된 소리의 가락이 흥을 일으키고, 신명난 참여자들에게서 불규칙적으로 터져 나오는 추임새와 고함 소리, 박수 소리가 더해져 풍물가락이 완성되는 것이다.

긴장과 이완, 정과 동, 맺고 푸는 행위를 반복하면서 집단적 신명으로 나아가는 풍물놀이는 사악한 기운을 몰아내고 살풀이를 위해 행해졌던 굿의 전통이 놀이로 계승된 것이다. 한국인들은 이처럼 신명나는 놀이를 통해 현실과 이상, 이승과 저승, 성과 속의 경계를 무너뜨리고 하나로 융화된 공동

체 사회를 이룩하고자 했다.

농한기인 정월 대보름에는 마을 사람들이 풍물을 즐기며 복을 축원하는 마을굿을 행하고, 농번기에는 효율성을 증진하고자 노동을 신나는 놀이로 만들어주는 두레굿(대동굿)을 한다. 대동굿에서도 풍물놀이는 신명을 얻기 위한 주요 방법이었다.

이러한 문화적 전통은 신나는 놀이를 통해 종교적 초월과 세속적 화합을 이끌어내는 '성속일여聖俗一如'의 특징이 있다. 풍물패의 선두에는 치배들이 악기를 연주하며 흥을 일으키고, 그 뒤에 다양한 계층의 배역을 하는 잡색(허두잡이)들이 사람들과 춤을 추며 어울린다. 이처럼 흥겨운 춤과 놀이를 통해 어우러지는 곳에서 계급이나 사회적 신분은 아무 의미가 없다. 억압된 감정과 갈등은 신명이 나면 저절로 풀어지면서 화합의 장으로 변하기 때문이다.

근대화 이후 외래문화의 영향 속에 이러한 전통은 많이 사라졌지만, 흥이 많은 한국인들은 여전히 음주가무를 즐긴다. 한국인의 음주량은 세계 최고 수준이고, 하루 평균 약 190만 명 정도가 노래방을 찾는다고 한다.

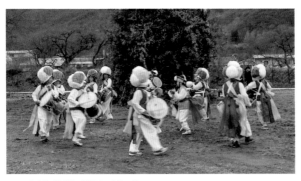

0.1 신명을 돋우는 풍물놀이(농악)

신명의 원리와 작용

한국인의 사상적 뿌리라고 할 수 있는 천지인 사상에 의하면, 인간은 하늘의 정신성(영혼)과 땅의 물질성(육체)을 종합한 존재다. 인간이 살아 있다는 것은 정신성과 물질성이 접화된 상태이며, 죽음이란 접화가 풀어져 정신은 하늘로, 몸은 땅으로 돌아간 것을 의미한다. 그래서 한국인들은 사람이 죽으면 "돌아가셨다"라고 표현한다.

죽음까지는 아니더라도 인간은 천지의 긴밀한 접화가 깨져 땅의 속성이 강해지면 고통을 느끼게 되어 있다. 땅의 속성이 강해진다는 것은 굳어진다는 것이다. 모든 고통은 굳어짐에서 비롯된다. 몸이 굳어지면 병들어 몸이 고통스럽고, 생각이 굳어지면 집착이 되어 마음이 고통스럽다. 또 관습이 굳어지면 적폐가 되어 사회가 고통스럽다. 이러한 고통에서 벗어나기 위해서는 인간 안에 내재된 신명을 통해 굳어짐을 풀어주어야 한다.

무당은 신명을 지펴 굳어짐을 풀어주는 사람이다. '무당 무巫' 자는 하늘(一)과 땅(一)을 사람(人)이 이어주는 형상으로 되어 있다. 오늘날에는 돈벌이의 수단으로 전락한 무당들로 인해 무속의 이미지가 나빠졌지만, 본래 무속의 철학은 천지인 사상에 따라 하늘과 땅을 이어주는 참된 휴머니즘에 있다.

무당이 행하는 굿은 신명을 끌어내는 수단이다. 신명이 일어나면 불안과 고통이 사라지고 황홀한 쾌감이 동반되는데, 이것은 인간 안의 신성이 깨어나 통일성과 일체감을 체험하게 됨으로써 생기는 미의식이다.

일단 신명이 깨어나면 무아지경의 몰입이 이루어지고 창조력이 증진된다. 몰입은 어떤 행위가 다른 목적 없이 순수한 놀이가 될 때 이루어진다. 일을 돈을 버는 수단으로 여기면 몰입이 어렵지만, 일 자체가 목적이 되어 즐

기게 되면 몰입이 이루어진다. 놀이와 신명은 바늘과 실처럼 관계가 긴밀하다. 굿의 행위가 놀이의 형식을 띠고, 풍물굿이나 농악을 풍물놀이라고 부르는 것도 이 때문이다.

우리가 어떤 대상에 몰입하기 위해서는 미세하고 연속적으로 변하는 힘의 작용을 느껴야 한다. 그러나 이분법적 사유는 이러한 연속성을 지각하지 못하고 편협하게 인식하고 판단한다. 자연은 단순하게 낮과 밤, 여름과 겨울이 있는 것이 아니라 그 사이에서 미세한 변화가 이어지는 것이다. 그 미세한 변화의 주체는 우리의 사유로 포착하기 어려운 '음곱'의 파장과 진동이다. 모든 사물은 비가시적인 음의 파장과 진동으로 존재한다.

이때 음의 음양 작용을 '율려'라고 한다. '율律'은 팽창하고 확산하는 동적인 음이고, '려몸'는 고요함으로 나아가는 정적인 음이다. 생명이란 율려의 호흡 작용이고, 율려는 신명의 작용 방식이다. 인간의 경직된 사고는 이러한 생명의 율려 작용을 굳게 만들어 병들게 한다. 이처럼 굳어진 신명의 율려를 복원하기 위해 고안된 문화가 음악과 춤이다. 음악은 음을 즐기는 놀이이고, 그 리듬에 몸을 일치시키는 것이 춤이다. 노래를 부르고 춤을 추면 신(명)이 나는 것은 음의 율려 작용으로 경직된 몸과 마음이 풀어지기 때문이다.

마음에 응어리진 것을 '한恨'이라고 하는데, 한은 풀지 않으면 살기가 되어 부작용을 일으키기 때문에 한국인들은 살풀이를 통해 망자의 한이라도 풀어주고자 했다. 이때 음악과 춤이 동반되는 것은 그것이 신명을 지피는 데 도움이 되기 때문이다. 신명이 일어나면 율려의 파장은 주변을 순식간에 전염시킨다. 아이돌 가수들의 춤과 음악을 듣고 있으면 신이 나는 것도 같은 원리다.

한국적 표현주의

살다 보면 역경과 비극을 피할 수 없을 때가 있다. 사랑하는 사람도 언젠가는 떠나보내야 하고, 하물며 기르는 강아지도 평생 함께할 수가 없다. 한국의 대표적인 민요 아리랑은 이러한 운명적 슬픔과 한을 율려의 리듬 속에 승화시킨 노래다.

한국인에게 한은 자신의 의지로 어찌할 수 없는 운명적인 슬픔인 동시에 신명을 지피는 조건이다. 인간의 힘으로 해결할 수 없는 현실에 직면하면 집착으로 경직된 에고의 체념이 이루어지고, 그때 틈이 생긴다. 에고의 지배가 약해지고 율려가 작용하여 신명이 일어나면 한이 승화되면서 생명력이 복원되는 것이다. 한국의 예술은 원래 굿에서 근원한 것이며, 그것은 신명을 일깨워 응어리진 마음을 풀고 승화시키는 의례 같은 것이었다.

인간의 지성보다 영혼의 울림에 의존하는 신명예술에서는 우연성과 즉흥성을 최고의 예술적 가치로 여긴다. 한국 전통 음악인 시나위는 가야금, 거문고, 해금, 아쟁, 피리, 대금 등의 고수들이 한데 모여 악보 없이 즉흥적으로 가락을 이어간다. 이러한 연주 방식은 특정한 규정이나 악보의 제약이 없기 때문에 고도의 몰입 상태에서 상대의 가락에 따른 즉흥성이 필수적이다.

독주곡인 산조 역시 시나위와 판소리에서 발전한 가락을 장단의 틀에 맞추어 즉흥적으로 연주하기 때문에 허튼가락이라고도 부른다. 또 판소리는 자신의 자유로운 감정표현을 중시하기 때문에 스승의 소리를 흉내내는 것을 철저하게 금한다. 판소리의 명창이란 남의 소리를 흉내내지 않고 자기 내면에서 울려 나오는 소리를 낼 줄 아는 사람이다.

이처럼 즉흥성을 중시하는 전통은 음악뿐 아니라 춤도 마찬가지다. 전라

신명의 미학적 구조

도 굿판의 춤에서 유래한 살풀이춤은 시나위의 허튼가락에 따라 즉흥적으로 추는 춤으로 '즉흥무'라고도 한다. 즉흥무는 미리 계획된 춤이 아니라 가락의 감흥에 따라 그 순간 그 자리에서 즉흥적인 움직임을 창출하는 춤이다.

승무나 탈춤 같은 전통춤도 즉흥성이 중시되기는 마찬가지다. 한국의 춤은 남에게 보여주기 위한 형식적인 춤이 아니라 마음에 따라 내면에서 저절로 우러나오는 자유분방한 즉흥성을 중시한다. 그것은 춤의 목적을 기교의 연마가 아니라 신명을 일으키는 데에 두었다는 것을 의미한다. 한국의 춤은 정해진 패턴을 최소화하고 신명이 몸을 지배하게 함으로써 즉흥에 몸이 따르게 한다.

신명이 깨어나면서 분출되는 에너지에 몸을 맡기면 자신도 예상치 못한 즉흥적인 몸짓이 나오게 되는데, 이것은 기교로 흉내 낼 수 없는 것이다. 이 즉흥을 일으키는 주체가 바로 신명이다. 한국의 춤은 완벽하게 정해진 동작들에 따라 정교한 기교로 형식미를 추구하는 서양의 발레와 차이가 있으며, 신명이 일어나지 않으면 춤을 추기조차 어렵다.

한국의 신명예술은 "예술을 위한 예술"이 아니라 인간의 마음을 치유하는 효과가 있다는 점에서 서양의 표현주의 미학과도 상통한다. 외부 현실을 사실적으로 포착하려는 재현주의와 달리 표현주의는 인간 내면의 감정의 진

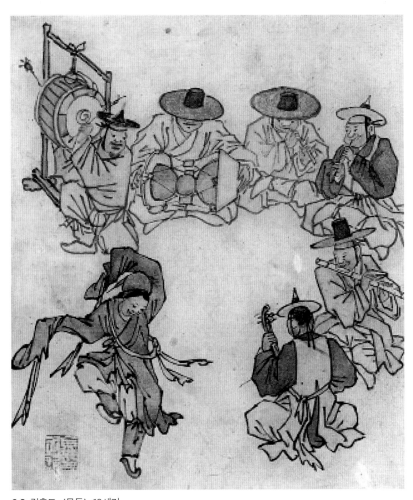

0.2 김홍도, 〈무동〉, 18세기

실을 직접적으로 표출하고자 했다.

　독일에서 키르히너를 중심으로 활동한 '다리파'는 오직 눈의 망막에 의존해서 빛의 이미지를 그린 인상주의를 비판하고, 고흐와 뭉크를 계승하여 내적 충동이라 할 수 있는 정열과 불안을 예리하게 표현했다. 그림의 주제가 외부 세계에서 내면의 문제로 전환됨에 따라 그들은 사물과 닮은 색채와 사실적인 형상에서 벗어날 수 있었고, 자신의 주관적인 충동을 거침없이 표현하게 되었다. 또 청기사파의 칸딘스키는 '즉흥'을 "무의식적인 세계에 갑작스럽게 일어나는 상황의 전개"라고 정의하고, 그것이 영혼을 일깨우고 가슴을 울리게 한다고 주장했다.

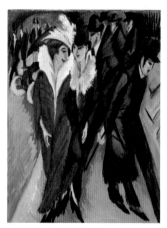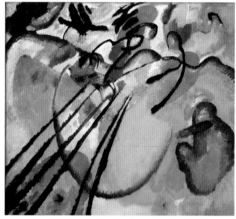

0.3 에른스트 루트비히 키르히너, 〈베를린 거리〉, 1913년
0.4 바실리 칸딘스키, 〈즉흥 26〉, 1912년

표현주의와 신명예술

　눈에 의한 객관적인 재현에서 벗어나 미술을 인간 내면의 문제로 전환시킨 표현주의는 그림을 통해 심리 치유의 효과를 얻을 수 있었다. 제2차 세계대전 직후에 일어난 앵포르멜이나 추상표현주의는 그러한 표현주의의 미학을 계승하여 추상화된 양식으로 나아갔다. 이처럼 현대미술이 점차 주관적이고 반反이성적인 흐름으로 나아가게 되면서 그동안 폄하되었던 우연성과 즉흥성이 새로운 예술적 가치로 주목받게 되었고, 한국의 신명예술과 통하는 지점이 생겼다.

　서양의 표현주의나 한국의 신명예술은 모두 선을 중시하는데, 그것은 마음의 파장과 리듬을 조형적으로 표현하기에는 선이 유리하기 때문이다. 서양의 고전미술에서 선은 단지 밑그림에 불과했지만, 표현주의에서는 선이 자신의 감정을 직접적으로 드러내는 중요한 수단이다. 그러나 표현주의의 선이 인간의 억압된 감정을 충동적으로 분출하고자 한다면, 신명예술의 선은 자신의 감정을 자연의 율려 작용에 조화시키려 한다는 점에서 차이가 있다. 그래서 신명예술에서의 선은 인위적이지 않고 자연스러운 리듬과 율동감이 있다. 거기에는 인간의 억압된 감정의 분출에 그치지 않고 하늘의 섭리를 따르려는 한국인의 마음이 담겨 있다.

영혼을 울리는 생명의 선율

한국미술에서 일찍이 선의 아름다움을 주목한 사람은 일본인 미학자 야나기 무네요시柳宗悦(1889-1961)이다. 그는 한국인이 너무 가까이 있어 보지 못하는 미감을 예리하게 읽어냈다. 일제 강점기에 한국을 방문한 그는 한국미술의 가장 인상적인 특징을 선에서 찾았다.

서울의 남산에 올라가 바라본 한옥 지붕의 물결치는 곡선에서부터 도자기와 생활용품에 이르기까지 그는 한국미술 곳곳에 나타난 유려한 곡선의 아름다움에 심취했다. 그리고 이 곡선의 참 의미를 이해하는 것이야말로 한국인의 미의식을 이해하는 지름길이라고 생각했다.

> 이 민족만큼 곡선을 사랑한 민족이 없지 않은가. 마음, 자연, 건축, 조각, 음악, 기물에 이르기까지 모든 것에 선이 흐르고 있다. (1922, 「조선의 미술」, 『조선과 그 예술』에서 재인용)

그는 한국미술의 선적인 특징을 좀 더 명확하게 규명하기 위해 중국과 일본의 미술과의 비교를 시도하였다. 그래서 각 민족의 정체성이 드러나는 주도적인 조형 요소를 중국은 형태, 일본은 색채, 한국은 선에서 찾고, 지형적인 관련 속에서 그 원인을 찾았다.

그의 분석에 의하면, 대륙국가인 중국은 높은 산과 광활한 들판, 그리고 견고한 땅에 적응하기 위해 장엄한 형태미를 발전시켰다. 반면에 해양국가인 일본은 따뜻한 기후와 꽃이 많은 아기자기한 자연에서 생긴 여유로운 정취로 화려한 색채를 택했다. 이 두 나라 사이에 있는 반도국가인 한국은 대

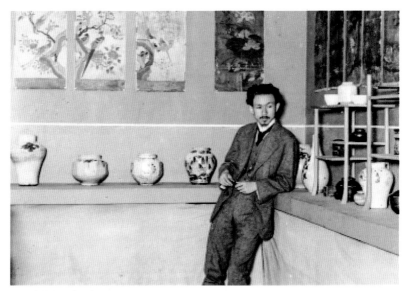

0.5 야나기 무네요시

륙 세력과 해양 세력 사이에서 끊임없이 외침을 당했기 때문에 쓸쓸하고 고독한 비애의 정서가 생겨났고, 이것이 선으로 표현되었다고 보았다. 그리고 견고한 형태를 통해 땅에서 안정을 얻으려는 중국미술과 화려한 색채를 통해 땅에서 즐기고자 하는 일본미술과 달리, 한국미술은 선을 통해 땅을 떠나려 한다고 주장했다.

형태에 강한 것이 있다면 선에는 고독이 있을 것이다. 가는 선이란 이미 그 마음을 말하는 것이 아닌가. 곡선이란 바람에 흔들리는 모습이다. 남의 힘에 강요되고 불안정한 동요하는 마음의 상징일 것이다. 땅을 떠나려는 것은 이 세상의 덧없음이 몸에 느껴지기 때문일 것이다. … 피안을

찾아 땅에서 괴로워하는 사람의 모습이 여기에 상징된다. 선은 바로 고독을 말해주는 선인 것이다.(1922, 「조선의 미술」, 『조선과 그 예술』에서 재인용)

야나기 무네요시가 한국미술의 특징을 선에서 찾은 것은 예리한 통찰이었지만, 이 곡선에 담긴 한국인의 정서를 '고독'과 '비애'로 본 것은 한국학자들에게 식민사관에 입각한 것이라는 비판을 받았다. 물론 그가 말한 비애의 개념이 한국을 비하하려는 의도는 아닐 것이다. 그가 말한 비애는 불교적 무상無常의 의미를 함축하고 있는 종교적 개념이다. 당시 대승불교에 심취해 있던 그는 불교의 미학으로 한국미술을 바라보았다.

	중국	일본	한국
지형조건	대륙국가	해양국가	반도국가
조형요소	형形	색色	선線
특징	땅에 안정	땅에서 즐김	땅을 떠남
정서	의지	정취	비애

야나기 무네요시의 한중일 미학 비교

사회 현상은 시대마다 변하는 것이기 때문에 일제 강점기의 한국인들의 정서를 한민족의 원형적 정서로 간주하는 것도 무리가 있다. 수천 년의 한민족의 역사를 볼 때, 주변국의 침략이 잦았던 것은 사실이지만, 태평성대를 누린 기간도 적지 않다. 민족의 정서와 미의식은 외래문화의 영향 속에서 탄력적으로 변하지만, 보다 근원적인 정체성은 존재한다. 그 민족의 순수한 정체성을 파악하기 위해서는 외래문화의 영향이 적은 상고시대의 문화를 탐구해야 한다.

한민족의 고대 문화가 집약된 고구려의 고분벽화를 보면 북방 민족 특유의 힘찬 기백과 웅혼한 기상이 느껴진다. 이는 고독과 비애의 정서와 상반된 것이다. 삼국시대에 불교가 유입되기 이전부터 한국에는 천지인 사상에서 비롯된 신선사상과 무속신앙이 뿌리 깊게 이어져 왔다. 한국의 춤과 음악뿐 아니라 미술과 공연예술도 모두 그러한 문화적 전통에서 기인한 것이다.

그렇게 볼 때 야나기 무네요시가 주목한 한국미술의 주도적 특징인 선 역시 불교적인 애상미의 상징으로 해석하기보다는 무속적인 춤과 음악에서 기원한 것으로 보아야 할 것이다. 그렇다면 한국 특유의 선은 고독과 비애의 상징이 아니라 신명을 표현한 것이 된다. 신명은 음의 율려 작용이고, 율려의 연속적인 생명 작용이 곡선을 통해서 표현되었다는 것이다. 하늘 신앙을 가진 한국인들에게 신명은 잠자는 영혼을 깨워주는 생명의 선율이고 율동인 것이다.

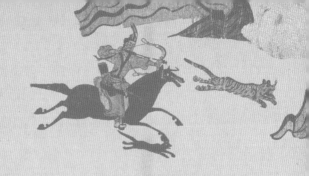

1장

고구려 벽화로 표현된
신명의 정서

사신도 • 유려하고 역동적인 선율로 창조한 신령한 동물

신선도 • 율동적인 선율로 하늘을 나는 천인들

풍속도 • 일상에서 생활화된 신명의 문화

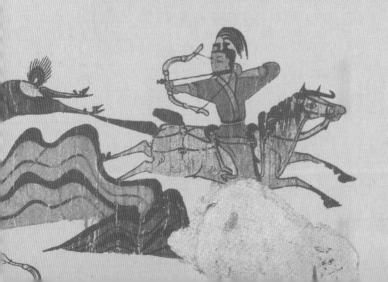

고구려 벽화는 한국 고대문화의 원형이 잘 보존되어 있는 귀중한 문화유산이다. 춤과 음악 같은 시간예술은 보존이 어렵지만, 회화로 그려진 고구려 벽화에는 고대 한국인의 생활상과 예술혼이 생생하게 보존될 수 있기 때문이다. 이러한 벽화들은 당시 수도였던 통구(현재는 중국 길림성 집안현) 지방을 중심으로 한 압록강 유역과 평양을 중심으로 한 대동강 유역에 집중 분포되어 있다. 지금까지 발견된 고분벽화는 집안集安의 20여 기를 포함해 약 100여 기에 이른다. 3세기경의 초기 고분벽화는 풍속도가 주를 이루었으나 6-7세기에 이르면서 종교적 내용이 담긴 사신도四神圖가 그려졌다. 생활풍속을 주로 그린 고분벽화로는 안악2호분과 3호분, 각저총, 무용총 등이 있고, 사신도를 그린 고분벽화로는 강서대묘, 강서중묘, 진파리1호분이 유명하다.

유려하고 역동적인 선율로 창조한 신령한 동물

고구려 벽화는 벽에 회를 발라 그 위에 그리거나 잘 다듬은 돌 표면에 직접 그려져 있는데, 오방색이 기조를 이루는 화려한 색채와 역동적인 선에서 북방 민족 특유의 활달한 기백과 예술혼이 느껴진다. 이것은 한국인의 가장 뿌리 깊은 미의식이라고 할 수 있는 신명의 문화가 양식적으로 보전된 가장 오래된 예라고 할 수 있다.

한국예술의 정체성과 원형을 파악하려면 고구려 벽화를 간과해서는 안 되는 이유가 여기에 있다. 세계적인 음악가 윤이상은 강서대묘의 사신도를 보고 표현할 수 없는 깊은 감동을 받고 그것을 음악으로 승화시켰다. 또 국민화가로 사랑받는 이중섭은 자신의 고향에 있는 고구려 벽화를 감상하며 민족의 혼을 느끼고 예술의 동기를 얻을 수 있었다.

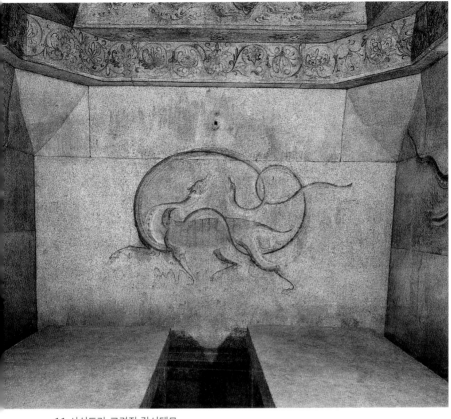

1.1 사신도가 그려진 강서대묘

사신도는 무덤의 주인이 묻혀 있는 방의 네 벽면에 사방을 지키는 수호신 성격의 신령한 동물을 그린 것이다. 방의 동쪽에는 청룡靑龍, 서쪽에는 백호 白虎, 남쪽에는 주작朱雀, 북쪽에는 현무玄武가 각각 그려져 있는데, 이러한 도상은 하늘의 성좌가 동물의 형상을 한 데에서 착안했다고 한다. 사신도가 언제부터 그려졌는지는 정확히 알 수 없지만, 중국에서는 후한시대부터 기록이 있고, 4세기경에는 요동 지방의 고분들에서 발견된다.

한국의 전설에는 인류의 조상인 나반과 아만이 만나 천신의 계시를 받아 혼례를 올릴 때 "산의 남쪽에 주작이 날아와 기뻐하고, 강의 북쪽에는 신귀가 와서 상서로운 기운을 내뿜고, 서쪽 골짜기에는 백호가 산모퉁이를 지키고, 시내의 동쪽에서 창룡(청룡)이 하늘로 승천하고, 중앙에는 황웅이 거하였다"라는 내용이 나온다. 이러한 전설로 미루어 사신의 개념이 한국에서도 오래전부터 있었을 것으로 추정된다. 네 방위에 중앙까지를 더하면 오신이 되는데, 실제로 고구려 후기의 일부 벽화에는 사신도에 천장 중앙에 황룡을 추가하여 오신도로 그린 경우도 있다.

사신 혹은 오신의 개념은 동양에서 뿌리 깊게 이어진 음양오행설과 관련이 깊다. 음양오행설에 따르면, 동방은 '목木-청룡', 서방은 '금金-백호', 남방

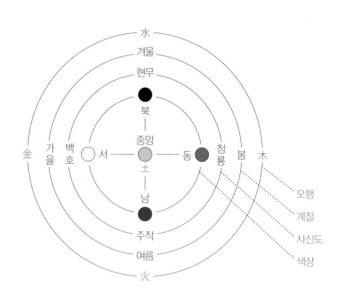

사신(오신)과 음양오행의 관계

은 '화火-주작', 북방은 '수水-현무', 중앙은 '토土-황룡'으로 상징된다. 그리고 이러한 방위신의 기능이 풍수지리에서는 좌청룡, 우백호, 전주작, 후현무로 적용된다.

흥미로운 것은 사신 혹은 오신의 형상을 지상의 특정 동물로 정하지 않고 가상의 동물을 창조했다는 것이다. 지상의 동물들이 각기 제한된 능력과 한계를 지니고 있기 때문에 그들의 장점을 종합하여 이상적인 동물로 창조한 것이다. 한 동물을 사실적으로 재현하는 것이 아니라 여러 동물을 결합시켜 가상의 동물을 만들어야 하기 때문에 그리는 사람의 창의성과 예술성이 요구된다. 고구려인들은 신명이 느껴지는 유려하고 역동적인 선으로 사신도에서 뛰어난 예술적 감각을 유감없이 발휘했다.

사신도에서 동쪽을 수호하는 청룡은 봄의 신령을 상징한다. 기본적인 도상은 용의 형상에 사슴의 뿔, 낙타의 머리, 귀신의 눈, 뱀의 이마, 대합의 배, 물고기의 비늘, 매의 발톱, 호랑이의 발, 소의 귀를 결합한 것이다.

평안남도 강서군에 있는 강서대묘의 〈청룡〉[1.3]은 가느다란 목과 굵은 몸통을 가진 커다란 청룡이 유연한 S자형 곡선을 이루며 날아가고 있다. 특히 어깻죽지의 날개를 타오르는 불꽃 모양의 유려한 곡선으로 처리하여 운동감을 극대화하고 있다. 비사실적으로 길게 내민 붉은 혀와 가늘게 뻗어 올라간 두 뿔 역시 선적인 특성을 강조하여 전체적인 리듬감을 살리고 있다. 여러 동물에게서 가져온 다양한 부분들은 이 유려한 곡선에 의해서 하나의 유기체로 거듭나고 율동감 넘치는 신명의 에너지를 발산하고 있다.

평양에 있는 진파리1호분[1.2]의 사신도 역시 신명의 예술혼이 잘 표현되어

있다. 이 고분은 1941년에 평안남도 중화군 진파리의 들녘에서 일본군들이 참호를 파다가 우연히 발굴된 것으로, 사신도가 그려진 네 벽면의 배경에 당초문에서 변형된 문양이 가득 차 있다.

진파리1호분의 동쪽 벽면에 S자로 꿈틀대는 〈청룡〉[1.4]의 율동적인 움직임은 주변 문양들과 어우러져 역동성을 배가시킨다. 패턴화되지 않고 자연스럽고 부드러운 곡선의 문양들은 연꽃이나 구름, 새 같은 형상을 간직하고 있으나 구체적인 대상을 재현한 것이 아니라 모든 생명의 근원인 신명의 율려 작용을 표현한 것이다. 이것은 한국의 춤이나 음악에서처럼 인위적 기교보다 율려 작용에 동화되어 우주와 하나 되고자 하는 의지를 표현한 것이다.

서쪽을 수호하는 백호는 가을을 상징하는 신령이다. 기본적인 도상은 호랑이에서 출발하는데, 호랑이는 지상의 왕으로 불릴 만큼 강력한 힘을 지니고 있지만 하늘을 날 수 없다는 약점이 있다. 강서중묘의 〈백호〉[1.5]에서는 이러한 약점을 보완하기 위해 백호의 몸체를 용처럼 길게 만들고 날개를 달았

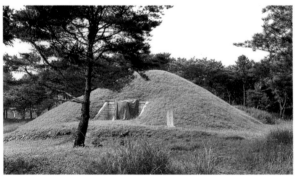

1.2 진파리1호분, 북한에서는 장군 고흘의 무덤으로 추정한다.

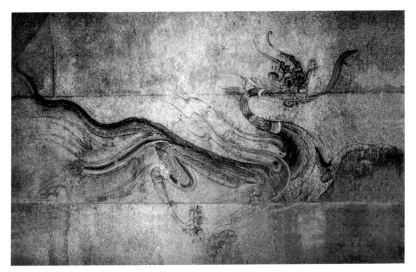

1.3 강서대묘 동벽의 〈청룡〉, 7세기

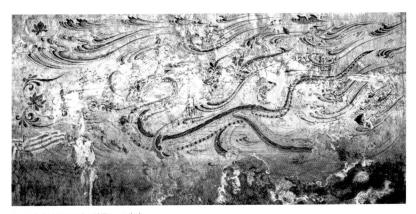

1.4 진파리1호분의 〈청룡〉, 6세기

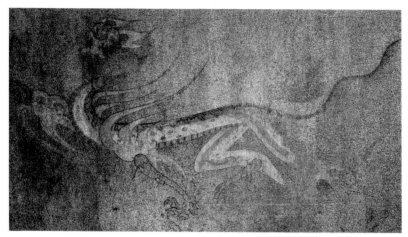

1.5 강서중묘 서벽의 〈백호〉, 7세기

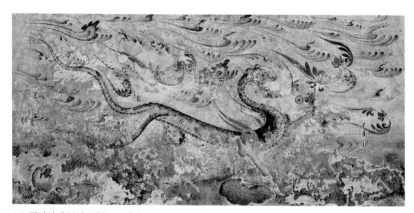

1.6 진파리1호분의 〈백호〉, 6세기

다. 여기에 과장된 아가리와 부릅뜬 눈, 위아래로 뻗은 희고 날카로운 송곳니를 갖추었다. 육중한 몸집의 호랑이를 뱀처럼 가늘게 그린 이유는 율려의 율동적인 느낌을 살리기 위해서다. 고구려 벽화에서 사신의 상징성보다 중요한 것은 바로 이러한 율려의 리듬이고, 이를 통해 보이지 않는 신명의 생명 작용을 표현했다는 점이다.

진파리1호분의 〈백호〉[1.6]는 유난히 길고 유연한 몸을 가진 백호가 S자의 곡선을 이루며 바람에 흩날리는 문양들을 배경으로 그려져 있다. 그야말로 곡선의 향연이다. 이러한 곡선은 지성의 산물이 아니라 지성의 분별력으로 포착하기 어려운 미세한 생명의 리듬이다. 확장하는 양의 파동인 율과 정적인 음의 진동인 려가 조합된 율려 작용 속에서 부분과 전체, 동물과 식물, 보이는 것과 보이지 않는 것의 경직된 이분법은 힘을 잃는다.

고구려 벽화는 서양의 고전예술에서처럼 재현적이지 않고 중세미술에서처럼 상징적 도상에 만족하지 않는다. 상징성이 있는 구상적 형상이 있으나 그것은 단지 부차적인 수단일 뿐이고, 중요한 점은 몰입의 상태에서 그려지는 신명의 리듬감 넘치는 파동에너지다. 이것은 어떤 기술로 표현될 수 있는 것이 아니라 그리는 사람이 자신의 리듬과 우주의 리듬을 일치시켜 몰입 가운데 춤을 추듯이 그려야 되는 것이다. 이렇게 즉흥성과 행위성을 중시한다는 점에서 고구려 벽화는 표현주의적인 특징을 지니고 있다.

남쪽을 수호하는 주작은 여름의 신령을 상징하며, 암수 한 쌍의 날개 달린 새의 형상을 하고 있다. 기본적인 도상은 전설의 새인 봉황에서 출발하여 수탉 머리에 앞은 기린, 뒤는 사슴, 목은 뱀, 꼬리는 물고기, 무늬는 용, 등은 거

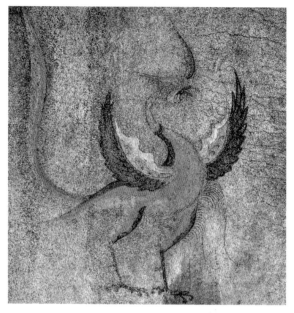

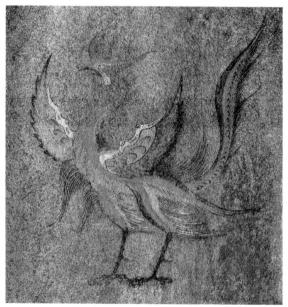

1.7 강서중묘 남벽의 〈주작〉,
7세기

북, 턱은 제비, 부리는 닭, 꼬리는 공작의 형태를 결합한 것이다.

강서중묘의 〈주작〉[1.7]은 두 날개를 원형에 가깝게 활짝 편 자세로 암수 두 마리가 문 입구를 바라보고 있다. 붉은색의 몸통에 길게 뻗어 올라간 꽁지깃으로 곡선적인 운동감이 느껴진다. 만약 사신도에서 이러한 곡선의 역할이 생략되었다면, 이집트 회화처럼 경직되고 딱딱하게 느껴질 것이다. 이집트 회화에도 여러 동물을 섞어 만든 가상의 동물이 있는데, 고구려인들과 미적 감각이 전혀 다르다.

이집트 「사자의 서」에 나오는 괴물 〈암미트〉[1.8]는 저승의 신 오시리스의 명령을 받아 죽은 사람의 심장을 잡아먹는 괴물이다. 이 동물은 악어 머리에 사자의 갈기, 표범의 몸, 하마의 다리가 합성된, 지상에 없는 가상의 동물이다. 그러나 각 부분의 연결 부위가 직선적이고 경직되어 있어서 동적인 율동미가 전혀 느껴지지 않는다.

이집트인들이 추구한 영원성은 불변하는 것이고, 그들에게 그림은 영원성을 붙잡기 위한 수단에 불과하다. 반면에 고구려인들에게 영원성은 율려의 작용 속에 끊임없이 변하는 것이다. 변할 수 있기 때문에 살아 있는 것이고 영원할 수 있는 것이다. 이러한 관념의 차이가 양식의 차이로 나타난 것이다. 이집트 미술의 경직성과 고구려 미술의 율동성이 양식적으로 명확하게 대비되는 이유가 바로 여기에 있다.

1.8 이집트 「사자의 서」에 나오는 괴물 〈암미트〉

1.9 진파리1호분의 〈주작〉

1.10 진파리1호분의 〈주작〉

진파리1호분의 〈주작〉[1.9, 10]은 문 양쪽의 긴 벽면에 세로로 그려져 있는데, 이러한 공간적 제약을 활용하기 위해 꼬리를 머리 위로 높게 추어올리고 있다. 호흡하는 입에서는 신령한 기운이 나오고, 꼬리를 올리면서 생긴 움직임이 율려의 파동을 만들며 공간에 울려 퍼지고 있다. 서양의 고전미술에서처럼 형상과 배경, 물질과 기운이 명확하게 분리되지 않고, 곡선들의 율동 속에서 힘의 미세한 작용이 생생하게 느껴진다.

북쪽 방위를 수호하는 현무는 겨울을 상징하는 신령이다. 다양한 동물들을 합성한 다른 사신도와 달리 현무는 뱀과 거북만을 결합했다. 암컷(음)을 상징하는 거북은 위는 하늘처럼 둥글고, 아래는 땅처럼 편평하여 우주와 유사하고 예지와 장수를 상징한다. 반면에 상대적으로 부드럽고 역동적인 몸짓을 하는 뱀은 수컷(양)을 상징하며, 불꽃같은 기운과 운동감으로 거북의 경직성을 보완한다. 뱀이 율律이 되고, 거북이 려呂가 되어 율려의 음양 작용을 이루고 있는 것이다.

강서대묘의 〈현무〉[1.11]에서 뱀은 거북의 몸을 휘감으며 얼굴을 맞대고 있고, 크게 벌린 입에서는 불꽃이 뿜어 나온다. 이를 단순하게 만들면 태극 형상이 되는데, 태극은 둘이면서 하나이고, 하나이면서 둘인 접화의 존재 방식을 함축적으로 디자인한 것이다.

길림성 집안 통구사신총의 북벽에 그려진 〈현무〉[1.12]는 거북과 뱀의 뜨거운 사랑이 절정에 달한 상태를 표현하고 있다. 거북의 몸을 휘감은 뱀의 몸체가 마구 꼬이고 뒤틀려 한 몸처럼 격렬하게 엉겨 붙어 있다. 단단함과 부드러움, 양과 음, 율과 려의 대립이 접화를 이루어 차가운 벽면에서 뜨겁고

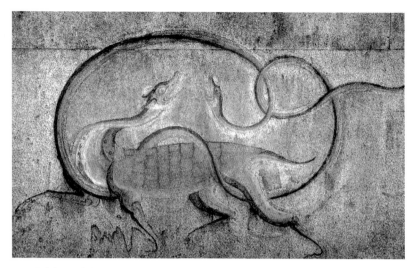

1.11 강서대묘 북벽의 〈현무〉, 7세기

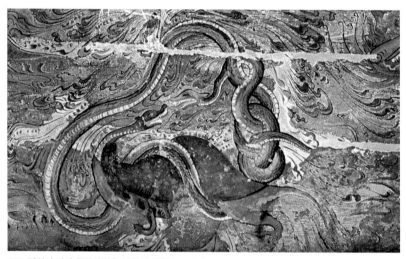

1.12 길림성 집안 통구사신총 북벽의 〈현무〉, 6세기

폭발적인 신명의 열기로 불타오르고 있다. 배경에 있는 문양들도 꿈틀대는 현무의 동작에 따른 리듬을 생성시켜 신명의 파장을 확산시키고 있다.

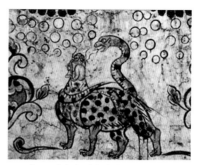

1.13 중국 산시성 태원에 있는 당나라 벽화의 〈현무〉

한국의 현무도를 중국이나 일본의 현무도와 비교해 보면, 신명의 유무에 따른 차이를 분명하게 느낄 수 있다. 중국 산시성 태원에 있는 당나라 벽화의 〈현무〉[1.13]는 서양의 중세회화처럼 주제 내용에 따른 상징성과 삽화로서의 기능에 충실할 뿐이다.

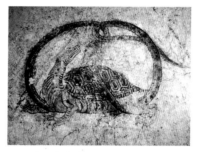

1.14 일본 나라현 아스카 지역에 있는 기토라 고분의 〈현무〉, 7세기 후반

고구려 벽화의 영향을 받은 일본 나라현 아스카 지역에 있는 기토라 고분의 〈현무〉[1.14]도 단순하고 가지런하게 정제된 느낌이다. 이들에 비하면 길림성에 있는 통구사신총의 현무는 기운생동하고 뜨거운 생명의 열기가 뿜어지는 배경에 숨 막히는 구도와 역동적인 몸짓으로 극적인 감동을 준다.

진파리1호분 북벽의 〈현무〉[1.15]는 벽면 전체가 살랑거리는 선율의 모양으로 가득 차 있다. 정지해 있는 것이 하나도 없이 모든 존재들이 음악적인 율동감으로 요동치고 있다. 화면 중앙에는 흐릿하게 남아 있지만 거북과 뱀이 얽힌 현무가 그려져 있고, 그 양옆으로 소나무 두 그루가 미풍에 흔들리고

1.15 진파리1호분 북벽의 〈현무〉, 6세기 전반

있다. 화면 밑에는 많이 훼손되어 있지만 산악의 풍경이 펼쳐져 있다.

고구려 벽화에서 신명의 열기를 조형적으로 극대화하는 요소는 배경의 문양들이다. 이 문양들은 인동초나 팔메트 문양과 비슷해 보이지만, 자세히 보면 오른쪽으로 부는 바람에 따라 흘러가며 구름이나 식물 혹은 동물 등을 연상시킨다. 무엇으로든지 변할 수 있을 것 같은 이 잠재적 형상들은 생명의 파장과 파동이 우주 공간으로 무한히 확장하는 모습을 형상화한 것이다. 이처럼 즉흥적이고 역동적인 회화적 표현은 중국이나 일본의 회화에서 찾아보기 어려운 특징이다.

이 〈현무〉의 구도는 흥미롭게도 고흐의 〈별이 빛나는 밤〉[1.16]과 유사한데, 이러한 유사성은 결코 우연이 아니다. 고흐는 사물의 외면이 아닌 내면에서 꿈틀대는 생명력을 표현하고자 했기 때문이다. 그는 일부러 "형태를 왜곡시켜서 비사실적으로 그린 그림이 사실적인 그림보다 더욱 진실할 수 있다"고 믿었다. 그래서 특유의 짧은 터치와 소용돌이처럼 굽이치는 선들을 통해 비가시적인 생명의 리듬감을 표현했다. "그림은 나를 제정신으로 돌아오게 하는 번개 회초리다"라는 그의 말처럼, 그에게 그림은 남에게 보여주기 위한 것이 아니라 고통스런 삶에서 벗어나기 위한 유일한 탈출구였다.

6세기 무렵의 고구려 벽화와 19세기 고흐의 그림에서 유사한 생명의 에너지가 느껴지는 것은 매우 흥미로운 일이다. 이는 시각적인 재현에서 벗어나 내면의 생명력에 관심을 보인 서양의 현대미술과 신명의 역동적인 에너지를 표현하고자 했던 고구려 벽화의 시공을 초월한 미학적 만남이다.

길림성 집안에 있는 오회분은 투구 모양의 고분 5기가 동서로 길게 배치

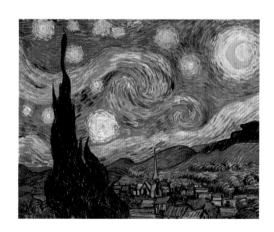

1.16 빈센트 반 고흐, 〈별이 빛나는 밤〉, 1889년

1.17 오회분4호묘 동벽의 〈사신도〉, 6세기

되어 있어서 오회분이라고 부르는데, 4호묘와 5호묘에서 벽화가 발견되었다. 이 벽화들은 회칠을 한 위에 그린 초기 벽화와 달리 화강암 위에 직접 그려져 있는데, 강렬한 오방색과 섬세한 필치가 1500년이 지났음에도 선명하게 남아 있는 것으로 보아 안료의 기법이 고도로 발달해 있음을 알 수 있다.

오회분4호묘 널방 받침돌 1단에는 4면에 서로 몸을 얽은 용의 무늬로 장식되어 있다. 그 밑에 네 벽면에는 연화문과 화염문으로 장식된 귀갑문이 연속적으로 그려져 있고, 일부 연꽃 안에는 봉양하는 인물이 그려져 있다. 이처럼 다소 복잡한 배경 위에 〈사신도〉[1.17]가 그려져 있는데, 동물과 식물과 인간이 역동적인 리듬 속에 뒤섞여 있어 마치 포스트모던 회화를 보는 듯하다.

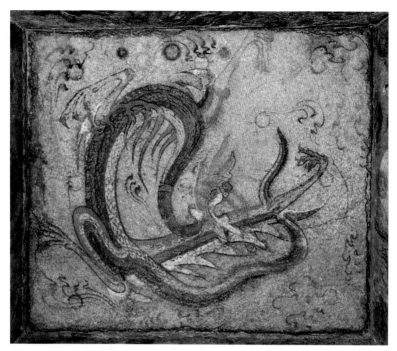

1.18 오회분4호묘 천장의 〈황룡〉, 6세기

넓방 천장 덮개돌에 그려진 〈황룡〉[1.18]은 현실에 존재하지 않는 상서로운 영물로 사신의 수장이면서 황제의 권위를 상징한다. 북극성이 있는 하늘을 배경으로 입을 크게 벌려 혀를 내밀고 몸을 꼬아 뒷다리를 힘차게 뻗은 황룡은 역동적인 몸짓으로 하늘에서 호령하고 있다. 차갑고 습기 찬 무덤 안은 찬란한 오방색의 향연과 역동적인 생명의 열기로 불타오르고 있다.

강서대묘 넓방 천장에 그려진 〈황룡〉[1.19]은 정사각형의 제한된 공간에 적합하게 몸을 둥글게 웅크리고 있지만 원을 그리며 속도감 있게 움직이는 황룡의 자태는 유연하고 역동적이다. 천장 네 모서리에는 팔메트 문양의 흔적

1.19 강서대묘 널방 천장의 〈황룡〉, 7세기

이 보이지만 전체적으로 즉흥성이 가미되어 회화적인 활기가 느껴진다.

이와 비슷한 시기에 제작된 중국 둔황의 막고굴 천장[1.20]과 비교해 보면, 미의식의 차이를 분명하게 느낄 수 있다. 설명적이고 도안적인 둔황 벽화에 비해 고구려 벽화는 감각적이고 율동감이 느껴진다. 이것은 음악과 춤을 통해 신명나는 삶을 살았던 고구려 민족의 흥과 미의식이 반영된 것이다.

고대에 고구려 벽화처럼 활달한 그림이 그려진 사례는 세계적으로도 찾아보기 쉽지 않다. 이처럼 유연하고 율동적인 곡선은 고구려 벽화뿐만 아니라 한국의 춤과 음악의 특징이며, 이것은 생명의 율려 작용으로서의 신명의 파동 에너지를 형상화한 것이다. 야나기 무네요시가 말한 한국 특유의 곡선의 비밀이 바로 여기에 있다. 이러한 선들은 그가 말한 대로 고독과 비애의 정서에서 비롯된 것이 아니라 신명의 미의식에서 비롯된 것이고, 이것이 한국의 예술 전반에 흐르는 특징으로 자리 잡게 된 것이다.

1.20 중국 둔황 막고굴 272굴의 천장

율동적인 선율로
하늘을 나는 천인들

고구려 벽화의 벽면에 사신도가 있다면, 천장 부근에는 신선들의 모습이 종종 등장한다. 이들은 대개 반인반수의 형상을 하고 있거나 학이나 봉황 같은 조류를 타고 하늘을 날고 있는데, 이는 당시의 신화나 신선 사상에 토대를 둔 것이다.

길림성 집안의 오회분4호묘의 북쪽 모줄임천장 측면에 그려진 〈해신과 달신〉[1.21]은 '복희와 여와 신화'를 그린 것으로 추정된다. 상반신이 사람이고 하반신은 용의 모습을 한 해신과 날개 달린 붉은 저고리를 입고 하반신은 용의 모습을 한 달신이 서로를 향해 날고 있는 장면이다. 해신은 머리에 삼족오가 그려진 둥근 해를 받쳐 들고 있고, 달신은 머리에 두꺼비가 있는 달을 이고 있다.

동양신화에서 복희는 동방의 천체로 음양 변화의 원리에 근거하여 팔괘를 창제하여 『주역』의 기초를 닦은 신이고, 여신 여와는 황토로 인간을 창조

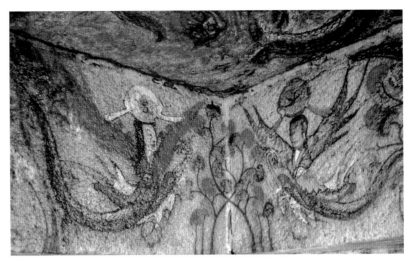

1.21 오회분4호묘의 〈해신과 달신〉, 6세기

했다고 알려져 있다. 신화에서 이들은 처음에 각각 따로 존재하는 신이었으나 후에 유가의 음양론의 영향으로 짝신으로 변한다. 중국신화에서는 이들이 처음에 오누이 관계였다가 대홍수 이후 인류가 멸절되고 두 사람만 살아남자 인류 종족을 유지하고 번성하기 위해 부부의 연을 맺게 된다고 나온다.

중국 신장 위구르 지역 투르판 아스타나에서 7세기경 출토된 〈복희여와도〉[1.22]는 이러한 신화를 반영하듯 복희와 여와가 상반신은 의관을 정제하고 하반신은 뱀으로 된 꼬리를 서로 꼬아 DNA 나선 구조와 같은 모양을 하고 있다. 이러한 도상은 한나라 때 서왕모와 더불어 자주 등장한다. 고대에는 뱀을 천지개벽과 음양의 조화를 다스리고 영생과 다산을 상징하는 동물로 여겼는데, 하체가 서로 얽혀 있는 것은 이들이 부부가 되었음을 상징한다. 하늘의 별자리를 배경으로 복희는 손에 구부러진 자를 들고 있고, 여와는 손에 컴퍼스를 들고 있어서 이들이 우주 창조에 관여했음을 암시한다.

이와 달리 고구려 벽화에서는 복희와 여와가 서로 분리되어 서로를 향해 날아가고 있는 장면으로 그려져 있다. 정적인 결합 상태가 아니라 서로를 향해서 날아가는 순간을 포착함으로써 화면 전체를 생동감 있게 만든 것이다. 벽면 모서리에 이들 사이에서 절묘하게 X자로 교차된 신비한 나무는 이들의 만남을 암시하고 있다.

이와 비슷한 주제로 그려진 이집트 회화 〈라-호라크티의 축복을 받는 타페르트〉[1.23]를 보면 매우 딱딱하고 경직되어 있어서 고구려 벽화와의 차이를 확연히 느낄 수 있다. 이집트인들의 관심은 사후의 영원한 세계에 있었기 때문에 우연적 움직임 대신 가장 확고하고 안정된 형태를 포착하고자 했다.

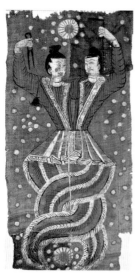

1.22 중국 신장 위구르 지역 투르판 아스타나에서 출토된 〈복희여와도〉, 7세기경
1.23 태양신 〈라-호라크티의 축복을 받는 타페르트〉, 이집트 22왕조

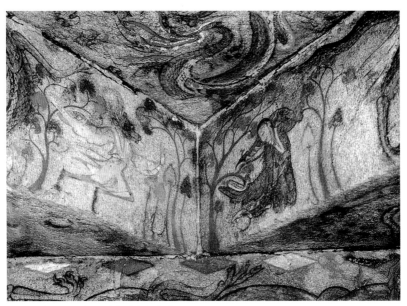

1.24 오회분4호묘의 〈농사의 신과 불의 신〉

오회분4호묘 널방 동쪽 모줄임천장의 측면이 서로 만난 모서리 부분에는 〈농사의 신과 불의 신〉[1.24]이 서로 마주보고 있다. 왼편에 소의 머리와 사람의 몸을 하고 두 팔을 벌린 채 뛰어가는 신은 동양신화에서 농업과 의약의 신으로 알려진 염제炎帝 신농神農이다. 오회분5호묘에도 신농이 나오는데, 오른손에는 벼 이삭을, 왼손에는 약초를 쥐고 있다.

오른편에 불씨를 손에 쥔 신은 염제를 보좌하는 불의 신 축융祝融으로 보인다. 이들 위에는 꿈틀대는 용이 그려져 전체적으로 환상적인 색채와 율동적인 움직임이 보는 이를 몽환적인 신비의 세계로 인도하고 있다. 이처럼 고구려 벽화는 보는 사람을 사유하게 하기보다는 감각적으로 빠져들게 하고 경직된 마음을 유연하게 풀어주는 신명의 힘이 있다.

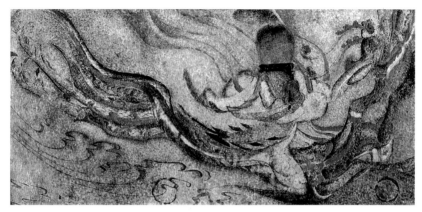

1.25 오회분5호묘의 〈소를 연주하는 비천상〉, 6세기

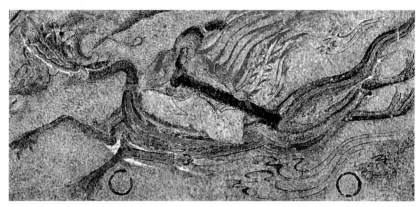

1.26 오회분5호묘의 〈거문고를 연주하는 비천상〉, 6세기

오회분5호묘의 천장 부근에 그려진 〈비천상〉[1.25, 26]들은 사신의 등에 타고 악기를 연주하며 하늘을 나는 장면이다. 유려하고 우아한 율려의 음과 율동적인 움직임이 일치되어 마치 악기의 소리가 생생하게 들리는 듯하다. 신명이 넘쳐 저절로 가락이 터져 나오는 한국 특유의 춤과 음악의 선율이 회화에서도 그대로 나타나고 있는 것이다.

중국 둔황 막고굴에 있는 〈비천상〉[1.27]은 고구려 벽화의 〈비천상〉과 도상적으로 유사하지만 좀 더 디자인적으로 패턴화되어 있다. 즉흥성과 행위성을 중시하는 고구려 벽화에서는 이러한 인위적인 패턴화가 좀처럼 나타나지 않는다. 그것은 그리는 사람이 머리로 이해한 개념을 표현하려는 것이 아니라 감각적으로 몰입한 순간의 생동하는 리듬을 표현하기 때문이다.

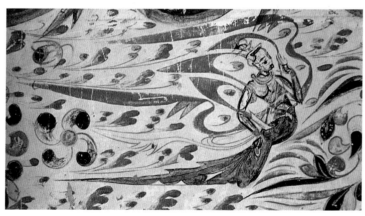

1.27 중국 둔황 막고굴 285굴의 〈비천상〉, 6세기 중엽

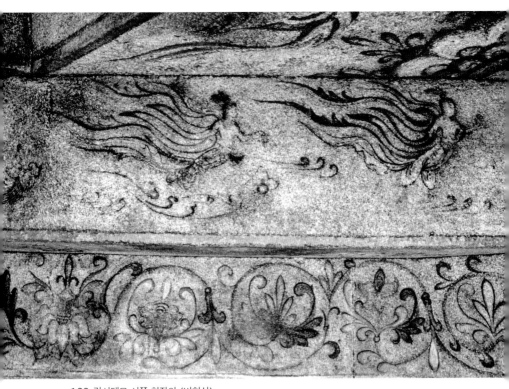

1.28 강서대묘 서쪽 천장의 〈비천상〉

강서대묘 서쪽 천장의 〈비천상〉[1.28]과 중국 둔황 막고굴 282굴의 〈비천상〉[1.29]에도 그러한 차이가 분명하게 드러난다. 고구려 벽화의 선은 파도나 바람처럼 부드럽고 연속적이며 획일적이지 않은 자연의 선율이다. 이는 자신의 억압된 감정을 분출시키는 표현주의의 선과 다른 것으로, 우주의 기운과 율려와 감각적인 공명을 통해서 나오는 것이다. 그래야 자유분방한 즉흥성과 파격이 거슬리지 않고 자연스럽게 느껴지게 된다. 고구려 벽화의 즉흥성과 우아한 선율은 그리는 사람의 풍류적 삶과 신명의 체험 없이는 나올 수 없는 것이다.

고구려 벽화 〈비천상〉은 눈으로 보고 그린 것이 아니라 환상에 의존한 표현인데, 이때 중요한 것은 신화나 종교적 내용이 아니라 그리는 사람의 신명 체험이다. 서양의 중세 종교화들은 성서 내용에 입각한 도상을 중시했는데, 이들에게 종교성이란 삽화적 내용과 도상의 상징성이다. 그것은 미술의 목적을 성서의 내용을 부차적으로 설명하는 삽화적 기능에 두었기 때문이다.

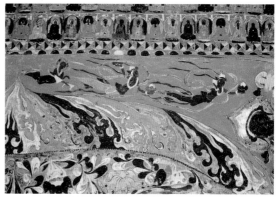

1.29 중국 둔황 막고굴 282굴의 서쪽 벽면 〈비천상〉

이러한 중세미술에서 벗어나 르네상스로의 전환을 시도한 화가는 피렌체 출신의 조토 디 본도네다. 그의 작품 〈그리스도를 애도함〉[1.30]은 예수가 십자가에서 내려온 직후의 슬퍼하는 모습을 그린 것이다. 성인들의 머리에는 후광이 있고 예수의 후광에는 십자가가 그려져 있는데, 이러한 도상들은 중세적 잔재다. 그는 여기에 현실감을 주기 위해 원근법과 투시법, 명암법 등을 적용하고 사실성을 위해 인물들의 측면과 후면을 묘사하는 등 이전에 볼 수 없었던 방식으로 현실적 공간을 만들었다. 이러한 혁신은 종교적 주제를 시각의 원리로 재현하기 위한 것이었지만, 현실성이 강해질수록 종교적 신성은 약화될 수밖에 없었다. 신성은 눈에 보이는 것이 아니기 때문이다. 그래서 시각을 통해 종교성을 포착하고자 했던 르네상스의 종교화는 이율배반적인 상황에 직면하게 된다.

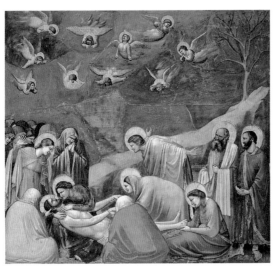

1.30 조토 디 본도네, 〈그리스도를 애도함〉, 1306년경

단축법을 적용한 조토의 천사들과 선적으로 그린 고구려 벽화의 비천상을 비교해 보면 확실히 견고한 형태보다는 유려한 선이 종교적 신비를 드러내는 데 유리하다는 것을 알 수 있다. 조토의 작품 속 천사들은 무거운 질량감 때문에 하늘을 날기도 버거워 보인다.

조토를 계승한 르네상스 회화는 철저하게 눈과 수학적 이성에 의해 탄생되었다. 그것은 시각적 진실이지 존재론적 진실은 아니다. 시각은 인간의 감각 중에서 강력한 기능이긴 하지만, 우리의 눈으로 볼 수 있는 세계는 한정적이기 때문에 시각에만 의존하게 되면 우리의 의식은 땅의 속성으로 경직되고, 눈에 보이는 세계가 진짜이고 보이지 않는 것은 가짜라는 착각에 빠지게 된다.

원근법과 명암법은 르네상스 이후 약 500년 동안 서양미술의 양식으로 자리 잡게 되고, 이러한 흐름 속에서 눈에 보이지 않는 환상은 배제될 수밖에 없었다. 이처럼 굳건해 보이던 르네상스 미술이 현대에 와서 공격을 받는 것은 시각적 재현의 한계가 노출되었기 때문이다. 그래서 여러 시점을 포착한 입체주의나 내면의 감정을 표출하는 표현주의가 등장하고, 무의식의 세계를 드러내는 초현실주의가 유행하게 된다.

이러한 흐름 속에서 마르크 샤갈은 "비현실적인 환상이 겉으로 보이는 세계보다 훨씬 더 진실하다"고 주장했다. 종교성의 본질을 사랑에서 찾은 그는 추상적 개념인 사랑을 표현하기 위해 환상적인 양식을 선호하게 된다. 그의 작품 〈아가서〉[1.32]는 그가 날개 달린 말을 타고 에루살렘 하늘을 부인과 함께 나는 장면을 그린 것이다. 아가서는 술람미 여인에 대한 솔로몬의 사랑을 노래한 것인데, 샤갈은 그 내용을 자신의 사랑 이야기로 바꾸어 놓았다.

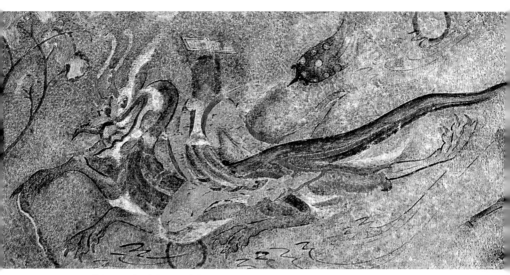

1.31 오회분5호묘의 〈신선도〉, 6세기

샤갈의 작품에서 종종 나타나는 인간과 동물이 어우러지는 장면은 그가 믿었던 하시디즘Hasidism의 영향이다. 하시디즘은 땅속에 갇혀 있는 진실의 불꽃을 해방함으로써 비로소 인간은 자기구원을 완성할 수 있다는 신비주의 종파다. 유대 종파 중 하나인 하시디즘은 탈무드의 엄숙한 교리와 율법보다는 내면적 신비 체험을 중시하고, 성스러운 것과 세속적인 것이 상통한다는 성속일여聖俗一如의 신앙을 갖고 있다.

외형적 모습보다 내면의 불꽃을 추구한 하시디즘은 신명의 체험을 중시했던 한국의 무속신앙과 통하는 바가 많다. 6세기 무렵에 그려진 고구려 벽화의 〈신선도〉[1.31]와 샤갈의 〈아가서〉가 양식적으로 유사한 것은 그림을 통해 추구하는 사상이 비슷하기 때문이다. 고구려 벽화가 약 1400년 정도 앞서 그려졌지만, 시간적 차이가 느껴지지 않을 정도로 현대적이다. 서양미술에서 이처럼 생동감 있는 환상 표현은 20세기에 와서야 나타난다.

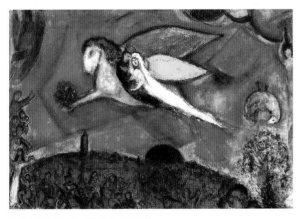

1.32 마르크 샤갈, 〈아가서〉, 1958년

풍속도

일상에서 생활화된 신명의 문화

중국인들이 고구려 풍습에 대해 기록해 놓은 『삼국지위서동이전』을 보면 "고구려 백성들은 노래와 춤을 좋아하여 나라 안의 촌락마다 밤이 되면 남녀가 떼 지어 모여서 서로 노래하며 유희를 즐긴다"라는 내용이 나온다. 고구려에서 국가의 제천행사로 매년 10월에 거행되던 동맹東盟을 비롯하여 국가의 크고 작은 행사에는 항상 음악과 춤이 빠지지 않았다. 길지 않은 고구려에 대한 기록에서 춤과 노래에 대한 내용이 나오는 것으로 보아 고구려인들이 얼마나 풍류와 신명을 중시했는지를 알 수 있다.

당시 고구려의 무악은 중국 당나라 궁정 연회에서 공연될 정도로 유명했다. 중국의 유명한 시선 이백李白의 시 중에는 당나라 궁정에서 공연하는 고구려 무용을 보고 지은 「고구려」라는 시가 전해 내려오고 있다.

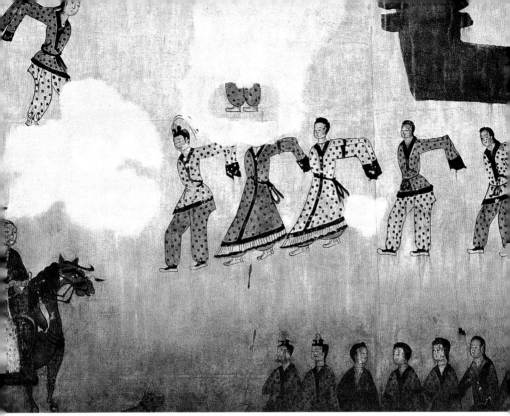

1.33 무용총 벽화의 〈무용도〉, 6세기 전후(모사도)

금빛 꽃으로 장식한 절풍모 쓰고

백마 타고 유유히 거닐고 있네,

넓은 소매 날아갈 듯 너울거리며 춤추니,

마치 해동에서 온 새와 같구나.

(『정유각집(하)』에서 재인용)

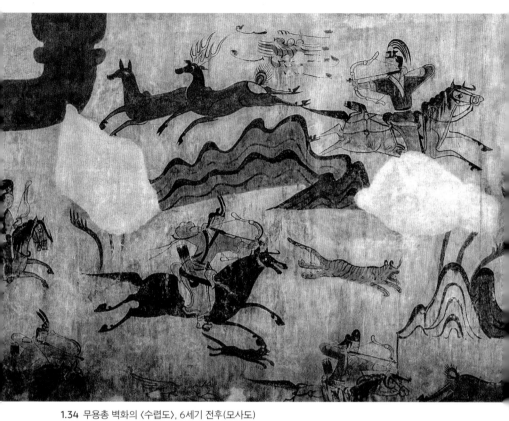

1.34 무용총 벽화의 〈수렵도〉, 6세기 전후(모사도)

절풍折風은 위로 솟아 있고 밑으로 퍼진 고깔 형태의 모자로 고구려 관인들이 주로 썼으며, 해동海東은 당시 중국인들이 한국인을 부르던 호칭이다. 이백 역시 새처럼 유려하게 너울거리는 고구려 춤의 율동미에 깊은 인상을 받은 모양이다.

중국 길림성 집안 무용총 벽화의 〈무용도〉[1.33]를 보면 가무를 즐기는 고구려인들의 생활상을 엿볼 수 있다. 고구려 특유의 땡땡이 의상을 입은 무희들이 묘주로 보이는 말 탄 사람 앞에서 아래의 합창단의 노래에 맞추어 춤을 추고 있는 장면이다. 춤추는 사람들의 소맷자락을 필요 이상으로 길게 하여 움직임에 따른 유려한 곡선의 효과를 극대화했다. 곧 뒤로 뻗은 두 팔이 원을 그리며 치고 올라와 하늘로 향하면 긴 소맷자락에서 유려한 곡선이 파동을 일으킬 것이다. 한국의 전형적인 어깨춤의 춤사위가 느껴지는 자세다.

고구려인들은 가무를 즐겼을 뿐만 아니라 활도 잘 쏘았다. 활을 잘 쏘기로 소문난 동이족의 혈통을 이어받아서 그런지 백성들로부터 왕과 고관에 이르기까지 사냥과 활쏘기를 즐겼다. 그런 유전자가 아직도 이어지는듯, 양궁은 지금도 세계에서 한국을 따라올 나라가 없을 정도로 독보적이다.

1.35 중국 둔황 막고굴 249굴의 〈수렵도〉

고구려인들은 해마다 3월 3일이면 모두 모여 사냥 대회를 열고, 그날 잡은 산돼지와 사슴으로 하늘과 산천의 신에게 제사를 지냈다. 장애물이 많은 불규칙한 지형에서 말을 타고 달리면서 움직이는 동물을 잡는 일은 고도의 몰입을 필요로 한다. 몰입은 편협한 사유 작용과 잡념을 없애주고 감각을 극대화시키기 때문에 인간의 사유 작용에 억눌린 신명을 살아나게 하고 심신의 찌든 때를 씻어주는 효과가 있다.

길림성 집안 무용총 벽화의 〈수렵도〉[1.34]는 고구려인들의 사냥 장면을 그린 것이다. 고관으로 보이는 기마무사들이 말을 타고 힘차게 달리면서 사냥을 하는데, 상단에 말을 타고 뒤를 돌아보며 도망가는 사슴에게 활을 겨누는 역동적인 동작은 이 〈수렵도〉의 백미다. 사냥에 쓰인 화살촉은 끝이 뾰족하지 않고 둥근 석류 모양으로 되어 있어 사냥의 목적이 살생이 아니라 놀이에 있음을 알 수 있다. 사냥의 역동성을 극대화하기 위해 모두가 분주하게 움직이고 있고, 작게 묘사된 산은 등고선처럼 간략하게 추상화되어 물결치는 듯한 운동감과 율동미를 더하고 있다.

고구려 벽화와 비슷한 시기에 제작된 중국 둔황 막고굴 249굴의 〈수렵도〉[1.35]에도 이와 비슷한 사냥 장면이 그려져 있다. 여기에도 왼쪽 하단에 달리는 동물들과 포효하며 달려드는 호랑이를 향해 사냥꾼이 뒤를 돌아보며 화살을 날리는 장면이 나온다. 그러나 고구려의 〈수렵도〉에 비해 전체적으로 필선이 유약하고 활달함이 부족하다.

고대 사회는 사냥이 주요 풍습이었기 때문에 서양에서도 사냥하는 모습을 그린 풍속화가 많이 발견된다. 특히 이집트의 네바문 무덤에서 발견된 〈새 사냥〉[1.36]은 이집트의 수렵도로 유명하다. 이 수렵도의 동물들은 매우 정

교하게 묘사되었지만 움직임이 극히 정적이고, 사냥하는 사람도 이집트 벽화 특유의 정면성의 법칙으로 딱딱하게 그려져 있다. 확실성과 영원성을 붙잡으려는 의도로 인해 사냥하는 장면마저 경직되어 있는 것이다. 그 반면 고구려 무용총 벽화의 〈수렵도〉는 인간과 동물이 자연을 무대로 신명나게 뛰어노는 사냥 행위의 역동적인 순간을 주목하여 그린 것이다. 말을 타고 초원을 달리며 생활했을 북방 유목민 특유의 힘찬 기상이 그대로 느껴진다.

서양미술에서 이러한 역동감 넘치는 회화는 19세기 프랑스 낭만주의 화가들이 즐겨 그렸다. 프랑스 낭만주의의 선구자 테오도르 제리코는 예민하고 열정적인 성격을 지닌 화가였다. 그는 매일 승마를 즐겼고 말 그림을 그렸다. 그에게 승마는 자신의 불타는 열정의 표출이었고, 그림의 중심 주제였다. 가장 거칠고 사나운 말만 골라 타던 그는 모험과 스릴을 즐기다가 결국

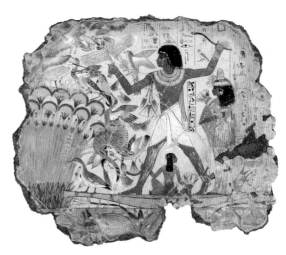

1.36 이집트 벽화, 〈새 사냥〉, 네바문 무덤, 기원전 1450년

33세의 젊은 나이에 말에서 떨어져 죽고 말았다.

그의 유명한 작품 〈엡솜의 더비 경마〉[1.37]는 신나게 달리는 말의 모습을 순간적으로 포착한 것이다. 그런데 1878년 영국의 사진가 에드워드 마이브리지가 질주하는 말의 연속 동작을 찍은 사진을 공개하자 네 발굽이 모두 바닥에서 떨어져 허공으로 뛰어 오르는 순간 말의 다리가 안으로 오그라들지 밖으로 펴지지 않는다는 사실이 알려지게 되었다. 사람들은 천하의 제리코가 그린 말 그림이 엉터리였다고 비난했지만, 제리코는 눈에 보이는 그대로를 그린 것이 아니라 역동성을 표현한 것이다.

흥미롭게도 고구려 벽화의 달리는 동물들 역시 제리코와 똑같은 방식으로 네 발이 모두 지면에서 떨어져 밖으로 펴져 있다. 이렇게 그리는 것이 안으로 오므리게 그리는 것보다 훨씬 속도감이 느껴지기 때문이다. 제리코의

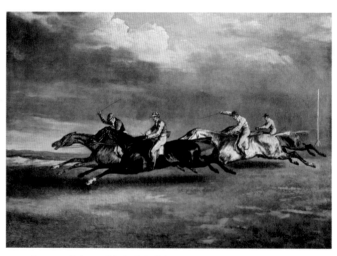

1.37 테오도르 제리코, 〈엡솜의 더비 경마〉, 1821년

66

그림은 평지를 달리고 있지만, 무용총의 〈수렵도〉는 비슷한 속도로 산속을 달리며 사냥까지 하고 있어서 더욱 역동적으로 보인다.

사냥과 더불어 심신을 수련하는 중요한 풍속은 무예다. 당시 고구려에서는 매년 신소도 제천행사가 열렸는데, 각종 무예 시합에서 승리하는 자를 선배라 칭하였다. 이들은 승려처럼 머리를 밀고 항시 검은 옷을 입고 다녔기 때문에 '조의선인皀衣仙人'이라고도 불렀다. 각종 예기와 장기 경쟁을 통해 선발된 선배는 신분과 무관하게 실력만으로도 출세가 가능해서 이 행사는 신분 상승의 등용문이 되었다.

이들은 함께 숙식하면서 학문에 힘쓸 뿐만 아니라 수박과 활쏘기 등의 기예를 익히고 멀리 산수를 여행하기도 했다. 이러한 고구려의 선배 제도가 신라로 이어져 화랑 제도의 모체가 된 것이다. 고려시대 이후에는 과거제가 실시되면서 문인을 우대하고 무신을 멸시하는 풍조가 만연했지만, 그 이전까지만 해도 문무를 겸비한 조화로운 인재를 중시했다.

고구려에서 씨름이나 수박은 선배를 뽑는 주요 시험 과목이었고, 각종 제례행사 때도 행해졌다. 가장 오래된 민속놀이 중 하나인 씨름은 두 사람이 맨손으로 직접 살을 부딪치며 승부를 겨루는 놀이로서 서로에 의지해서 체력과 신명을 키우는 운동이다.

각저총에 그려진 〈씨름도〉[1.38]는 네 마리의 새가 앉아 있는 나무 아래에서 두 장사가 씨름을 하며 힘을 겨루고 있고, 그 오른쪽에는 지팡이를 짚은 노인이 심판을 보고 있다. 샅바를 부여잡은 매부리코의 사람은 서역 사람인 듯하다. 오른쪽 사람이 무덤의 주인공이고, 아마도 생전에 국가 대항전에서 서

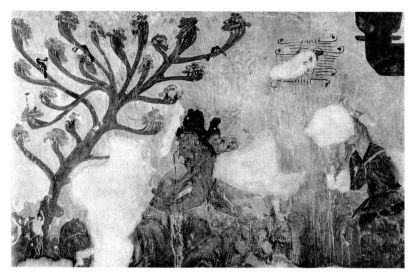

1.38 각저총의 〈씨름도〉, 5세기경

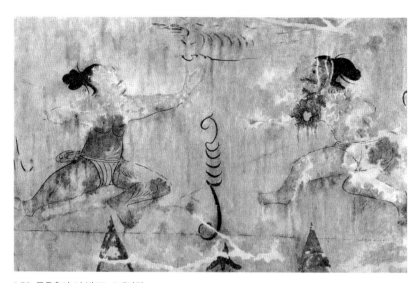

1.39 무용총의 〈수박도〉, 5세기경

역의 장사를 이긴 사실을 그린 것으로 보인다.

무용총 널방 천장에 그려진 〈수박도〉[1.39]는 긴 머리를 틀어 올리고 팬티만 걸친 두 장사가 생동감 넘치는 수박 경기를 벌이고 있다. 수박手搏은 무기를 사용하지 않고 맨손으로 상대방과 겨루는 무예의 일종이다. 맨손으로만 겨루는 것은 적을 살생하기 위한 무예가 아니라 놀이를 통해 신체를 단련하고 신명을 끌어내기 위함이다. 이처럼 유희적 놀이를 목적으로 하기 때문에 수박을 '수박희手搏戱'라고도 부른다.

수박희는 고려시대와 조선 전기까지 무인으로 출세하기 위해 중요한 역할을 하였으며, 후에 발차기 기술이 추가되어 택견으로 발전한 것으로 보인다. 무술과 유희가 결합된 택견은 급소를 공격하는 것을 되도록 피하고 상대적으로 위험성이 적은 부분을 공격 목표로 삼으며, 부드러운 곡선의 리듬감과 유희성이 강한 무예다. 손발의 움직임과 근육의 움직임을 일치하게 하여 부드럽게 공방을 펼칠 수 있으며, 단순한 몇 가지 동작들을 이용하여 무궁무진한 응용 기술을 만들어 낼 수 있는 것이 특징이다.

이처럼 한국 전통 무예의 정신은 상대방을 격퇴하기 위함이 아니라 방어를 전제로 하며, 사람을 해치는 살법殺法이 아니라 생명을 살리는 활법活法이다. 이것은 무예의 근본 목적이 상대방과 유희적 놀이를 통해 심신을 수련하고 신명을 끌어내는 데에 있다는 것을 의미한다.

2장

공예품에 새겨진
신명의 문양

금동장식 · 불꽃처럼 타오르는 신명의 문양
금동대향로 · 신선사상 구현된 접화군생의 이상세계
범종 · 마음을 울리는 신명의 파동

생활의 필요에 의해 만들어지는 공예품은 기능성을 위해 양식적 제약을 받는다. 그래서 기계적인 패턴화와 형태의 단순화가 이루어지고 우연적이고 즉흥적인 표현은 정제되는 것이 일반적이다. 그러나 한국의 공예품은 엄격한 기하학적 형태나 기계적인 패턴화를 피하고 즉흥성과 자연스러움을 중시하는 경향이 있다.

한국의 미의식에 대한 이해가 없는 사람들은 이러한 특징을 미완성이나 기교의 부족으로 폄하하기도 한다. 그러나 사실 세련되고 정교한 작품을 만드는 것보다 비균제의 자연스러운 작품을 만드는 것이 더 어려운 일이다. 그것은 인간의 숙련된 기술 너머의 어떤 것을 요구하기 때문이다. 한국의 공예품처럼 비균제의 즉흥성이 드러나는 공예품은 세계 어디에도 찾기 어렵다.

고유섭은 이러한 한국미술의 특징을 "구수한 큰 맛"이라고 했고, 야나기무네요시는 "무기교의 기교"라고 했다. 기교가 부족하다는 것과 기교가 없다는 말은 의미가 다르다. 기교가 부족하다는 것은 능력이 미치지 못한다는 것이고, 기교가 없다는 것은 기교를 부리지 않는다는 의미다. 그것은 자연의 기교를 지향한다는 점에서 노자『도덕경』에 나오는 '대교약졸大巧若拙', 즉 "뛰어난 기교는 오히려 졸렬해 보인다"는 의미와도 상통한다.

금동장식

불꽃처럼 타오르는
신명의 문양

대개 공예의 문양은 이집트의 로터스lotus 문양이나 그리스의 아칸서스Acanthus나 팔메트palmette[2.2] 문양처럼 주로 식물의 형태에서 착안한 것이다. 서양의 로코코시대의 공예품들이나 아르누보의 문양도 덩굴풀이나 담쟁이 같은 식물의 우아한 곡선을 참조하여 이를 단순하게 패턴화한 것이다. 팔메트 문양은 기원전 4세기 알렉산더대왕의 동방원정 때 인도와 중국에 유입되어 한국과 일본에까지 전파된 것으로 보고 있다.

동양에서는 팔메트 문양을 인동문忍冬紋 혹은 당초문唐草紋이라고 부르는데, 한국의 문양은 이를 기본으로 하면서 즉흥성이 가미되어 회화적 생동감이 느껴진다.[2.1] 이것은 식물의 시각적 특성보다도 신명의 비가시적인 율려작용을 드러내려는 의지에서 비롯된 것이기 때문에 '율려문'이라고 부를 것이다. 율려는 밀물과 썰물, 들숨과 날숨, 한기와 열기, 정과 동 등의 상반된 기운을 리듬 있게 조화시키는 자연의 영원한 생명력이다.

2.1 강서중묘의 생동감 있는 문양

2.2 고대 그리스의 정적인 팔메트 문양

2.3 진파리1호분 천장의 문양

이러한 율려 문양은 식물에 국한되지 않고 구름과 바람과 파도와 불꽃과 동식물까지를 아우르는 프랙털적 생명 작용을 상징한다. 실제로 진파리1호분의 천장의 문양[2.3]을 보면 율려의 리듬이 파도와 바람과 구름과 산과 식물의 형태를 암시하고 있으며, 어떤 경우는 유려한 선들이 새 같은 동물의 형상으로 자유롭게 변형되기도 한다.[2.4]

근대의 산업화와 기계화로부터 미술을 구하고자 했던 미술공예운동의 선구자 존 러스킨은 "모든 아름다운 미술 작품은 의도적이든 우연적이든 자연의 형태를 닮아야 한다"고 주장했다. 그의 주장에 힘입은 서양의 아르누보는 기계화에 대한 저항에서 출발했지만, 결과적으로는 인위적인 패턴화와 화려한 장식으로 흘렀다.

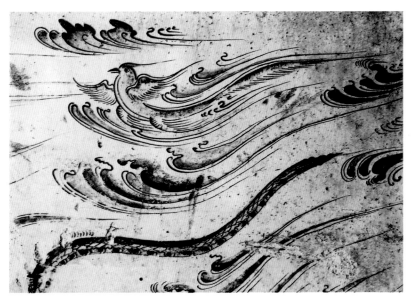

2.4 진파리1호분 동벽의 문양

아르누보의 영향을 받은 클림트의 〈생명의 나무〉[2.6]는 생명의 영속성을 상징하는 소용돌이치는 나뭇가지들이 빙빙 돌며 하늘로 올라가고 있다. 이것은 생명의 나무가 하늘과 땅을 잇는다는 것을 상징적으로 표현한 것이다. 그러나 그 문양들은 팔메트 문양의 나선형처럼 단순하게 패턴화되어 회화임에도 디자인처럼 보인다. 흥미롭게도 이 작품은 4세기 무렵의 고구려 벽화 각저총 천장의 문양[2.5]과 유사한데, 이것은 사물의 외양보다 신명나는 생명작용을 양식화하려는 의도가 일치하기 때문이다.

고구려의 무덤에서 출토된 공예품들은 대부분 도굴되어 남아 있는 것이 많지 않다. 몇 점의 부장품들만 전해지고 있는데, 평양의 동명왕릉 주변에

2.5 각저총 천장의 문양, 5세기 전후

위치한 진파리7호분에서 출토된 〈해뚫음무늬 금동장식〉[2.7]은 고구려 특유의 율려문의 특징이 잘 드러난 아름다운 작품이다.

이 장식판은 복숭아를 반으로 잘라 오른쪽으로 비스듬히 눕힌 형태로, 베개의 양쪽 마구리를 장식하는 데 사용됐을 것으로 추정하고 있다. 외곽 테에는 뒷면에서 두드려 볼록하게 만든 원형 장식이 일정하게 배치되어 있고, 내부는 유려한 곡선들로 이루어져 있다. 마치 덩굴 같기도 하고 타오르는 불꽃 같기도 한 이 곡선들은 오른쪽으로 약간 기울어져 바람의 방향과 불꽃의 온기가 촉각을 자극하고 시각적으로 비대칭의 율동미가 아름답게 느껴진다.

찬찬히 작품 안으로 들어가 보면, 여러 동물들이 숨은 그림처럼 새겨져 있다. 중앙의 원 안에 태양을 상징하는 삼족오가 세 발로 앉아 있고, 그 위에 비슷하게 생긴 봉황 한 마리가 날갯짓을 하고 있다. 그리고 양쪽 하단에는 용 두 마리가 그려져 있는데, 마음이 착한 사람만 볼 수 있다.

이 조그만 장식판에 놀랍게도 식물과 동물, 불과 구름, 구상과 추상 등이 대립하지 않고 하나로 어우러져 있다. 구상의 지루함과 추상의 공허함을 완

2.6 구스타프 클림트, 〈생명의 나무〉, 1909년

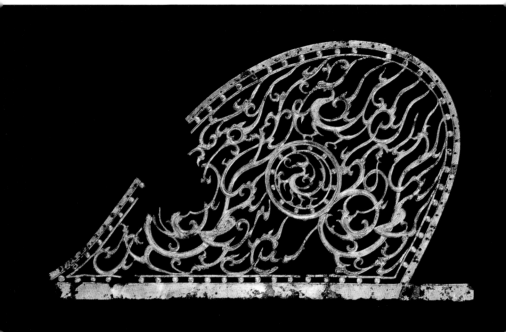

2.7 평양 진파리7호분에서 출토된 〈해뚫음무늬 금동장식〉, 4-5세기, 높이 13.3cm, 너비 22.8cm

벽하게 극복한 이 작품에서 대립성을 조화시키는 것은 고구려 벽화[2.8]에서 처럼 유려하고 율동적인 율려의 선이다. 음악적 리듬과 율동이 느껴지는 이 선들은 하나의 존재로 갇히지 않고 어떤 대상으로든지 변할 수 있을 것 같은 잠재적인 형태를 이루고 있다.

　우아하고 아름다운 한국 특유의 곡선미가 잘 드러난 이 작품은, 패턴이 있는 것 같지만 일정하지 않고, 규칙이 있어 보이지만 자유롭다. 이 오묘한 작품을 보고 있노라면 이분법적으로 경직된 사고가 와해되고, 모든 존재에 내재해 있는 근원적 생명력이 깨어나는 듯하다. 이 선들은 어느 구체적인 식물

2.8 진파리1호분 북벽 부분도

을 단순화한 팔메트나 당초문과 달리 자연의 근원적이고 자유분방한 율려의 생명력을 상징한다.

이 금동장식의 문양은 식물, 동물, 바람, 구름 등이 불꽃 모양으로 타오르고 있는데, 한국인들은 이렇게 여러 존재를 섞어서 미묘한 멋을 내는 것을 좋아한다. 이러한 문양에는 한국인 특유의 풍류가 담겨 있다. 최치원은 「난랑비서」에서 풍류를 유불선 삼교를 포함하는 '접화군생接化群生'이라고 정의했는데, 이는 "뭇 생명들이 어우러져 하나로 조화된다"는 의미다.

풍류는 단지 노는 것이 아니라 인간의 헛된 집착과 경직된 관습을 바람처럼 흐르게 하여 모든 존재들이 평등의 관계 속에 하나로 어우러지게 하는 힘이다. 불꽃처럼 타오르며 유연히 흐르는 이러한 문양에는 바로 한국 특유의

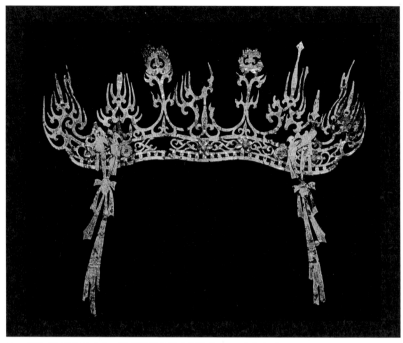

2.9 평양 대성구역에서 출토된 〈불꽃뚫음무늬 금동관〉, 4-5세기, 높이 27.8cm

접화군생의 철학이 담겨 있다.

　평양 대성구역에서 출토된 〈불꽃뚫음무늬 금동관〉[2.9]에도 이러한 특징이 잘 드러나 있다. 이 금동관은 머리에 띠처럼 돌리는 방식인데 기본적으로 팔메트 문양에서 출발하지만, 어느덧 화염문으로 변해 불꽃이 하늘로 솟구치고 있다. 어떤 규칙이 있는 것 같지만 일정하지 않은 문양의 비균제적 조화는 마치 4계절의 규칙이 반복되면서도 하루도 동일한 날씨를 허용하지 않는 자연의 섭리를 닮아 있다. 이러한 문양은 생명력이 응축된 디자인이 아니라 무한히 확장해가는 생명의 에너지를 상징화한 것이며, 인간의 기교에 만

족하지 않고 천인묘합을 이상으로 삼는 한국인의 멋이 구현된 것이다. 어느 민족의 공예품에서도 이러한 생명력을 찾아보기 쉽지 않다.

서양의 왕관인 티아라는 좌우대칭의 엄격한 균제미가 특징이다. 대영제국 빅토리아 여왕이 1862년 결혼하는 딸에게 선물한 〈헤세의 티아라〉[2.10] 역시 다른 티아라와 마찬가지로 식물 문양이 단순하게 패턴화되어 화려하고 장식적이지만 엄격한 대칭 구조로 인해서 생동감이 느껴지지는 않는다.

이에 비해 고구려의 금동관은 비대칭적인 구도와 즉흥성으로 인해 생동감이 넘친다. 특히 자연의 바람을 느끼게 하는 촉각성과 불꽃을 연상시키는 형상에서 뜨거운 온기가 느껴지는데, 이처럼 시각과 촉각을 넘나들며 공감각적인 몰입을 유도하는 것은 율려 문양의 중요한 특징이다.

이러한 특징은 백제의 〈무령왕 금제관식〉[2.11]에서도 그대로 나타난다. 이 금제관식은 무령왕이 썼던 것으로 금판 중앙 상단의 연화문을 중심으로 인동문의 줄기가 화염문의 형태를 이루고 있다. 이러한 관식은 기원전 300년경 그리스의 한 묘지 입구에서 발견된 〈팔메트 왕관〉[2.12]과 비슷하지만, 팔메

2.10 〈헤세의 티아라〉

2.11 백제의 〈무령왕 금제관식〉, 525년, 높이 30.7cm

트 왕관은 나뭇잎을 부채꼴로 펴 엄격한 좌우대칭을 이룬다.

이와 달리 〈금제관식〉은 꽃과 불꽃이 결합되어 고흐의 사이프러스 나무처럼 에너지가 하늘로 상승하고 있다. 바람에 의한 순간적인 흔들림으로 비대칭적 율동미가 생겨나고, 여기에 127개의 작고 둥근 영락이 달려 있어서 움직임에 따라 빛의 반사가 일어나며 신비감이 극대화된다.

동양철학에서 모든 생명은 근원적으로 음의 기운인 물과 양의 기운인 불의 상호작용으로 이루어진다. 물이 응고하고 수렴하는 작용을 한다면, 불은 하늘로 상승하고 분출하는 작용을 한다. 신명은 불의 속성이기에 한국 공예의 문양들은 기본적으로 불꽃이 타오르는 듯한 율려문으로 조형화된다. 여기에는 땅의 속성인 개체들의 경직된 물질성을 불태워 하늘로 향하게 하려는 한국인의 하늘 신앙이 반영되어 있다.

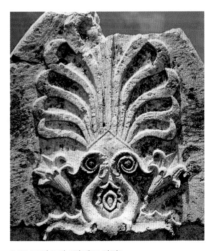

2.12 그리스의 〈팔메트 왕관〉

금동대향로

신선사상 구현된
접화군생의 이상세계

향로香爐는 향을 피울 때 쓰는 그릇으로 종교 의식을 거행할 때나 냄새를 제거하기 위해 사용된다. 향로 중에서 뚜껑을 산 모양으로 만든 것을 박산향로라고 하는데, 이는 고대 신선사상에서 산을 하늘과 땅을 연결하는 장소라고 생각한 데서 착안한 것이다. 박산博山은 바다 가운데 불로장생의 신선이 산다는 전설적인 산으로 봉래산, 영주산, 방장산의 삼신산을 가리킨다. 전설 속의 박산이 있는 곳은 정확하지 않지만, 중국인들은 막연하게 동쪽 어딘가에 있을 것으로 생각했다. 불로장생을 꿈꾸던 진시황은 죽는 날까지 삼신산을 동경하며 가고 싶어 했다는 일화도 있다.

1993년 부여 능산리 고분 근처에서 발굴된 〈백제 금동대향로〉[2.13]는 박산향로 중에서 가장 규모가 큰 것이다. 보통 향로가 높이 30cm 내외인 것을 감안하면 이 작품은 높이 60cm가 넘는 대작이다. 향로의 뚜껑에는 태평성대를 상징하는 봉황이 여의주를 턱 밑에 끼고 아름다운 곡선의 꼬리를 추어올린

84

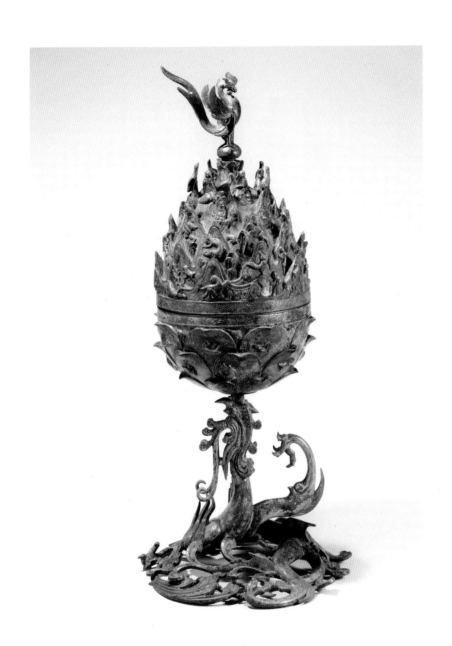

2.13 〈백제 금동대향로〉, 6–7세기, 높이 61.8cm

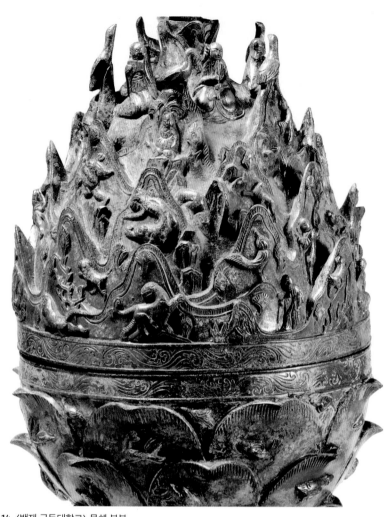

2.14 〈백제 금동대향로〉 몸체 부분

채 앉아 있고, 그 밑으로 연꽃봉오리 모양의 동체는 신선들이 사는 박산으로 된 뚜껑과 연꽃잎 모양으로 된 몸체가 있다. 그리고 받침대를 꿈틀거리는 용이 연꽃봉오리를 물고 있는 형상으로 만들었다.

봉황 아래 5명의 악사가 악기를 연주하고 있고 향로 뚜껑에 해당하는 74개의 잎은 각각 산봉우리로 되어 있다. 폭포와 시냇물이 흐르는 이 평화로운 박산에는 39마리의 각종 동물과 11명의 신선들이 접화군생의 이상세계를 이루며 생활하고 있다. 그리고 연꽃잎 모양으로 된 몸체에도 24마리의 동물과 2명의 신선이 조각되어 있다. 그리고 기능성을 위해 산봉우리 사이사이에 10개의 구멍이 있고, 봉황의 가슴에도 2개의 작은 구멍이 뚫려 있어 향을 피우면 연기가 여기저기서 피어오른다. 그러면 시각과 후각을 넘나드는 공감각으로 온몸의 감각이 깨어나 몽환적 신비감에 휩싸이게 된다.

박산에 구현된 이 신비한 세계는 한민족의 역사 속에 이어져 온 신선사상을 구현한 것으로 보인다. 고대 동이족의 혈통을 계승한 한국은 유불선이 나오기 전부터 내려오는 신선사상의 발원지다.

가장 역동적인 부분은 한 마리 용이 꿈틀대는 받침대[2.15]인데, 마치 오회분 4호묘 천장에 그려진 〈황룡〉[2.16]이 내려와 똬리를 틀고 앉아 있는 듯하다. 고구려 벽화에서처럼 꿈틀대며 용솟음치는 용의 자태는 비대칭의 균형을 이루며 연꽃봉오리를 물고 있다.이러한 비대칭 받침대는 중국 향로에서는 찾아보기 어렵다. 용을 평면에 그리는 것보다 입체로 만드는 것이 훨씬 어렵다는 점에서 백제인들의 뛰어난 예술적 감각을 엿볼 수 있는 작품이다. 아마도 이 향로가 부여의 왕실 터에서 발견된 점으로 미루어 백제 왕실에서 의식이나 제사용으로 사용되었을 것으로 추정된다.

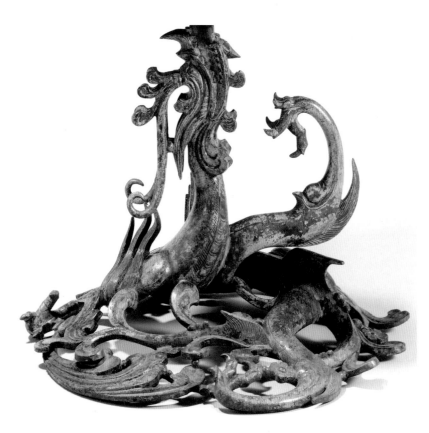

2.15 〈백제 금동대향로〉 받침대 부분

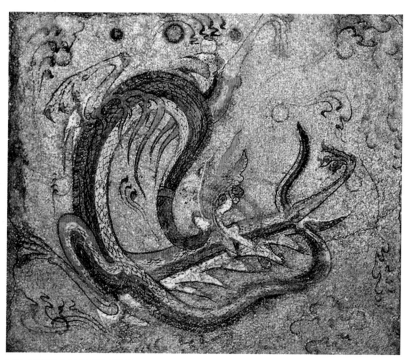

2.16 오회분4호묘 천장의 〈황룡〉

중국에서는 박산향로가 전국시대부터 한나라 때에 유행하여 많이 제작되었으나 중국의 것은 크기가 작고 형태가 비교적 단순하다. 중국에서 박산향로는 허베이성 지역에서 많이 출토되었는데, 허베이성 유승묘에서 출토된 〈박산향로〉[2.17]는 많은 물상이 표현된 대표적인 향로로 〈백제 금동대향로〉와 가장 유사하다. 역시 높이 솟아오른 박산이 있고, 몸체를 파도치는 바다로 형상화했다. 그리고 여기에도 받침대를 용으로 하였으나 너무 단순화되어 용의 꿈틀거림이 느껴지지 않는다.

또한 유승 부인묘에서 출토된 〈박산향로〉[2.18]처럼 파격적으로 받침대를 사신을 탄 신선으로 한 것도 있으나 율동미가 느껴지지는 않는다. 중국의 향로가 몸체와 받침대의 연결이 딱딱하고 기능적인 면에 충실하다면, 〈백제 금동대향로〉는 전체가 하나의 음악적인 리듬감으로 이어지고 있다. 비대칭의 자연스러운 선들이 율려의 역동적인 율동감으로 표현된 예술적 감각은 분명 고구려 벽화에서부터 이어진 신명의 미감이다.

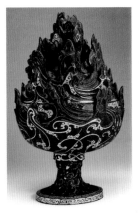

2.17 중국 허베이성 유승묘에서 출토된 〈박산향로〉, 높이 26cm
2.18 중국 허베이성 유승 부인묘에서 출토된 〈박산향로〉, 높이 33cm

서양의 공예품에서 이러한 율동적인 곡선미가 나오는 것은 18세기 로코코시대의 〈세브르 도자기〉[2.19]다. 세브르 공예품은 루이 15세의 연인이자 프랑스 사교계의 실세였던 퐁파두르 부인의 주도하에 제작되었으며, 유럽 도자의 역사에서 최고 수준의 예술성을 인정받고 있다. 이러한 곡선의 감각은 19세기말 아르누보로 이어지고 유럽인의 생활 속에 파고들어 간 것이다.

세브르 도자기의 선들은 엄격한 좌우대칭을 이루며 정제되어 있다. 식물의 율동하는 곡선미를 최대한 살리고 있지만, 일정한 패턴에 갇혀 있어 생동감이 느껴지지 않는다. 이에 비해 한국의 공예품들에는 즉흥적이고 자유분방한 신명의 에너지를 손실되지 않게 하려는 의지가 담겨 있다. 이것을 단순히 비대칭이나 비균제성으로 설명하기에는 뭔가 부족해 보인다. 이러한 조형에 내재된 정신성을 이해하기 위해서는 한국의 무속적 춤과 음악, 그리고 고구려 벽화에 담겨 있는 신명의 미의식을 이해해야 한다.

2.19 프랑스 〈세브르 도자기〉, 18세기

범종

마음을 울리는
신명의 파동

범종은 사찰의 종루에 걸어놓고 시간을 알려주거나 그 소리를 통해 세속에 찌든 번뇌를 맑게 정화시켜주는 종이다. 범梵이라는 글자는 산스크리트어의 '브라흐마Brahmā'의 음역인데, "맑고 청정하다" 혹은 "신성하다"는 의미가 있다. 음의 파장은 모든 존재의 근본이기 때문에 울림이 큰 범종의 소리는 세속적 번뇌와 마음의 집착을 씻어줄 수 있다. 특히 음감이 뛰어난 한국인들은 세계에서 가장 뛰어난 울림을 가진 범종을 만들었다.

12만 근의 구리를 녹여 만든 〈성덕대왕신종〉[2.20]은 제작 기간만 무려 34년이 걸렸으며, 현대의 과학기술로도 만들기 어려운 깊은 울림을 낸다. 에밀레종이라고도 불리는 이 종은 신라가 삼국을 통일한 후에 흩어진 민심과 전쟁의 상처를 치유하기 위해 국가적인 사업으로 만든 것이다.

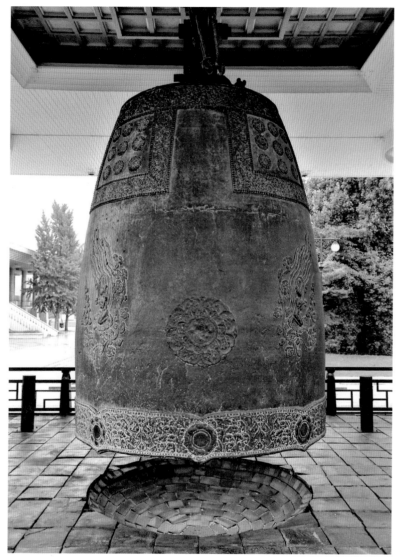

2.20 〈성덕대왕신종〉, 771년, 높이 3.78m

2.21 한 마리의 용을 비대칭으로 만든 한국 종의 용뉴, 〈성덕대왕신종〉

신라인들이 신비한 소리를 얻기 위해 한 여인의 아기를 펄펄 끓는 쇳물에 넣어 종을 만들었다는 전설이 있다. 꾸며낸 이야기겠지만, 그만큼 좋은 소리를 얻기 위해 공을 들였다는 것이다. 한국인들이 이처럼 깊은 소리에 몰두한 것은 음의 진동과 파장이 신명을 일깨운다는 사실을 알고 있었기 때문이다.

우리의 시각이 사물의 형태를 인지하게 한다면, 청각은 무형으로 존재하는 음의 파장을 수신하게 한다. 시각이 현실적인 감각이라면, 청각은 정신적인 감각이다. 그래서 음의 진동과 파장에 마음을 공명시키면 맺힌 마음의 응어리가 풀어져 집착에서 벗어나게 되고 신명이 깨어나 마음이 정화된다.

한국의 범종은 형태에 있어서도 다른 나라의 것과 쉽게 구별할 수 있을 정도로 독자적이다. 특히 종을 매달기 위해 상단에 고리 형식으로 만드는 용뉴龍鈕가 독특하다. 고리를 용의 형상으로 만들었기 때문에 용뉴라고 하는데, 〈백제 금동대향로〉에서는 용이 밑에서 향로를 받치고 있다면, 범종은 용이 위에서 종을 물고 있는 듯한 형상으로 만들어진다.

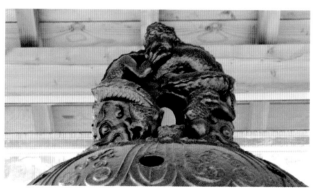

2.22 두 마리의 용을 대칭되게 만든 중국 종의 용뉴, 〈원대철제범종〉

〈성덕대왕신종〉의 용뉴[2.21]에서처럼 한국 종은 한 마리의 용이 대나무를 짊어지고 있는 형상으로 비대칭 구조를 이루고 있다. 용의 얼굴은 세상을 향해 포효하는 듯하고, 용의 몸통은 세치한 비늘로 덮인 채 우람한 근육이 꿈틀거린다. 오른발을 뒤로 힘차게 구부려 발톱으로 차는 듯한 용의 동세는 차가운 청동에 온기와 생동감을 주고 있다. 이에 비해 중국 종의 용뉴는 〈원대철제범종〉[2.22]에서처럼 두 마리의 용이 서로 등지고 웅크린 형상인데, 완전히 좌우대칭으로 되어 있어서 생동적인 용의 모습은 잘 드러나지 않는다.

세계의 모든 종들의 고리는 좌우대칭으로 되어 있지만, 한국 종만 비대칭으로 되어 있다. 이는 신명의 미의식을 가진 한국인들의 미감이 정적인 대칭을 싫어하기 때문이다. 종의 두께도 일정하지 않고 불규칙적인데, 이로 인해 종을 치면 맥놀이가 일어난다. 맥놀이는 음의 주파수가 다른 주파수와 하나로 합쳐지지 않고 서로 놀이를 하는 것이다. 이 놀이에 의해 소리는 일정하지 않고 스스로 커졌다 작아졌다 하며 즉흥적인 변화를 만들어낸다. 만약 맥놀이가 일어나는 두 파동의 주파수가 완전히 같아지면 맥놀이가 사라져 단조로운 소리가 되어버린다.

용뉴에 붙어 있는 음통 역시 한국 종에만 있는 특징으로, 이는 신라의 전설적인 피리인 만파식적萬波息笛을 형상화한 것이다. 만파식적은 신라를 지키는 호국신이 된 김유신과 문무왕이 합심해 동해의 용을 시켜 내려보낸 대나무 피리다. 전설에 의하면, 이 피리를 부니 적이 물러가고 병든 사람이 완쾌되었으며, 가뭄에 비가 내리고, 장마에는 비가 멈추게 되었다고 한다. 신라인들은 이 종의 소리가 온 나라에 울려 퍼져서 국난이 극복되고 백성들의 편안을 기원했다.

2.23 〈성덕대왕신종〉 공양비천상

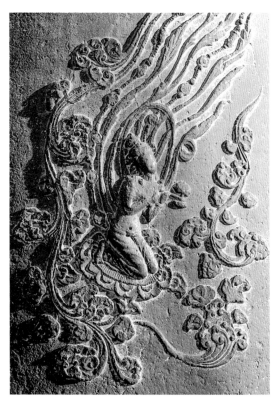

2.24 〈성덕대왕신종〉 공양비천상

〈성덕대왕신종〉의 몸체에는 좌우로 공양비천상[2.23, 24]이 새겨져 있다. 연화
좌 위에 무릎을 꿇고 앉아 연꽃을 손에 들고 우아하게 하늘을 나는 이 선인
은 꽃과 구름과 불꽃의 형상을 머금은 율려의 문양으로 둘러싸여 신비한 기
운을 내뿜고 있다. 이 문양은 불어오는 바람으로 인해 한쪽으로 기울어져 있
어서, 차가운 청동에서 따스한 온기와 촉각이 느껴진다. 이 형상은 고구려
벽화 오회분4호묘의 〈신선도〉[2.25]와 유사하다.

2.25 오회분4호묘의 〈신선도〉

　　강원도 평창군 오대산의 〈상원사동종〉[2.26]은 현존하는 범종 중에서 가장 오래된 것이다. 맨 위에는 굳센 발톱을 가진 용이 고리를 이루고 있고, 연꽃과 덩굴무늬로 장식된 음통이 있다. 종의 몸체에는 주악비천상[2.27]이 새겨져 있는데, 두 천인이 무릎을 꿇고 천의 자락을 흩날리며 생황과 비파를 연주하는 모습이 경쾌하기 이를 데 없다.

　　구름을 타고 있는 천의가 식물 줄기로 이어져 불꽃처럼 하늘로 솟아오르는 표현은 고구려 고분벽화나 한국의 춤에서처럼 즉흥적이고 음악적인 율동감으로 너울거린다. 이것은 고구려인들의 신명의 미의식이 통일신라시대까지 계승되고 있음을 의미한다.

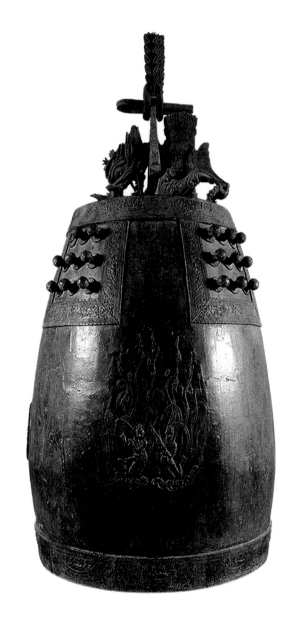

2.26 오대산 〈상원사동종〉, 725년, 높이 167cm

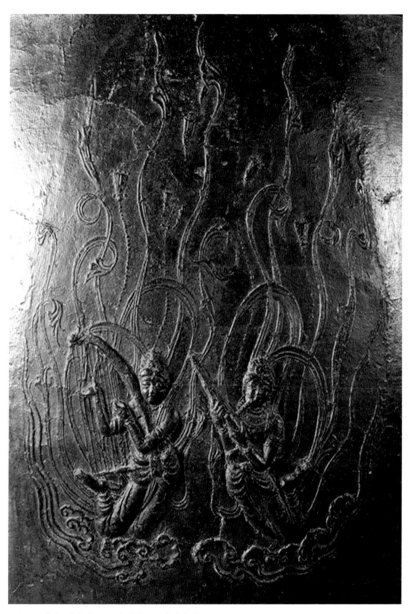

2.27 오대산 〈상원사동종〉에 새겨진 주악비천상

3장

진경산수화에 담긴
신명의 흥취

진경산수와 인상주의 • 자연과 인간의 감각적 교류

진경산수와 입체주의 • 자유로운 시점의 유희

정선과 세잔 • 시각 너머의 구조적 본질을 탐하다

정선과 고갱 • 몸으로 체화된 자연의 심상 표현

정선과 고흐 • 선으로 표현된 역동적인 생명력

변관식 • 골산에서 찾은 한국산수의 전형

이상범 • 토산에서 찾은 한국산수의 전형

신명의 정서는 삼국시대 이후 불교와 유교의 영향으로 점차 약화되었다. 불교가 국교가 된 고려시대에는 고려불화나 불상처럼 평온한 종교미술이 성행했고, 유교가 국가이념으로 채택된 조선시대에는 성리학적 교양을 갖춘 문인 사대부들이 품격 있는 문인화를 선호함으로써 무교에 기반한 신명의 정서는 약화될 수밖에 없었다.

이러한 상황은 17세기에 중국의 정통성을 자랑하던 명나라가 오랑캐라고 멸시하던 청나라에게 멸망하면서 급변한다. 당시 조선에서는 청에 대한 반감으로 중국 중심의 사대주의에서 벗어나 자생적인 전통문화를 모색하는데, 이 과정에서 억압되어 있던 신명의 문화가 서민들의 삶 속에서 다시 살아나게 된다. 억압받던 서민들의 지위가 상승하면서 판소리와 탈춤, 한글문학 등의 민중예술이 성행하고, 미술에서는 조선인의 생활상을 담은 풍속화와 조선의 산수를 소재로 한 진경산수화가 유행하게 된다.

진경산수화는 서양의 인상주의처럼 자연과 감각적으로 교류하고 현장의 체험을 그림으로써 화보를 보고 베끼는 관념산수화에서 벗어난다. 조선의 아름다운 산수를 찾아 돌아다니는 풍류적 삶은 춤과 음악 같은 방식은 아니지만, 신명을 일으키는 또 다른 방법이 되었다. 진경산수화가들은 자연에서 얻은 흥취와 신명을 직관적으로 종합하고 즉흥적으로 표현함으로써 한국적이면서 근대적인 변화들을 성취할 수 있었다.

진경산수와 인상주의

자연과 인간의
감각적 교류

동양에서 오랜 역사를 이어 온 산수화는 신선사상과 밀접한 관련이 있다. 서양인들이 산을 정복의 대상으로 삼았다면, 동양인들은 산을 신이 강림하는 장소이자 인간과 신이 만나는 신성한 공간으로 여겼다. 이러한 산악 신앙으로 인해 산은 신선이 사는 곳이라는 관념이 생겼고, 사람이 죽으면 산에다가 묻었다. 이처럼 속세에 물들지 않은 신성한 산악을 동경하는 신앙이 산수화를 그리게 된 배경이며, 그리는 대상도 실제 풍경보다 관념적인 이상경이 선호되었다. 그러다 보니 자연과의 직접적인 교류보다는 관념적인 상상력에 의존하게 되었고, 산이나 바위나 나무 등의 입체감을 표현하는 준법皴法에 따라 그림을 그렸다.

조선 후기 겸재 정선鄭敾(1676-1759)을 중심으로 등장한 진경산수화가들은 이러한 관념산수화의 전통에서 벗어나 본격적으로 조선의 산천을 유람하면서 직접 느낀 감흥을 그리고자 했다는 점에서 주목할 만하다.

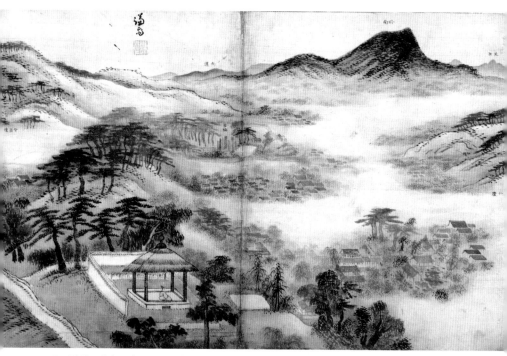

3.1 정선, 〈삼승조망도〉, 1740년

정선의 〈삼승조망도〉³·¹는 인왕산 기슭에 있던 이춘제李春躋의 저택 후원에 있는 삼승정에서 바라본 한양 전경이다. 여기서도 현장의 대기감이 느껴지지만 보다 중요한 것은 '터'에 대한 개념이다. 그림 중앙 부근에 지금의 청와대 자리인 경복궁터가 있고, 그 주변에 관악산과 남산 등의 주요 경물을 지명을 써가며 그려 넣었다. 이것은 눈에 보이는 대로 그린 것이 아니라 풍수지리에 입각한 장소의 구조적 관계를 파악하여 다양한 시점에서 재구성한 것이다. 시각적 왜곡을 통해 구조적 진실을 파악하는 것은 진경산수화가들의 공통된 목표였다.

음양오행 사상에서 자연은 수水, 화火, 목木, 금金, 토土로 구분되는 근원적 힘의 요소가 상생과 상극 작용을 하면서 운행된다. 동양에서 장소성은 결국 음양오행의 성분 비율과 조화에 의해 결정되는 것이고, 주변과의 조화가 훌륭한 장소가 명당이다. 자연뿐만 아니라 사람도 음양오행의 성분 비율과 조화 관계에 따라 그 개성이 결정되는 것으로 본다. 한방 치료에서 그 사람의 부족한 기운을 보충하는 약재를 지어 주고, 이를 보약이라고 부르는 것 역시 같은 맥락이다.

진경眞景의 의미는 상상 속에서 이상화된 선경仙境이 아니라 실재하는 풍경을 대상으로 삼아 그린 것이지만, 그렇다고 실경實景과 같은 개념은 아니다. 실경과 진경은 선경과 대비되는 같은 의미로 사용되지만, 엄밀히 구분하면 차이가 있다. 실경이 실제 풍경과 사실적인 닮음을 포착한 것이라면, 진경은 장소가 지닌 본질적인 속성을 포착한 것이다.

실경은 사실주의의 유물론적 개념에 가깝다. 사실주의자들에게 실재는 전적으로 물질적인 차원이지만, 진경산수화가들이 포착하고자 한 것은 본

질적이고 구조적인 닮음이다. 서양미술에서는 시각적 재현과 본질적 추상이 서로 주도권을 다투지만, 진경산수화에는 시각적 재현을 포기하지 않으면서 추상의 공허함으로 빠지지도 않는다는 점에서 양면성을 지니고 있다. 구상과 추상 정신, 감각과 지성이 조합된다는 것이다. 어쨌든 그림에서 현실성을 중시함으로써 관념적 상상에서 벗어나 신체의 감각을 중시하게 된 점은 중요한 변화들을 가져왔다.

이처럼 직접 자연과 대면하며 그리는 방식은 서양에서는 19세기에 들어와서야 시작되었는데, 이러한 변화는 미술 형식에 큰 변화를 가져왔고, 현대미술을 낳는 결정적 계기가 된다.

존 컨스터블이나 윌리엄 터너 같은 영국의 낭만주의 화가들의 영향을 받은 프랑스 인상주의 화가들은 고전주의의 관념성에 반발하여 화실을 박차고 나와 생생한 자연을 직접 그리기 시작했다. 모네나 르누아르 같은 작가들은 현장에서 풍경을 직접 보고 그린 작품이 작업실에서 상상해서 그린 작품보다 훨씬 생동감이 넘친다는 것을 깨달았다. 그들은 오직 눈의 망막에 비친 순간적 인상을 객관적으로 담아내고자 했는데, 이로 인해 고전 회화의 안정된 구도와 원근법에 따른 형태가 깨지고, 거친 필치로 빛에 따른 망막의 진실을 포착하게 된다.

자연의 색이 고정된 것이 아니라 빛에 따라서 지속적으로 변한다는 사실에 주목한 모네는 그러한 순간을 포착하기 위해 날씨가 나쁜 날에도 여러 개의 캔버스를 늘어놓고 옮겨가며 빠른 속도로 그렸다. 그의 유명한 〈인상-해돋이〉[3.2]는 아침에 짙은 안개로 가득한 항구 풍경을 그린 것이다. 해가 떠오르는 인상을 순간적으로 포착하려다보니 필치가 거칠어지고 원근법이 무시

되어 평면적인 그림이 되었다. 이러한 작품들은 당시의 고전적인 미감을 가진 사람들에게 그저 피상적인 '인상'만을 그린 것이라는 조롱을 받았지만, 미술사에서는 현대미술의 시작을 알리는 중요한 작품이 되었다.

모네는 "맹인이 시력을 되찾았을 때처럼 아무런 선입견 없이 그대로 그려보고 싶다"라고 말했는데, 이것은 대상에 대한 인습적 이해를 버리고 표면적인 이미지를 즉각적으로 옮김으로써 지금 여기의 현재성에 주목한 것이다. 선입견 없이 대상을 본다는 것은 이름으로 대상을 지각하는 것이 아니라 빛의 파장과 진동 작용을 감각적으로 느낀다는 것이다. 그러면 주체의 에고가 비워지고 몰입이 이루어져 명상의 상태와 비슷한 체험을 하게 된다.

동양의 관점에서 인상주의의 미학적 의의는 인간 주체의 지성적 분석 대신 온전히 감각에만 몰입함으로써 주체의 에고를 비우는 것이다. 서양의 고

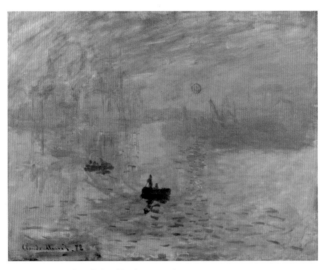

3.2 클로드 모네, 〈인상-해돋이〉, 1872년

전주의가 시각을 이성과 연결시켜 원근을 측정하고 명암을 비교하는 방법으로 자연을 정복하고자 했다면, 인상주의는 주체의 이성과 판단 작용을 내려놓고 수동적인 상태에서 빛에 따라 변하는 자연을 전적으로 따르는 것이다. 그럼으로써 문학적 내용을 재현하거나 도덕적 메시지를 전달하는 기능에서 벗어나 빛의 파장과 변화를 기록하고자 했다. 이것은 주체의 감각을 열어 자연과 직접적인 교류를 했다는 점에서 의의가 있고, 이로 인해 한국의 진경산수화와 접점이 생기게 되었다.

진경산수화가들이 자연으로 나가 직접 보고 느낀 감흥을 그리고자 한 점은 서양의 인상주의와 통하는 바가 있지만, 그들의 관심사는 인상주의처럼 빛에 의한 진실이 아니었다. 진경산수화가들이 포착하고자 한 것은 특정 장소가 지니고 있는 구조적 특성, 즉 풍수지리와 음양오행 사상에 입각한 장소성의 본질이다. 모네에게 진경은 빛의 파장이지만, 정선에게 진경은 특정 장소가 지닌 음양오행의 성분 비율이다.

자유로운
시점의 유희

정선의 〈금강전도〉[3.3]는 민족의 영산인 금강산을 유람하며 1만 2천 개의 봉우리를 태극 모양의 원형 구도 속에 위에서 내려다보는 부감법으로 압축해서 그린 것이다. 화강암의 봉우리가 서릿발처럼 서 있는 골산은 수직적인 선묘로 묘사하고, 나무가 울창한 왼편의 토산은 묵묘로 점을 찍듯 부드럽게 그려 음양의 조화를 표현했다. 산과 바위를 묘사하는 전통적인 준법에서 벗어나 금강산의 산세에 적합한 표현법을 사용하면서 하단의 무지개다리와 중앙 부분의 너럭바위 같은 구체적인 장소성도 놓치지 않고 있다.

〈금강전도〉는 다양한 시점의 종합이 매우 자연스럽게 이루어져 피카소의 그림처럼 어색해 보이지 않는다. 여러 각도에서 찍은 수백 컷의 사진들을 포토샵으로 합성한다고 해도 이처럼 자연스러운 결합은 불가능할 것이다. 만약 서양 작가에게 금강산을 그려보라고 하면, 어느 대표적인 한 장면만을 그리든지, 아니면 전체의 느낌을 추상적으로 그릴 것이다. 그런데 정선은 시각

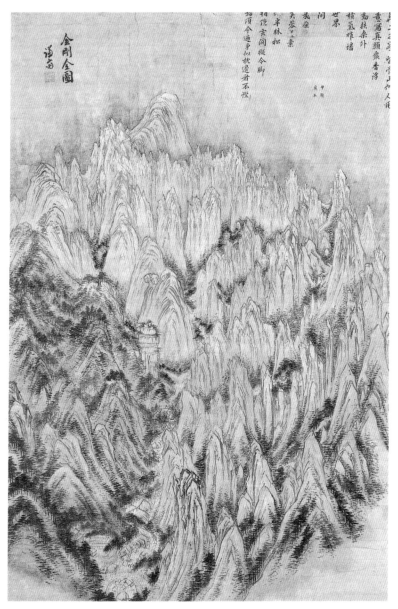

3.3 정선, 〈금강전도〉, 1734년

적인 사실성을 포착하면서도 음양오행의 구조적 닮음을 통해 금강산의 전체를 한 화면에 효과적으로 표현했다.

장소의 사실성과 구조를 동시에 포착하기 위한 방법으로 진경산수화는 다양한 시점을 필요로 한다. 풍경을 바라보는 주체의 시각적 한계로 인해 한 자리에서는 장소의 구조적 특성을 파악하기 어렵기 때문이다. 그래서 진경산수화는 여러 곳에서 본 시점을 종합하게 되는데, 이러한 다시점의 적용은 결과적으로 서양의 입체주의와 유사하다.

서양에서 다시점을 처음으로 회화에 적용한 작가는 폴 세잔이다. 사물과 사물 간의 보이지 않는 힘의 긴장 관계에 관심을 가진 세잔은 〈바구니가 있는 정물〉[3.4]에서처럼 정물화를 그리면서 전통적 방식을 무시하고 화구를 이리저리 옮겨가면서 다양한 시점을 결합시켰다. 그래서 천으로 가려진 탁자의 선은 비틀어져 있고, 전통적인 일시점으로 보면 엉망진창으로 보인다.

그런데 이러한 부조화는 오히려 화면에 긴장감과 생동감을 주었고, 전통에서 벗어나고자 했던 파블로 피카소에게 영향을 주었다. 피카소는 "모든 물체를 구, 원기둥, 원뿔로 보라"는 세잔의 교시를 받아들여 기하학적으로 환원된 대상을 여러 시점에서 재구성했다. 이것은 르네상스 이후 미술의 강력한 규범으로 내려온 일시점의 전통을 해체한 것이다.

일시점의 방식은 세계를 인간 중심으로 바라보는 태도이고, 인간이 세계를 포획하는 방법이다. 이는 시각에서 멀어지는 지점에 소실점을 하나 만들어 원근을 결정하는데, 이때 멀고 가까운 기준이 인간 주체가 되는 것이다. 이러한 원근법의 전통이 르네상스 이후 서양에서 수백 년 동안 의심 없이 받

아들여진 것은 인간 중심적인 서양문화에 원근법이 잘 부합되기 때문이다.

입체주의는 이러한 고정관념과 관습을 타파함으로써 20세기 현대미술의 기폭제가 될 수 있었다. 그러나 입체주의의 다시점이 인간의 지적인 구성에 의한 것이라면, 진경산수화에서의 다시점은 "감각적 체험을 통한 직관적 종합"이라는 점에서 차이가 있다.

일반적으로 일시점 원근법에 의해 재현된 르네상스 회화를 사실적이라고 생각하지만, 그것은 눈의 환영일 뿐 실재가 아니다. 오직 눈에만 의존하는 일시점 회화로는 어떤 장소의 전체성을 결코 포착할 수 없기 때문이다. 입체주의의 다시점은 아이디어 차원의 지적 구성이며, 화면에서의 자율적인 면 구성에 따른 것이다. 이와 달리 진경산수화의 다시점은 실제 장소의 구조적

3.4 폴 세잔, 〈바구니가 있는 정물〉, 1888-90년

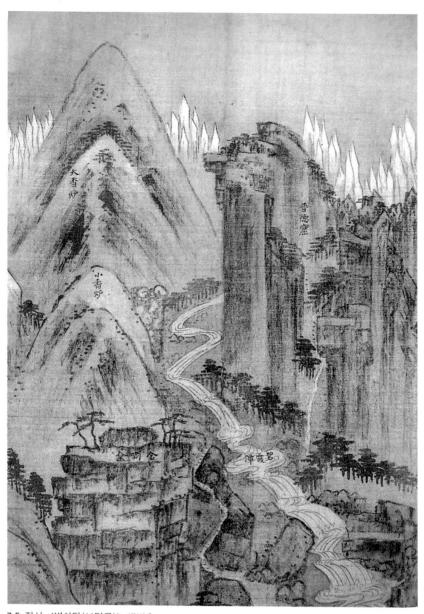

3.5 정선, 〈벽하담(보덕굴)〉, 1711년

진실을 포착하기 위한 자연과의 짜릿한 감각적 교류가 반영된 것이다.

동양화에서는 한 그림에 이렇게 여러 시점이 들어간 것을 '산점투시'라고 하는데, 산점散點은 시점이 흩어져 있다는 의미다. 엄격히 말하면 흩어진 것이 아니라 수많은 시점을 하나의 평면에 종합한 것이다. 이것은 자연과 감각적 교류를 통해 경험한 장면들을 직관적으로 종합한 것이기 때문에 이러한 전지전능한 시점을 '신시점神視點'이라고 부르는 것이 좋겠다.

신시점은 지적인 차원의 입체주의적 다시점과 달리 새처럼 날면서 전체를 보고, 자연과 직접 감각적으로 교류하며 온전히 느낀 연후에 체화된 기억에 의존하여 그리는 것이다. 그것은 인간의 감각과 직관이 종합된 고도의 정신 작용이고, 자연과의 교류를 통한 신명난 흥취가 있어야 가능한 경지다. 그러면 시각적으로는 닮지 않은 듯하지만, 본질적인 닮음을 창조하기 때문에 진경이 되는 것이다. 진경은 추상을 피하면서 존재의 본질을 드러내는 방식이다. 진경산수화에서 자연의 본질이란 다름 아닌 음양오행의 성분 비율과 조화를 의미한다. 원래 동양에서 산수는 산과 물이라는 양과 음을 상징하는 철학적 개념이다. 서양의 풍경화가 시각적인 재현이라면, 산수화는 음양의 관계를 다룬 철학적인 그림이다.

그림의 목적이 단순히 시각적 재현에 있다면 그림은 원본보다 열등한 부차적인 존재가 될 수밖에 없다. 이것은 서양의 고전미술이 현대에 와서 공격당한 결정적인 이유다. 카메라의 등장으로 재현의 역할을 사진에게 넘겨주게 되자 현대미술은 재현을 피해 추상의 길로 나아가게 된다.

피카소와 브라크의 입체주의는 특정한 장소를 그리면서도 장소성과 무관한 자율적인 화면 공간을 창출하고자 했다. 비록 반추상화되어 형상은 남아

있지만 장소성이 중요한 것이 아니기 때문에 내용적으로는 화면의 자율적 구성이라는 추상의 개념에 도달한 것이다. 입체주의의 영향을 받은 피에트 몬드리안의 신조형주의나 카지미르 말레비치의 절대주의가 기하추상으로 귀결된 것은 어쩌면 당연한 일이다. 몬드리안은 "미술이란 자연계와 인간계를 체계적으로 소거하는 것이다"라며, 나무를 점차 단순화시키더니 결국 수평색과 수직선, 그리고 삼원색만을 남겼다.[3.6] 이처럼 차가운 비례와 균형을 미술의 본질로 규정한 그는 이것을 절대미라고 주장했다.

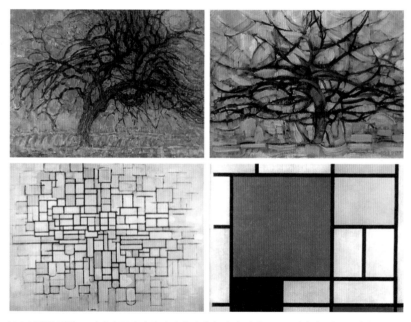

3.6 자연을 점차 소거해 수평선과 수직선의 비례만 남긴 피에트 몬드리안의 〈나무〉 연작

입체주의 이후 장소성이 탈각된 기하추상은 그림에서 감각의 문제를 도외시하고 오직 지적인 결과물이 되게 했다. 그리고 1960년대 등장한 미니멀리즘은 감각을 완전히 제거하기 위해 작품 제작을 아예 공장에 맡기게 된다. 기계에 의해 만들어진 미니멀리즘 작품에서 자연은 완전히 제거되고, 감각을 통한 인간과 자연의 교류라는 회화적 이상은 깨지게 된다. 결과적으로 입체주의는 인상주의에서 모처럼 시도된 인간과 자연의 조화를 다시 인간 중심의 지적인 흐름으로 돌려놓은 계기가 되었다. 이처럼 지적으로 변한 기하학적 추상화에서 즉흥적인 신명의 에너지는 통제될 수밖에 없었다.

이와 달리 진경산수는 보편성과 본질을 추구하면서도 장소성을 잃지 않아 추상으로 나아갈 필요가 없었다. 정선의 〈정양사〉[3.7]는 숲에 둘러싸인 절을 클로즈업해서 그린 것이다. 산의 정맥이 양지바른 곳에 놓였다 하여 정양사正陽寺라 불리는 이곳은 금강산의 4대 사찰 중 하나로 내금강 중에서도 경치가 뛰어나 여행객들이 즐겨 찾았는데, 정선도 이곳을 여러 점 그렸다. 이 사찰은 한국전쟁 때 폭격을 받아 많은 건물들이 불탔고, 지금은 반야보전과 약사전, 그 앞의 삼층석탑과 석등만 남아 있다.

금강산 전체를 그린 〈금강전도〉와 달리 특정 장소를 그리면서 정선은 사찰 주변의 토산을 붓을 뉘어 부드러운 점을 찍어 표현하였고, 오른쪽 상단의 원경에는 죽죽 내리긋는 수직선으로 금강산 특유의 골산을 대비시켰다. 사찰 마당에는 육각형의 독특한 건축물인 약사전이 보이는데, 이 건축물은 한국에서 유일한 6각형의 건물이다. 정선은 약사전의 육각형과 그 주변의 ㅁ자형 가람배치까지 확인할 수 있을 정도로 세밀하게 장소성을 포착했다.

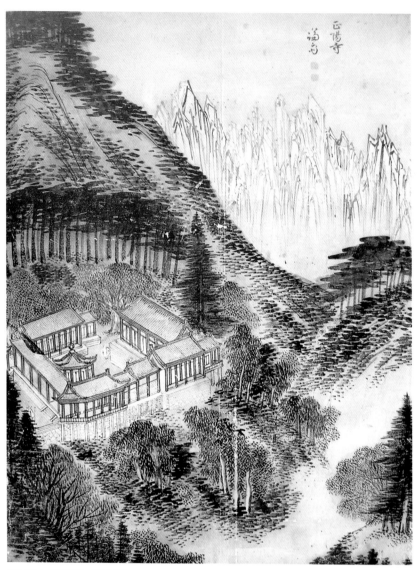

3.7 정선, 〈정양사〉, 1751년경

정양사의 현장 사진^{3.8}과 비교해서 보면, 다른 건물들은 위에서 본 앵글로 그렸지만 약사전만 옆에서 포착하여 육각형의 특징을 잘 살리고 있다. 또 뒷산은 밑에서 올려다본 시점으로 실제보다 더 웅장해보이게 그렸다. 이렇게 여러 시점을 절묘하게 종합하여 시각적인 사실성을 피하면서 정양사와 본질적인 닮음을 창출했다.

외금강 초입에 있는 장안사의 구성은 더 드라마틱하다. 장안사^{3.10}는 일제강점기까지만 해도 수많은 전각과 암자를 거느린 한국의 대표적인 사찰이었으나, 한국전쟁 때 모두 불타서 지금은 터만 남아 있다. 이곳을 가려면 비홍교 혹은 홍예교로 불리는 무지개다리^{3.11}를 건너야 한다. 이 다리는 26개의 부채형 돌을 쌓아 10m 정도의 아치형으로 만든 것인데, 다리의 경사가 심해서 건너는 순간을 의식하게 하고, 잊을 수 없는 추억을 만들어준다. 다리 밑으로 흐르는 계곡물에 속세에 찌든 마음을 씻어 내고 차안에서 피안으로 건너가면, 금강산의 신세계가 펼쳐지고 머지않아 장안사가 나온다.

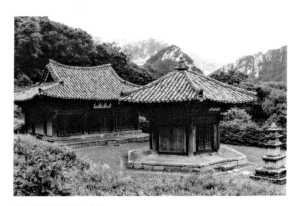

3.8 정양사 현장 사진

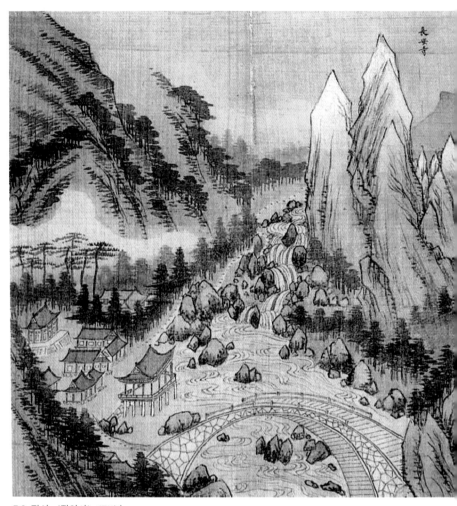

長安寺

3.9 정선, 〈장안사〉, 1711년

120

정선의 〈장안사〉^{3.9}는 무지개다리를 위에서 본 시점으로 포착하면서 뒤에 있는 산은 밑에서 올려다본 시점으로 웅장함을 드러냈다. 왼쪽의 토산과 오른쪽의 골산이 명확한 대비를 이루고, 시원한 바람과 함께 계곡의 물소리가 들리는 듯하다. 장안사의 건물들은 위에서 본 시점으로 띄엄띄엄 그려서 건물의 칸 수와 지붕의 종류까지 훤히 알아볼 수 있을 정도다. 이것은 현장에서 세밀하게 관찰한 모습을 드러내면서 눈으로 포착할 수 없는 전체성을 보여주기 위한 것이다.

3.10 장안사의 옛 사진

3.11 장안사 근처에 있는 무지개다리

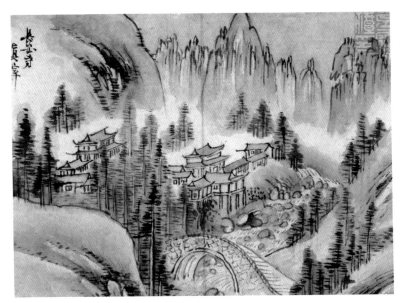

3.12 김윤겸, 〈장안사(봉래도권)〉, 1768년

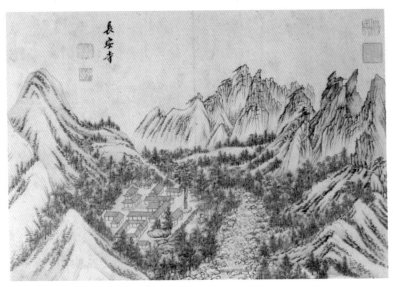

3.13 김홍도, 〈장안사(금강사군첩)〉, 1788년

인간과 자연의 교류로 그려지는 진경산수화는 같은 장소라도 작가의 기질이 반영되고, 감각적 체험이 상상 속에서 종합되는 과정에서 다양한 개성이 반영될 수 있다. 김윤겸이 그린 〈장안사〉[3.12]는 부드러운 필치로 옆에서 본 듯한 장안사의 풍경을 포착했다. 이에 비해 김홍도가 그린 〈장안사〉[3.13]는 위에서 멀리 본 시점으로 그려서 아늑한 느낌을 강조했다.

진경산수화는 이처럼 장소성의 특징을 극대화하기 때문에 자연과의 교류에서 얻은 감각을 희생시킬 필요가 없다. 오히려 다양한 앵글을 직관적으로 종합하기 위해서는 자연과 접하는 물아일체의 체험이 중요하다. 생생한 체험이 있어야 기억 속에서 자유롭게 재구성할 수 있기 때문이다. 그리고 자연과 물아일체의 상태를 체험하기 위해서는 공감각적이 되어야 한다. 우리의 신경 통로는 서로 연결되어 있기 때문에 하나의 감각이 열리면 다른 감각에도 영향을 주게 되고, 그러면 온몸이 감각 덩어리가 되어 물아일체의 상태를 체험할 수 있는 것이다.

정선의 〈박연폭포〉[3.14]는 높이 37m에 달하는 개성의 명물 박연폭포를 그린 것이다. 수직으로 떨어지는 물의 속성을 강조하기 위해 세로로 긴 화면에 하늘에서 떨어지는 듯한 시원한 물줄기를 극대화시키고, 음양의 대비를 위해 물줄기 주변 돌들을 실재보다 강하게 돌출시켰다. 그리고 사람들은 위에서 내려다본 시점으로 매우 작게 그리고, 폭포는 사람들이 아래에서 위로 올려다본 시점으로 웅장하게 표현했다.

이러한 신시점의 사용으로 작품을 감상하는 사람은 멀리서 그림 속의 사람들을 내려다보기도 하고, 동시에 그림 속의 인물과 동화되어 웅장하게 떨어지는 폭포를 올려다보기도 한다. 여기서 보는 자와 보여지는 자, 주체와

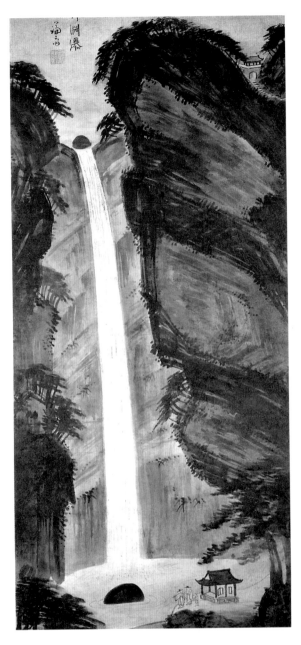

3.14 정선, 〈박연폭포〉, 1751년

타자의 경계가 와해되고 전체가 하나의 구조 속에 엮이게 된다.

폭포의 시원한 물줄기를 보고 있노라면, 어느덧 우렁찬 물소리와 시원한 물보라, 향긋한 풀 냄새를 떠올리게 된다. 그러면 시각과 청각과 후각이 연이어 작동되면서 공감각적 몰입과 신명이 일어난다. 이처럼 공감각적 흥취를 통해 자연과 인간이 어우러진 천인묘합의 상태에 이르는 것이 진경산수화의 이상이다.

실제로 수행하는 사람들이 종종 폭포를 찾는 이유는 폭포가 공감각적 몰입이 극대화되는 장소이기 때문이다. 진경산수화는 이렇게 인간 내부에 체화된 자연이 신시점의 직관적 종합을 통해 재구성된 것이다. 여기에서 인간의 몸은 자연과 인간의 접화의 장소가 되며, 체화된 자연의 이미지는 인간 내부에서 즉흥적이고 직관적인 방식으로 빠져나와 신명나는 그림으로 표현된다. 이는 같은 다시점이지만 신체의 감각이 제거되고 오직 지적인 구성이 중시되는 서양의 입체주의와 다른 지점이다.

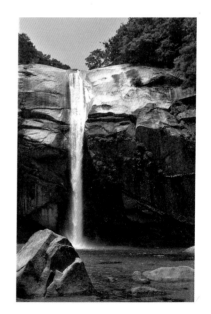

3.15 개성의 명물인 천마산의 박연폭포

시각 너머의
구조적 본질을 탐하다

서양의 고전적 풍경화가 인간이 중심이 되어 원근법과 명암법을 통해 자연을 일방적으로 포획하고자 했다면, 반대로 인상주의는 인간의 지성을 백지화시키며 빛의 변화를 수동적으로 온전히 수용하고자 했다. 이는 인간 중심에서 자연 중심으로의 변화를 의미한다. 이러한 불균형을 깨고 서양미술사에서 인간과 자연을 조화시킨 것은 후기인상주의자들이다. 이들은 인상주의처럼 자연에 대한 수동적인 태도에 머물지 않고 인간 주체의 능력을 발휘하여 자연을 게임의 파트너로 삼았다. 이런 관점에서 한국의 진경산수화와 가장 근접한 서양의 미술사조는 후기인상주의다.

그래서인지 정선은 후기인상주의자인 폴 세잔과 전혀 다른 배경에서 출발했지만 자연을 대하는 태도에서 비슷한 점이 많다. 정선의 〈인왕제색도〉[3.16]를 세잔의 〈생 빅투아르 산〉[3.18]과 비교해보면 양식적으로 유사한 결과에 도달하고 있다. 세잔이 자신의 고향 마을에 있는 생 빅투아르 산을 많이

3.16 정선, 〈인왕제색도〉, 1751년
3.17 서울시 종로구 인왕산

그렸다면, 정선은 자신이 태어나고 자란 인왕산 주변을 즐겨 그렸다.

인왕산의 비 온 후 풍경을 그린 〈인왕제색도〉는 화강암의 맨살을 드러낸 인왕산의 바위를 강하고 힘찬 붓질로 표현하고, 그 아래는 물안개가 자욱하여 음양의 조화가 잘 이루어져 있다. 산 곳곳에 흐르는 세찬 물줄기는 많은 비가 내렸음을 암시하고, 비온 후의 청명한 대기감이 수묵의 울림 속에 생생하게 전해지고 있다. 실제 인왕산[3.17]과 비슷해 보이지만 산 아래는 위에서 내려다보는 시점으로, 산 위쪽은 멀리서 위로 쳐다보는 시선으로 그려, 보이는 것보다 역동적으로 변형했다.

정선과 세잔은 공통적으로 단순히 눈에 보이는 현상세계 너머에 존재하는 어떤 본질적 구조를 포착하고자 했다. 그러나 자연의 본질에 대한 이들의 생각은 일치하지 않았다. 세잔이 생각한 본질은 구, 원기둥, 원뿔처럼 자연의 외형 안에 내재된 기하학적 세계다. 이것은 전적으로 서양 형이상학 특유

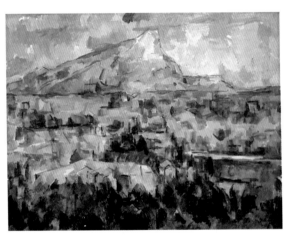

3.18 폴 세잔, 〈생 빅투아르 산〉, 1902-04년

128

의 공간 중심적 사고와 기하학적 세계관에서 비롯된 것이다. 플라톤은 아테네에 설립한 아카데미 입구에 "기하학을 모르는 자는 이 문을 들어올 수 없다"고 써 붙였을 정도로 수학을 존중했다. 이것은 개인차가 있는 감각이나 감정 너머의 보편적인 이데아를 기하학적인 세계로 본 것이다. 서양의 형이상학은 우주의 본질을 기하학적인 실체로 가정하고, 공간적 실체가 원인이 되어 시간적인 현상을 낳는다고 생각한다.

반면 『주역』에 능통했던 정선은 자연의 본질을 기하학이 아니라 음양오행의 작용으로 모든 것이 끊임없이 변화한다는 사실에 주목한다. 『주역』의 역易은 변하는 것이고, 우주는 변하기 때문에 영원하다. 서양인들이 변하는 것은 가짜라고 생각했다면, 동양인들은 변하지 않는 것은 죽은 것이라고 생각했다. 『주역』에서 말하는 도道는 고정불변의 기하학적인 세계가 아니라 "한 번은 음이고 한 번은 양인 것"이고, 음양에서 파생된 수, 화, 목, 금, 토라는 오행의 작용이다. 따라서 정선은 자연의 본질적 구조를 파악하기 위해 특정 장소에서 이루어지는 음양오행의 조화 관계를 포착하고자 했다.

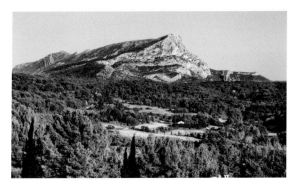

3.19 엑상프로방스의 생 빅투아르 산

3.20 니콜라 푸생, 〈뱀에 물려 죽은 사람이 있는 풍경〉, 1648년

3.21 폴 세잔, 〈대수욕도〉, 1898-1905년

세잔은 인상주의의 영향으로 망막에 비친 자연의 색을 수동적으로 옮기면서도 자연에 일방적으로 끌려가지 않고 고전주의 화가 니콜라 푸생을 끌어들여 자연과 게임할 인간 주체의 힘을 정비했다. 이는 눈에만 의존하는 모네 그림의 한계를 보완하기 위한 것이었다.

〈뱀에 물려 죽은 사람이 있는 풍경〉[3.20]에서처럼 푸생은 신화나 성서 이야기를 현실처럼 전달하기 위해 내용에 적합한 풍경을 만들어 인물들과 조합했다. 여기서 자연의 풍경은 주제의 신뢰성을 증진시키고, 계몽적인 주제의 내용을 전달하기 위해 이용된 것이다.

세잔은 〈대수욕도〉[3.21]에서처럼 모네를 따라 인상주의적인 색채를 사용하면서 동시에 푸생을 따라 안정감 있는 구도를 구축하였다. 좌우의 큰 나무는 중앙으로 기울게 하고, 목욕하는 여인들을 피라미드식으로 배치하여 고전적인 삼각형 구도를 만들었다. 이러한 지성의 개입을 통해 그는 인상주의적 색채와 고전주의적 구도를 종합하고, 감각과 이성을 조화시켰다.

세잔은 말년에 고향인 엑상프로방스에서 〈생 빅투아르 산〉을 30점 이상 그렸는데, 이처럼 똑같은 대상을 반복해서 그릴 수 있는 인내는 자연과 게임을 즐겼기에 가능한 것이다. 게임을 할 때는 아주 작은 변수가 예상치 못한 결과를 만들기 때문에 아무리 해도 지루하지가 않고 쉽게 황홀경에 빠질 수 있다.

> 풍경은 나의 마음속에서 인간적인 것이 되고, 생각하며 살아 있는 존재가 된다. 나는 나의 그림과 일체가 된다. … 우리는 무지갯빛의 혼돈 속에서 하나가 된다. (브리태니커 백과사전에서 재인용)

3.22 정선, 〈청풍계〉, 1730년　　　**3.23** 정선, 〈청풍계〉, 1739년

그가 말한 "무지갯빛 혼돈"이란 주객이 미분화된 전체성을 느낄 때 생기는 황홀한 쾌감이다. 그는 눈으로 밀고 들어오는 자연의 색을 수용하면서 그것에 밀리지 않고 지성을 통해 형태와 구도를 잡았다. 그러면 자연의 파장이 다시 형태를 부서뜨리는, 밀고 밀리는 게임을 중계하는 듯이 그렸다. 이러한 신명나는 놀이 속에서 그는 물아일체를 체험하고 구상과 추상, 눈과 머리, 인간과 자연 등의 대립을 조화시킬 수 있었다.

정선이 즐겨 그린 〈청풍계〉[3.22, 23]는 인왕산 동쪽 기슭 북쪽에 있는 청운동 일대의 아름다운 골짜기다. 정선은 세로로 긴 화면에 여러 시점이 종합된 대담한 구도로 이곳의 풍경을 생동감 있게 포착했다. 호방한 필치로 단숨에 그린 암벽과 급하게 경사진 대지에 치솟은 교목들이 있고, 계곡 밑 인적이 드문 곳에 정자와 집들이 어우러져 있다.

이러한 장면은 일시점으로는 도저히 포착할 수 없는 것이다. 위쪽에 그려진 산들은 아래에서 위를 올려다 본 시점이고, 아래에 그려진 집들은 위에서 아래로 내려다본 시점인데, 여러 시점들이 매우 자연스럽게 종합되어 새로운 풍경을 이루고 있다. 병풍처럼 둘러쳐진 골짜기 안의 아늑하고 그윽한 집에 있으면 계곡의 맑고 시원한 바람 소리와 새소리가 들려올 듯하고, 사람은 아주 작게 묘사되어 마치 자연의 일부처럼 느껴진다.

동양에서 풍수지리는 인간과 자연이 상생의 관계로 어우러지는 접화의 철학이다. 한국인들은 자연과 어우러지기 좋은 명당을 찾아 최소한의 개발을 통해 자연을 집의 일부로 삼는 것을 좋아한다. 이처럼 자연과 집의 경계가 불분명하고, 산과 계곡이 집의 정원으로 이어지는 것은 한국인 특유의 자연 친화적인 문화에서 비롯된 것이다.

정선과 고갱

몸으로 체화된
자연의 심상 표현

중국 북송의 화가 곽희郭熙는 산수화를 '흉중구학胸中丘壑', 즉 마음속에 있는 언덕과 골짜기의 심상心象을 그리는 것"이라고 정의했다. 그는 인간이 은거하고 싶고 동경할 만한 산수는 꿈속에서나 존재하지 현실에서는 찾기 어렵다고 생각했는데, 이러한 관념으로 인해 중국 산수화는 현실에 없는 이상향을 그린 관념산수화가 대부분이다.

관념산수화에서의 흉중구학은 작가의 상상 속에서 이루어지는 것이지만, 진경산수화는 자연의 풍광을 감각적으로 즐기고 인간에게 체화된 자연의 심상을 구성하여 그린 것이다. 이것은 관념 속의 이데아가 아니라 자연의 파장과 나의 파장이 공명을 이루는 체험에 의존하는 것이고, 그럴 때 눈에만 의존하는 실경보다 창조적인 진경을 얻을 수 있다.

정선의 〈인곡유거〉[3.24]는 노년에 살던 자신의 집을 그린 것이다. 인곡은 당시 지명인 인왕곡仁王谷의 준말인데, 정선은 여기에서 54세부터 죽을 때까

3.24 정선, 〈인곡유거〉, 1740년대

지 30년 가까이 살았다. 널찍한 마당에는 물오른 오동나무가 뒤편의 산봉우리들과 어우러져 있고, 버드나무를 타고 올라간 포도 덩굴이 마당에 활기를 주고 있다. 문이 열린 사랑방 안에는 정선이 맑은 자연을 접하며 독서에 심취해 있는데, 밖에서 집 안을 들여다보는 시점과 집 마당에서 인왕산 자락을 올려다보는 시점이 자연스럽게 종합되어 있다. 이러한 방식으로 정선은 감각적으로 체화된 자연의 심상을 표현하면서 풍수지리에 입각하여 자신의 집을 아늑한 명당으로 만들고 있다.

서양작가 중에서 동양의 흉중구학의 개념을 자각한 작가는 고갱이다. 그는 눈에 보이는 빛의 인상을 충실히 옮기는 인상주의의 기법이 오히려 대상을 해체시킬 위험이 있다고 생각했다. 그래서 기억에 의존하여 인상주의가 해체한 색채의 단면을 윤곽선으로 둘러 주관과 객관의 종합을 이루게 했다.

3.25 폴 고갱, 〈타히티 산〉, 1893년

이처럼 전적으로 눈에 의존해서 그림을 그리지 않고, 자신의 기억과 상상을 종합하여 그리는 방식을 그는 종합주의라고 불렀다.

고갱의 〈타히티 산〉[3.25]은 실제 타히티에 있는 산을 기억에 따라 그리면서 주관적 상상을 종합시킨 것이다. 이 같은 시도는 자연의 사실적 형태를 유지하면서 사물의 고유색에서 벗어나 화면 안에서 주관적인 변형을 가져오게 했다. 고갱의 색채는 인상주의처럼 빛의 파장을 그대로 옮긴 것이 아니라 그림을 그리면서 화면에서의 이상적인 조화를 위해 새롭게 변형된 색이다.

타히티의 가옥을 그린 고갱의 〈집〉[3.26]은 정선의 〈인곡유거〉와 비슷하게 산 밑에 집이 있고 집의 마당에는 두 그루의 나무가 있다. 서 있는 사람의 눈

3.26 폴 고갱, 〈집〉, 1892년

높이에서 포착한 광경을 그리면서 색채를 화폭 안에서 색들이 밀고 당기는 힘의 관계에 의해 새롭게 변형시켰다. 이로 인해 화면은 눈으로 본 자연의 색보다 더 생동감 있는 색채의 대비가 만들어졌다.

1890년대에 결성된 나비파Nabis는 이러한 고갱의 종합주의 이념을 토대로 작품을 마음과 상상력의 소산으로 삼았는데, 이것은 동양화의 흉중구학의 개념과 유사한 것이다. 서양미술에서는 이러한 주관성의 개입이 색채의 자율성을 가능하게 하여 추상화를 낳는 계기가 되었다.

고갱의 종합주의를 계승한 앙리 마티스의 〈삶의 기쁨〉[3.27]에 이르면, 색채가 자연으로부터 완전히 벗어나 창조적으로 변형된다. 이로써 미술은 자연의 삽화라는 오명에서 벗어나 독립성을 성취했지만, 결과적으로 그림이 자연과 무관한 방향으로 나아가 결국 추상미술로 귀결된다. 마티스의 회화에서 남아 있는 재현의 잔재를 완전히 빼버리면 마크 로스코의 색면 추상이 된다. 고갱을 계승한 현대미술은 결국 자연이 사라지고 추상적 색채에 주체의 주관적 감정만을 담게 되면서 다시 인간 중심적인 미술이 되고 말았다.

정선의 진경산수화 역시 체화된 기억과 상상력의 종합으로 이루어지지만, 특정 장소의 음양오행적 특성을 반영하고자 했기 때문에 추상으로 나아갈 필요가 없었다. 진경산수는 인간의 직관적 종합 능력이 오히려 자연의 본질적 속성을 극대화하는 데 기여한다.

고갱의 종합주의와 동양화의 흉중구학의 개념은 인간과 자연의 화해와 종합을 추구했다는 점에서 서로 통한다. 고갱의 종합주의에서 작가에게 요구되는 것은 장소를 인지할 수 있을 정도의 기억력과 색채가 지닌 힘의 조화 관계를 화면에 감각적으로 구현하는 것이다. 그러나 정선의 진경산수에

서 요구되는 것은 그리고자 하는 특정 장소의 기운과 음양오행적 조화 관계를 감각적으로 느끼고 직관적으로 재창조하는 것이다. 이것은 고갱의 종합주의보다 자연에 대한 감각적 교류와 밀도 있는 만남을 요구한다.

3.27 앙리 마티스, 〈삶의 기쁨〉, 1905-06년

정선과 고흐

선으로 표현된
역동적인 생명력

　　인상주의와 달리 후기인상주의자들은 현상 세계 너머에서 작용하는 존재의 보편적 본질에 관심을 가졌다. 세잔이 형태의 본질을 추구하고 고갱이 주관적 색채에 관심을 가졌다면, 고흐는 생동하는 선으로 자연의 비가시적인 생명력을 표현했다. 고흐가 사물의 내적인 생명 작용을 조형적으로 표현하고자 했을 때 역동적인 선을 유용한 수단으로 삼았듯이, 동양의 남종문인화가들도 자연의 기운생동을 표현하기 위해 선을 중시했다. 그런 점에서 남종문인화의 전통을 계승한 정선과 고흐의 작품은 통하는 바가 많다. 특히 이들은 나무를 즐겨 그렸는데, 고흐가 사이프러스 나무를 좋아했다면, 정선은 소나무를 좋아하여 즐겨 그렸다.

　　예로부터 소나무와 잣나무는 겨울에도 푸르름을 잃지 않기 때문에 불굴의 지조와 굳은 절개를 상징하는 나무로 한국인들의 사랑을 받아 왔다. 정선의 〈노백도〉[3.28]는 힘찬 생명력을 간직하고 있다. 멋대로 휜 나무줄기의 굽은

140

140

3.28 정선, 〈노백도〉, 1740년대

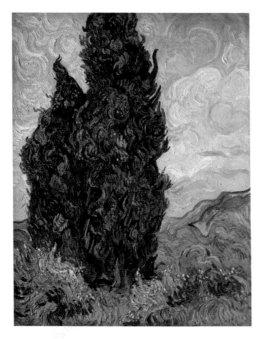

3.29 빈센트 반 고흐,
〈사이프러스〉, 1889년

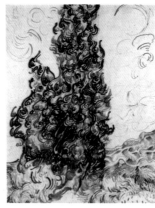

3.30 사이프러스 나무
3.31 빈센트 반 고흐,
〈사이프러스〉, 1889년

모양을 초서체로 쓴 '목숨 수壽' 자와 비슷하게 그려 장수를 염원하고, 푸르름을 안고 힘차게 휘어져 올라가는 줄기의 남성적 역동성은 마치 고구려 벽화의 황룡이 용트림하면서 하늘로 승천하는 듯하다.

고흐는 시골에서 자신을 치유할 자연의 건강하고 풍요로운 힘을 발견하고, 그것을 표현하는 것을 회화의 목적으로 삼았다. 농민들의 삶을 그린 장프랑수아 밀레의 작품에서 감화를 받은 그는 틈만 나면 자연에 나가 식물들을 즐겨 그렸다. 특히 프랑스 남부 도시 생레미드프로방스에 머물 때는 오벨리스크처럼 특이한 비례로 하늘 높이 솟아오른 사이프러스 나무에 매료되어 이 나무를 줄곧 그렸다. 그가 동생 테오에게 보낸 편지를 보면, 이 나무에서 받은 인상이 얼마나 강렬했는지 짐작할 수 있다.

> 요즘 나는 사이프러스 나무에 흠뻑 빠져 있어. 그런데 지금까지 내가 본 방식으로 그린 사람이 하나도 없다는 것이 놀라워. 사이프러스는 그 선이나 비례가 이집트의 오벨리스크만큼이나 아름다워. (1890. 6. 17)

그가 본 특별한 방식이라는 것이 무엇일까. 사이프러스는 몸통 밑에서부터 난 가지가 옆으로 퍼지지 않고 위로 솟구치는 홀쭉한 키다리 나무다. 고흐가 이 나무를 스케치한 〈사이프러스〉[3.31]를 보면 나선형의 선들이 타오르는 불꽃 문양으로 하늘을 향해 상승하는 모습이다. 나무를 눈으로 보면 정지해 있는 것 같지만, 실제로는 위로 향하는 힘이 작용하고 있다. 이처럼 불꽃처럼 상승하는 에너지는 한국 고대 금속공예에서 나타나는 율려 문양과 유사하다. 유화로 제작한 〈사이프러스〉[3.29]는 여기에 색을 입히고 그 힘의 파동

3.32 정선, 〈사직노송도〉, 1730년

을 화면 전면으로 확대시킨 것이다.

자연의 생명 작용은 눈으로 볼 수 있는 것이 아니라 마음의 파장과 공명하여 느끼는 것이다. 눈으로 보는 자연보다 마음으로 느끼는 자연이 더 진실하다고 생각한 그는 껍데기에 불과한 외형 대신 그 안에서 작용하는 역동적인 생명력을 포착하고자 했다. 이는 동양의 기운생동의 미학과 상통한다.

서울 종로구에 있는 사직단의 늙은 소나무를 그린 〈사직노송도〉[3.32]는 비교적 사실적으로 그렸지만, 제멋대로 휘어지고 뒤틀린 몸통에서 수백 년간 온갖 비바람과 눈보라를 꿋꿋하게 견딘 소나무의 연륜을 느끼게 한다. 마치

한 마리의 용이 똬리를 틀고 앉아 있는 듯한 형상의 노송은 12개의 받침대에
의해 겨우 지탱되면서도 여전히 늠름한 모습을 잃지 않고 있다.

사직단은 토지의 신인 사社와 오곡의 신인 직稷의 두 신위에 제사를 지내
는 곳이다. 토지와 오곡은 국가와 민생의 근본으로, 민생이 안정되어야만 나
라가 있는 법이다. 온갖 비바람과 역경이 몰아치더라도 피하지 않고 온전히
맨몸으로 견뎌내는 노송의 숙연한 모습을 통해 정선은 왕조의 유구한 역사
와 은근하고 강인한 민족정신을 담아내고자 했다.

정선과 고흐가 자연에서 외형 너머의 힘을 그리고자 했을 때 이들 회화의
주도적인 조형 요소는 선이었다. 고흐의 드로잉을 보면, 그가 회화를 통해서
전하고자 하는 바가 어떤 것이었는지 보다 분명하게 드러난다. 그의 〈별이
빛나는 밤〉 드로잉[3.33]은 요양원에 있을 때, 창문으로 내다보이는 밤하늘을
그린 것이다. 짧게 끊어 치며 나선형으로 회오리치는 선들은 단순히 형태를

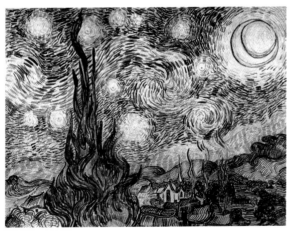

3.33 빈센트 반 고흐, 〈별이 빛나는 밤〉 드로잉, 1889년

3.34 정선, 〈만폭동도〉, 18세기 중반

위한 밑그림이 아니라 그 자체로 자연의 율동적인 생명 작용과 파동을 표현한 것이다. 고흐는 비가시적인 세계의 생명 작용을 표현하는 데는 견고하게 굳어진 형태보다 연속적으로 이어지는 선이 더 효율적이라는 것을 알고 있었다.

정선의 진경산수화의 주도적인 표현 요소도 선이다. 그는 금강산을 그리면서 예리하게 죽죽 그어 내린 수직선을 즐겨 사용했는데, 이러한 그의 독특한 표현법을 '수직준垂直皴' 혹은 그의 호를 따서 '겸재준'이라고 부른다.

금강산 내금강의 만폭동을 그린 〈만폭동도〉[3.34]는 경쾌한 선의 굵기와 농도, 속도에 따라 산이 되고, 나무가 되고, 바위와 물이 되기도 한다. 실제로 이 장소를 찍은 사진[3.35]을 보면, 그가 어떻게 현장을 변형시켰는지를 알 수 있을 것이다. 상단에 병풍처럼 둘러싸고 있는 뾰족하고 단단한 바위산은 현

3.35 내금강 만폭동의 실제 모습

3.36 정선, 〈창의문〉, 1750년경

장에서는 잘 보이지 않지만 그림에서는 토산과 음양의 조화를 이루게 했다. 그 밑에서 건강한 혈관처럼 이리 돌고 저리 돌며 흘러내리는 개울물은 돌과 바위를 악기 삼아 연주하고, 춤추는 무희 같은 빠른 필치의 나무들은 바람의 흥취를 전한다. 무대 같은 너럭바위 위에는 자연의 연주에 취한 세 사람이 서 있고, 병풍처럼 둘러싸인 주변은 돌, 흙, 나무, 물 등의 오행의 요소들이 잘 조화되어 실제보다 더 아늑하게 느껴진다. 율동적 선묘 속에 시각적 풍경뿐만 아니라 자연의 소리와 바람의 촉각까지 느끼게 하는 걸작이다.

정선의 〈창의문〉[3.36]은 한양 도성의 4소문 중 서북쪽에 위치한 성문을 그린 것이다. 이곳은 골이 깊고 물과 돌이 많은 것이 개성의 자하동과 비슷하여 자하문이라고도 부른다. 소나무와 바위 사이로 난 길을 따라가다 보면, 저 멀리 고갯마루 언덕에 창의문이 보이고, 문 왼쪽에는 검은색의 웅장한 백련봉이 있다. 자세히 보면 그 위에 조그만 바위가 붙어 있는데, 이 바위를 '부침바위'라고 한다. 이곳에는 고려 말 한 여인이 혼인식을 치른 지 하루 만에 원나라에 끌려간 신랑을 위해 매일 소원을 빌던 곳이라는 전설이 내려온다. 꿈속에 남편이 나타나 이곳에 찾아가 기도하고 돌을 붙이면 자신이 돌아올 수 있을 것이라고 전해주고 여인이 그대로 하자 신기하게도 소원이 이루어졌다고 한다. 그 후부터 이 바위에 돌을 붙이면 아들을 얻거나 이별한 사람을 만나게 된다는 전설이 내려오고 있다. 이 부침바위를 한자로 부암付巖이라 하여 부암동이라는 지명이 생긴 것이다. 정선은 백련봉의 부침바위까지 묘사하는 섬세함으로 장소성을 포착하고, 특유의 리듬감 있는 선으로 이곳 풍광을 연주하듯이 그렸다.

고흐의 〈산골짜기〉[3.37]도 계곡을 그린 작품인데, 역시 형태들이 독립되어 있지 않고 음악적인 선율 속에 조화되어 있다. 정선의 〈창의문〉이 비발디의 「사계」처럼 경쾌한 리듬감이 느껴진다면, 고흐의 〈산골짜기〉는 베토벤의 「운명」처럼 묵직하고 비장한 기운이 감돈다. 이러한 느낌은 눈의 논리에 의한 것이 아니라 생동하는 자연의 내적 생명력을 따른 것이다.

이처럼 18세기 한국에서 일어난 진경산수화가 서양의 후기인상주의와 통하는 것은 매우 흥미로운 일이다. 이것은 뿌리가 다른 서양미술과 한국미술의 접점인 동시에 인간과 자연의 접점을 추구했다는 점에서 주목된다. 이들은 관념적이고 기법이 중시되던 미술의 전통에서 벗어나 자연과의 감각적 교류와 직접적 체험을 통해 그림을 억압된 인간 내부의 신명을 일깨우는 수단으로 삼았다는 점에서 그 미학적 가치가 있다.

3.37 빈센트 반 고흐, 〈산골짜기〉, 1889년

그러나 서양에서 후기인상주의 이후의 현대미술은 자연과의 감각적 교류가 사라지고 인간의 지성이 압도하는 기하추상이나 인간의 주관적 감정을 표출하는 표현주의로 흐르면서 다시 인간 중심적인 미술로 나아갔다. 한국에서도 18세기 정선을 중심으로 강희언, 김윤겸, 김응환, 김홍도, 이인문 등에 의해 꽃피운 진경산수는 미학적인 정립을 이루지 못하고, 19세기에 추사 김정희를 중심으로 하는 문인화의 기세에 밀려 침체되고 만다.

　오랫동안 침체된 진경산수의 전통이 한국에서 다시 살아난 것은 20세기 초의 일이다. 근대화의 물결 속에 유입된 서양화의 영향과 판에 박힌 중국화의 화보식 그림에서 벗어나고자 했던 당시 젊은 작가들이 다시 한국적인 정체성을 모색하면서 진경산수에 눈을 돌리게 된 것이다. 그중에서 변관식과 이상범은 자신의 기질과 한국적 풍토를 융합시켜 한국산수화의 전형을 성공적으로 일군 작가들로 평가받고 있다.

골산에서 찾은
한국산수의 전형

인간의 개성을 동양사상의 관점에서 보면 음양오행의 성분 비율이다. 그래서 한의학의 새 지평을 연 이제마는 사람의 체질을 태양인, 태음인, 소양인, 소음인의 네 가지로 구분하고, 같은 병이라도 체질에 따라 달리 처방해야 한다고 주장했다. 이는 장기의 기능과 마음의 성향, 타고난 성격과 재주, 몸의 형태와 기운이 사람마다 다르다는 사실에 착안한 것이다.

이제마는 『동의수세보원東醫壽世保元』에서 양인陽人들은 서로 속이고 업신여기는 것을 참지 못하여 분노하는 자들이고, 음인陰人들은 서로를 도와주고 보호하는 것을 즐거워하는 자들이라고 정의했다. 어떤 성격이 더 좋다고 말할 수는 없지만, 개인마다 다른 음양오행의 비율에 따라 타고난 기질과 성격이 있다는 것이다.

인간과 자연의 관계에 있어서도 서로 좋아하는 풍광이 사람마다 다를 수밖에 없다. 대개 양인은 돌이 많아 솟아오른 골산을 좋아하고, 음인은 흙이

3.38 소정 변관식

많아 부드러운 토산을 좋아한다. '동형동기同形同氣'라는 말처럼 같은 모양은 같은 기운을 가지고 있고, 같은 기운끼리 서로 쉽게 감응하는 법이다.

근대기에 겸재 정선의 진경산수화를 가장 잘 계승한 작가는 소정小亭 변관식卞寬植(1899-1976)이다. 그는 전형적인 양인으로 성격이 급하고 다혈질이며 불의를 보고 참지 못하는 강직한 성품의 소유자였다. 그래서 그는 사회적 권위와 부조리에 저항하며 평생을 야인으로 살았다. 해방 후《국전》심사위원으로 참가해서는 혼탁한 파벌 싸움으로 얼룩진 심사위원들의 부조리한 행태를 참지 못하고 식사 중 놋대접을 집어던진 사건은 유명한 일화다. 그 후 그는 「연합신문」에《국전》심사의 불공정성을 폭로하고 두 번 다시 심사에 참여하지 않았다. 이러한 반골 기질 탓에 그는 어디에도 소속되지 못하고, 평생 술을 즐기고 산천을 떠돌며 방랑 생활을 하였다.

특히 그는 금강산을 너무 좋아하여 8년 동안이나 유람하며 그곳의 풍광을 즐겨 그렸다. 남북이 분단되어 더 이상 못 가게 되었어도 생생한 기억을 되살려 평생 금강산을 지속적으로 그렸다. 그의 작품세계는 금강산에서 형성되었다고 해도 과언이 아니다.

내 머리와 가슴속엔 금강산의 기억과 감격이 아직도 생생하게 남아 있다. 나는 금강산의 어느 한 부분을 그릴 때마다 그곳의 산세는 물론 바위의 생김생김과 물의 흐르는 방향과 물살의 세기까지 기억하며 그린다. 단원 김홍도와 함께 내가 가장 좋아하는 화가인 겸재 정선이 금강산을 자주 찾고 많이 그렸지만 나도 8년이란 세월을 해동 제일산(금강산)을 찾고 그를 30년간 그렸으니 그와 나는 이제 불가분의 하나가 되었다고 할 수 있겠다. (『화랑』, 1974년 여름호)

세잔이 생 빅투아르 산을 그리면서 느꼈던 자연과의 일체감에 대해 "우리는 무지갯빛 혼돈 속에서 하나가 된다"고 표현했다면, 변관식은 "금강산과 나는 이제 불가분의 하나가 되었다"라고 말했다. 두 작가의 이러한 태도는 자연을 정복의 대상으로 대하는 것이 아니라 친근한 교류의 대상으로 생각한다는 것을 의미한다. 세잔이 눈이 오나 비가 오나 현장에서 그림을 그렸다면, 변관식은 현장에서 보고 느낀 감흥을 기억하여 그렸다. 현장에서 직접 그릴 때는 눈의 지배에서 자유롭지 못하지만, 체화된 기억을 그릴 때는 다양한 종합이 이루어져 보다 창의적인 작품이 나올 수 있다.

변관식이 이처럼 금강산을 좋아한 것은 골산이 많은 금강산의 기운이 자

신의 남성적인 기질과 잘 공명되기 때문이다. 그는 흙이 많은 토산보다 바위가 솟아오른 골산을 좋아했고, 만물이 소생하는 봄보다 쓸쓸한 가을의 정취를 즐겨 그렸다.

그의 〈외금강 삼선암 추색〉[3.39]은 온갖 비바람을 견디며 당당하게 솟은 삼선암의 화강암 덩어리를 대담하게 화면을 수직으로 가르며 배치했다. 삼선암은 세 개의 높이 솟아오른 화강암 봉우리가 마치 하늘에서 신선이 내려오는 것 같다고 하여 붙여진 이름이다. 그림에서 삼선암의 투박한 형상은 작가의 남성적 기질과 섞여 무서우리만큼 힘찬 기운을 뿜어낸다.

이 작품을 현장과 비교해보면 다양한 시점이 종합되어 있다는 것을 알 수 있다. 전면에 높은 봉우리는 밑에서 올려다본 시점[3.40]으로 웅장함을 드러냈고, 삼선암 뒤로 멀리 보이는 산은 위에서 내려다본 시점[3.41]으로 포착했다. 이 각도에서는 봉우리의 웅장함이 느껴지지 않기 때문에 여러 시점을 종합하여 현장을 재구성한 것이다. 이렇게 다양한 시점과 크기를 자연스럽게 종합할 수 있는 것은 눈이 아니라 생생한 감각적 체험과 기억에 의존하기 때문이다.

하늘을 찌를 듯 솟아오른 산봉우리 오른쪽에는 자신의 분신 같은 사람들이 계곡물을 건너 어슬렁거리며 주막을 찾아가고 있고, 계곡 물소리와 새소리가 들릴 것 같은 주막 안에는 유람객들이 늦가을의 정취를 즐기고 있다. 자연에 취한 건지 술에 취한 건지 도포 자락을 휘날리며 기웃거리는 사람들의 모습에서는 야인의 풍류와 해학이 느껴진다.

外金剛三仙巖秋色寫意畢

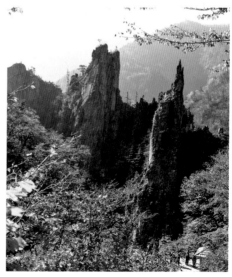

3.39 변관식, 〈외금강 삼선암 추색〉,
1959년
3.40 밑에서 올려다본 삼선암
3.41 위에서 내려다본 삼선암

변관식의 진경산수화는 충분히 알아볼 수 있을 정도의 장소성과 그곳에서 자연에 취해 신나게 돌아다녔던 물아일체의 기억이 낭만적 상상 속에 종합된 것이다. 그래서 사실적 재현의 실경을 피하면서 체화된 흉중구학의 진경을 포착하고 있다. 이것은 인간 중심도 아니고 자연 중심도 아닌 천인묘합의 상태이며, 주체의 기질이 자연의 기운에 공명되어 일어나는 신명의 에너지를 구현한 것이다.

이처럼 작가의 개성이 뚜렷하게 반영되는 것은 근대성의 한 특징이다. 변관식은 미의 절대적인 기준을 중요시하기보다는 자기다운 그림을 그리고자 했다. 그래서 그의 작품은 거친 선들이 난무하며 울퉁불퉁하고 아무렇게나 생긴 바위들이 무서운 골기를 뿜어내고 있다. 이를 위해 그가 즐겨 쓴 방법은 붓에 먹을 엷게 찍어 윤곽을 만들고 먹을 겹쳐 칠하는 적묵법과 먹을 튀기듯 찍어 선을 파괴하는 파선법이다. 이러한 방식으로 그는 거칠고 투박한 남성적 골기가 느껴지는 독창적인 한국산수화를 창안했다. 여기에는 저항의식으로 똘똘 뭉친 그의 반골 기질과 타협할 줄 모르는 강직하고 남성적인 성격이 그대로 반영되어 있다.

그러나 거친 선으로 시꺼멓게 칠해진 그의 그림은 동양화 특유의 한적하고 고상한 그림을 기대했던 컬렉터들에게 외면을 받을 수밖에 없었다. 그와 친했던 동료작가 김은호가 "그림이 팔리게 하려면 좀 밝게 그려야 한다"고 애정 어린 충고를 했지만, 그는 껄껄 웃더니 그 뒤부터 더 어둡게 그렸다고 한다. 그리고 종종 "죽은 뒤에 보자"는 말을 하곤 했다. 진솔한 자기다운 그림이 언젠가는 장식적인 그림보다 더 높게 평가받는 날이 오리라고 믿었던 것이다.

그는 그림을 그릴 때 구도나 계획 없이 체화된 기억과 상상에 의존하여 즉흥적으로 그렸기 때문에 망칠 때도 많았지만, 인위적인 계산으로는 나올 수 없는 뛰어난 걸작들도 많이 남겼다. 이러한 그림들은 사실적인 묘사가 아니라 자연과의 접화를 통해 얻은 신명의 흥취를 분출시켜 나온 결과다.

이상범

토산에서 찾은
한국산수의 전형

변관식과 쌍벽을 이루며 근대 한국산수화에서 가장 대중적으로 사랑받는 작가는 청전青田 이상범李象範(1897-1972)이다. 변관식이 남성적인 기질의 양인이라면, 이상범은 여성적인 음인의 기질로서 성격이 부드럽고 원만하여 어디에도 적응을 잘했다.

한국 최초의 미술교육소인 서화미술원에서 노수현과 함께 심전 안중식의 수제자로 총애를 받은 이상범은 일제 강점기 때 최고 작가로 활약했다. 일본 총독부가 주최한《조선미술전람회》에서 10회 연속 특선이라는 전무후무한 기록을 세웠고, 이러한 활약을 바탕으로 한국인으로는 처음으로 심사위원이 되는 영예를 얻기도 했다. 그러나 1936년 베를린 올림픽 마라톤에서 손기정 선수가 우승했을 당시 일장기 말소사건에 가담했다가 옥고를 치러야 했다. 당시 그는 「동아일보」 학예부의 미술 기자로 재직하며 소설 삽화를 그리고 있었는데, 손기정 선수 가슴에 새겨진 일장기를 지워 보도한 사건에 연

3.42 청전 이상범

루된 것이다. 이 사건으로 「동아일보」는 정간되었고, 이상범은 40일간 투옥되었다가 풀려났다.

이후 그는 직장을 잃고 일본 경찰의 감시를 받으며 한동안 칩거하다가 다시 《조선미술전람회》에서의 성공을 토대로 김은호와 함께 《반도총후미술전》의 심사위원으로 활동했다. 해방 후에는 친일작가로 몰리기도 했으나 이후 홍익대학교 교수가 되어 정년퇴임할 때까지 후진을 양성했다.

그는 성격이 겸손하고 소탈하여 대인 관계가 좋았고, 자신의 생활을 낙천적으로 즐기는 성실하고 모범적인 작가였다. 또 평소 술을 즐겼고 재담과 춤 솜씨가 일품이었다. 이처럼 원만하고 낙천적인 성격의 음인은 자연을 대할 때도 돌이 많은 골산보다 흙이 많은 토산에서 편안함을 느끼는 경향이 있다.

3.43 이상범, 〈유경幽境〉, 1960년

변관식이 남성적인 야취가 느껴지는 골산에 주목했다면, 이상범은 야트막한 야산과 흙이 많은 토산에서 한국산수의 전형을 찾아냈다. 토산은 언덕처럼 펑퍼짐하기 때문에 대개 명산이 되기가 어렵다. 이런 산들은 너무 평범해서 그동안 산수화의 대상으로 선택되지 못했지만, 이상범은 이처럼 한국의 시골 어디서나 볼 수 있을 것 같은 평범한 야산이나 언덕길에서 그림의 소재를 찾아 한국적 정취를 표현했다.

우리의 그림에는 우리의 분위기가, 우리의 공기가, 우리의 뼈골이 배어져야 한다. 감히 나는 훌륭한 그림을 그렸다고는 할 수 없지만, 우리적인 그림을 그렸다고는 생각한다. 내가 그린 산수나 초가집들은 우리나라가 아니면 찾아볼 수 없는 세계이다. (이상범, 「나의 교우 반세기」, 『청전 이상범-한국 전원의 풍물시 화가』에서 재인용)

 그래서 그의 작품은 〈유경〉^{3.43}처럼 대부분 가로로 긴 화면에 옆으로 길게 늘어진 수평 구도를 이루고 있다. 일찍이 산수화의 역사에서 이렇게 밋밋한 구도를 그린 작가는 없었다. 평범한 야산에 이름 모를 잡풀들이 바람에 흔들리고 발목이 잠길 정도의 낮은 개울물이 흐를 뿐이다. 이것은 자연에 나가 스케치한 것을 토대로 그린 것이지만, 어떤 구체적인 실경이 아니라 노년기 지형으로 이루어진 한국 산야의 특징을 양식화한 것이다.

 이상범의 산수화는 이러한 장소를 양식화함으로써 한국인의 마음에 고향처럼 자리 잡은 향토적 서정을 자극한다. 거기에는 부드러운 대지의 진한 흙 내음과 미풍에도 호응하는 이름 모를 잡풀들의 춤이 있고, 자갈을 악기 삼은 편안한 개울물의 연주와 지저귀는 새들의 노래가 있다. 그는 너무 평범하여 관심 받지 못한 대지에서 펼쳐지는 생명의 향연을 온몸으로 느끼고 여기서 얻은 흥취로 자신의 신명을 일깨워 춤을 추듯이 그림을 그렸다.

3.44 이상범, 〈유경幽境〉의 부분도, 1960년

붓으로 먹의 농담과 강약을 조절하며 미세한 자연의 떨림을 옮기다 보면, 어느새 흰 종이는 대지의 풀 내음과 흐르는 물소리를 머금기 시작한다. 고른 호흡으로 짧게 끊어 치는 투명한 먹선들은 때로는 풀이 되기도 하고 때로는 물이나 나무로 자유롭게 변형되기도 한다. 특히 바람에 흔들리는 잡풀들을 표현하는 갈고리 모양의 준법은 그의 독창적인 표현법으로 자리 잡았다.

이러한 화면 어딘가에는 소를 몰며 지게를 지고 무심히 걸어가는 농부의 모습이 어김없이 등장한다. 변관식의 인물상이 자연에 취해서 낭만을 즐기는 해학적 인간들이라면, 이상범의 인물상은 주어진 환경에 순응하며 성실

하게 살아가는 소시민의 모습이다. 이것은 욕심 없이 소소한 일상에서 행복을 찾는 농민의 모습이자 자신의 분신 같은 자아상이다.

이러한 이상범 작품의 중요한 특징은 무엇보다도 촉촉함이 느껴지는 대기감이다. 그의 작품은 안개가 자욱한 새벽녘을 그린 것이 대부분인데, 그래서 항상 적막하고 몽환적인 분위기가 느껴진다. 이러한 분위기는 촉각성을 자극하여 보는 사람을 그림에 몰입하게 만든다. 시각에 의존하여 세계를 보면 각자는 모두 분리되어 있지만, 촉각에 의존하게 되면 나와 대상의 일체감이 느껴진다. 시각이 남성적이고 인간 중심적인 문화를 낳는다면, 촉각은 여성적이고 자연 친화적인 문화를 낳는다. 서양미술이 근본적으로 시각 중심이라면, 자연 친화적인 한국작가들은 근본적으로 촉각성을 중시하는 경향이 있다. 이상범의 산수화는 촉각성을 자극하여 보는 이를 편안하고 몽환적인 분위기로 몰고 가는 마력이 있다.

유화는 색을 계속 지우고 고칠 수 있지만, 수묵화는 한 번 어둡게 칠하면 밝게 고칠 수가 없다. 그래서 처음부터 그림의 전체 이미지가 머리에 있어야 하고 고도의 집중과 몰입을 필요로 한다. 거의 먹색만을 이용하여 자연의 리듬과 울림을 투명하게 표현하는 것은 이상범 산수화의 매력이다. 그는 자연의 기운을 몸에 체화한 뒤 신명의 리듬을 즉흥적으로 손으로 전환시킨다. 주체와 객체, 인간과 자연이 접화되어 생긴 자유분방한 신명의 에너지는 물질적 자연을 만나 절제되고, 굳어져 있는 자연의 물질성은 신명의 파동에 의해 자유를 얻는다. 그래서 구상과 추상, 인간과 자연, 물질과 정신이 어느 쪽으로도 경도되지 않고, 긴장 관계를 드러내는 것이 이상범의 진경산수화다.

4장

신명을 불사른
현대작가들

이응노 • 원초적 자유를 갈망하는 신명의 붓질

박생광 • 무속신앙에서 찾은 신명의 불꽃

이중섭 • 소로 구현된 한민족의 기백과 신명

천경자 • 신명으로 승화된 여인의 한과 고독

오윤 • 민초들의 애환을 풀어주는 신명의 춤

백남준 • 비디오로 굿을 하는 국제적 전자 무당

한국에서 현대는 명상적이고 탈속적인 불교나 권위적이고 엄숙한 유교의 지배력이 약해지면서 잠재되어 있던 신명의 에너지가 분출되는 시기다. 한국인에게 신명은 종교 이전에 체질적으로 내재된 것이다. 특히 한국전쟁 이후 한국미술은 억압된 감정을 분출시키는 표현주의적 특징이 강해졌는데, 이는 신명이 많은 민족성과 시대적 분위기가 맞아 떨어졌기 때문이다.

20세기 후반에는 한국작가들이 유럽에 진출하는 기회가 늘어나고, 세계 미술계의 흐름에 동조하며 국제적인 성공을 거두기도 한다. 파리에서 이응노의 활동과 독일과 미국에서 백남준의 활약은 한국미술을 세계에 알리는 계기가 되었다. 이들은 외국에서 서양작가들과 경쟁하면서 그들과 다른 정체성을 요구받았고, 자생적 미의식의 토대 없이는 국제적 경쟁력을 갖출 수 없다는 사실을 자각하였다.

특히 세계적인 작가로 부상한 백남준은 몽골 유목민의 후예를 자처하면서 무속과 굿의 소통 방식을 전자 매체를 통해 실현하여 비디오 아트의 창시자가 되었다. 최근에는 음악에서 K팝의 열풍 속에 싸이가 신명나는 노래와 말춤으로 지구촌을 들썩이게 했다. 장르는 다르지만 이들의 공통점은 한국 특유의 신명의 정서를 현대적으로 계승하여 국제적인 성공을 거두었다는 점이다. 이것은 신명의 미의식이 충분히 국제적인 경쟁력이 될 수 있음을 보여준 사례들이다.

이응노

원초적 자유를 갈망하는
신명의 붓질

고암顧菴 이응노李應魯(1904-89)는 1960년대 파리에서 활동하며 명성을 얻었지만, 정작 한국에서는 금기작가가 되어 죽을 때까지 한국 땅을 밟지 못한 비운의 작가다. 일찍이 해강 김규진 문하에서 문인화를 배운 그는 대나무를 잘 그려 처음에는 죽사竹史라는 호를 사용했다. 성격 역시 대나무처럼 올곧고 의협심이 강했던 그는 신문에 《국전》의 비리를 폭로하는가 하면, 정치적 이데올로기로 분열된 민족의 상황을 서슴없이 비판하기도 했다.

국내에서 파벌 싸움에 희생되고 좌파로 낙인찍혀 정부의 위협을 받자 그는 교수직을 그만두고 1958년 파리로 갔다. 파리에서 앵포르멜의 본거지인 파케티 화랑의 전속작가로 활발한 활동을 이어간 그는 유럽에서도 한국인임을 자랑스럽게 여기고, 그들에게 동양의 정신을 심어주고자 노력했다. 1964년 파리동양미술학교를 세우고 유럽인들에게 서예와 동양화를 가르친 것은 그러한 신념의 일환이었다. 그는 콜라주 작업으로 당시 유럽을 강타한

4.1 이응노

앵포르멜 미술에 동조하면서도 동양의 정신과 한국인의 기백으로 그들과 당당하게 맞섰다.

1965년에는 상파울루 비엔날레에서 특별상을 수상하고 세계적인 작가들과 교류하며 유럽에서 활발한 활동을 이어가던 그에게 큰 시련이 닥쳐왔다. 한국전쟁 때 실종된 양아들이 북한에 살고 있다는 소식을 듣고 1967년, 그를 만나기 위해 동베를린에 갔다가 '동백림 사건'에 휘말려 무기징역을 선고받고 투옥된 것이다. 다행히 동료작가들과 유럽 지식인들의 구명 운동으로 2년 8개월 만에 석방되었지만, 1977년에는 부인 박인경과 함께 백건우, 윤정희 부부 납치미수사건의 배후로 지목되어 한국 정부와의 갈등이 더욱 깊어졌다. 이후 그는 금기작가로 찍혀 평생 한국에 들어오지 못했다.

그의 작품세계는 전통 문인화에서 출발하여 몇 차례의 변모를 거쳐 1950년대에 사의적 추상에 이르렀다. 동양미학에서 '사의寫意'는 사실적 묘

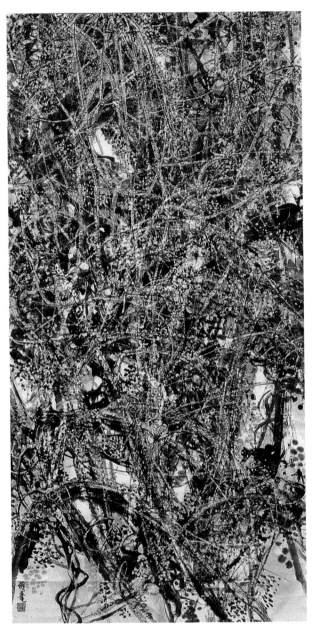

4.2 이응노, 〈생맥生脈〉,
1950년

사에 치우친 '형사形似'와 대립되는 개념으로 정신성을 중시한다. 자연과 물아일체의 체험을 중요시하는 동양화는 일찍부터 사물의 외형을 사실적으로 묘사하는 북종화보다 사의적 정신성을 중시하는 남종화를 높게 평가해 왔다.

일찍이 자신이 익힌 서예와 문인화의 정신이 서양의 추상미술과 유사성이 있음을 깨달은 이응노는 문인화의 현대화를 통해 서양과 대결하고자 했다. 그는 화폭에 자연의 형상을 담으면서도 즉흥성을 발휘하여 자유롭게 변형했다. 이처럼 즉흥적인 그림을 그리려면 작가가 신명난 상태에 있어야 인위적인 계산과 관습을 뛰어넘는 본능적인 그림을 그릴 수 있다.

이응노의 그림은 즉흥적 본능과 행위성이 중시된다는 점에서 잭슨 폴록의 액션 페인팅과 유사하다. 이들은 서로 다른 전통에서 출발했지만, 모두 자신의 신명난 흥취를 즉흥적인 행위를 통해서 그렸기 때문에 비슷한 결과에 도달했다.

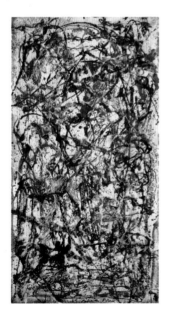

이응노의 〈생맥生脈〉[4.2]과 폴록의 〈황홀한 숲〉[4.3]은 양식적으로 유사해 보이지만 서로 다른 배경에서 출발하고 있다. 폴록의 그림은 초현실주의의 자동기술법에서 비롯된 것이다. 초현실주의자들은 프로이트의 이론에 입각하여 이성의 통제나 윤리적 선입견을 배제하고 억압되어 있던 무의식을 끌어내고자 했다. 이에 영향을 받은 폴록은 붓질의 행위성을 드러내기

4.3 잭슨 폴록, 〈황홀한 숲〉, 1947년

위해 캔버스를 바닥에 깔고 페인트 물감을 사방에서 뿌려 그림의 전후좌우가 없는 '전면균질회화all-over painting'를 만들었다.

이러한 그림은 무의식 상태에서 자신의 본능과 그림과의 대화에서 나온 것이다. 폴록의 회화는 우연과 필연의 연속적인 상호작용 속에 이루어지는데, 우연히 물감을 뿌려서 화면의 균형이 깨지면 균형을 바로 잡으려는 본능적 충동이 일어나고 이것이 다음 행위를 부르면서 즉흥적으로 그려지는 것이다. 그러면 혼돈 속에 나름의 리듬과 규칙이 생기면서 캔버스는 행위의 마당이 된다.

폴록은 작품 제목을 자연을 연상시키게 지었으나 어떤 특정한 자연의 풍경을 추상화한 것은 아니다. 한스 호프만은 폴록의 작업실을 방문했을 때 그가 아무 모델도 없이 작업하는 것을 보고 놀라 그의 예술세계에서 자연이 얼마나 중요한지를 질문했다. 그러자 그는 "내가 바로 자연이요"라고 답했다. 이 말은 그의 그림이 자연과의 관계 속에서 얻어진 것이 아니라 자신의 내적 충동에 따른 결과라는 것을 의미한다. 이러한 폴록의 제작 방식은 자연과 놀이를 하듯 융합을 시도하는 이응노의 사의적 추상과 다른 지점이다.

이러한 본능적 행위는 이성이 개입되면 잘 이루어질 수 없고, 신명이 나거나 적당히 미쳐야 한다. 우리는 정신 건강을 지키기 위해서라도 적당히 미칠 필요가 있다. 그래야 무의식의 의식화가 이루어져 억압된 감정이 해소될 수 있기 때문이다. 초현실주의는 자동기술법을 통해 미치고 싶은 사람들에게 합법적인 출구를 마련해주었다. 이를 위해서는 이성의 활동을 차단해야 하는데, 이것도 쉬운 일은 아니다.

폴록은 자신의 본능을 끌어내기 위해 주로 알코올에 의존했고, 술에 취해

난폭하고 기이한 행동을 일삼았다. 결국 그는 알코올 중독과 우울증으로 심리 치료를 받기도 했다. 폴록뿐만 아니라 추상표현주의 계열의 작가들은 대개 술과 마약을 많이 했는데, 그래야 동물적 본능으로 드라마틱한 효과를 낼 수 있기 때문이다. 그러한 결과지상주의가 결국 인간의 몸을 상하게 하기 때문에 스포츠에서는 도핑 테스트로 엄하게 다스리고 있다. 그러나 도핑 테스트가 없는 화가들은 강제적 통제가 어렵다. 폴록은 결국 음주 운전 사고로 44세에 죽었고, 장 미셸 바스키아는 27세에 코카인 남용으로 요절했다. 오늘날 이들의 작품 가격은 천문학적으로 상승하기는 했지만, 다른 관점에서 보면 이들은 결과지상주의가 낳은 희생양들이다.

이들과 달리 동양의 문인화 작가들은 자연과 공명하고 자연에 취해서 그림을 그리고자 했다. 신명을 위해 춤이나 음악을 이용하기도 하지만 자연의 기운과 파장에 공명하고 그 힘을 느껴도 신명이 일어난다. 그러한 상태에서 그림을 그리면 인간의 자유분방한 정신과 자연의 물질적 형상이 혼용되어 나타난다. 그래서 이응노의 작품은 폴록의 작품처럼 전면균질회화가 되지 않고, 그림의 위아래가 있다. 인간과 자연의 융화는 그의 변함없는 주제였다.

> 내가 빌려 표현하는 자연 대상과의 융화는 나의 생명인 예술의 반려자다. (이응노, 신세계미술관 개인전 서문, 『고암 이응노, 삶과 예술』에서 재인용)

이응노의 예술혼은 삶의 역경에 처할수록 더욱더 불타올랐다. 1967년 동백림 사건으로 옥중 생활을 하면서도 그는 그곳에서 얻을 수 있는 모든 재료들을 모아 작업을 했다. 교회에서 준 전도지에 드로잉을 하고, 교도소에서

4.4 이응노, 〈구성(밥풀 조각)〉, 1967년, 옥중 작품

주는 밥을 신문지와 반죽하여 조형물을 만들었다. 또 먹다 남은 밥풀로 나무 도시락의 조각들을 떼어 내어 베니어판 위에 붙이고, 형무소 마당에서 주운 못으로 알루미늄의 세면도구나 식기에다가 구멍을 내면서 교도소에서만 300여 점의 작품을 제작하였다.

　교도소에서 제작한 작품들은 남에게 보여주기 위한 것이 아니라 자신의 억압된 갈등을 해소하기 위한 치열한 몸부림이었고, 하나같이 자연과 인간이 하나로 융화된 이미지로 형상화된다. 교도소에서 밥과 신문지를 반죽하여 만든 작품 〈구성(밥풀 조각)〉[4.4]은 식물의 이미지와 인간의 형상을 융합한 것으로 자연과 인간이 분화되기 이전의 원초적 생명력을 표현했다. 여기에

는 분단의 아픔과 혈육마저 갈라놓은 편협한 이데올로기에 대한 저항이 간접적으로 담겨 있다. 이러한 잠재태의 형상이 이후 자연 쪽으로 기울면 문자추상이 되었다가 인간 쪽으로 기울면 군상이 되었다.

1969년 출소한 후 그는 다시 파리로 돌아가 〈문자추상〉[4,5]으로 작품활동을 재개했다. 이것은 동양에서의 문자가 자연의 형상을 단순화한 상형문자라는 데서 착안한 것이다. 그렇게 보면 추상회화의 원조는 서양이 아니라 동양의 서예가 되는 셈이다. 이 같은 생각에 자부심을 얻은 그는 문자의 요소인 획과 점이 무형의 공간에서 자유롭게 구성되며 유형으로 변하는 동양철학의 이념을 작품 안에서 구현하고자 했다.

> 동양의 한자 자체가 지니고 있는 서예적 추상은 그 문자의 근원이 자연사물의 형태를 빌린 것과 음과 뜻을 형태로 표현한 것이니 한자 자체가 바로 추상적인 바탕이 되고 있는 것이다. 더욱 중요한 것은 형태의 아름다움이 무형의 공간에서 만들어질 때 '무형이 유형'이라는 동양철학적 의미가 발생하며, 그것이 바로 내가 구상하고 있는 그림이다. 그것이 글씨가 아닌 획과 점이 무형의 공간에서 자유롭게 구성해 나가는 무형의 발언이다. (이응노, 신세계미술관 개인전 서문)

동양철학에서는 우주의 본체를 무극無極이라 한다. 무극 안에 있는 태극太極의 음양 운동으로 만물이 생성되고, 태극 안에 있는 황극皇極이 만물의 조화와 균형을 가능하게 한다고 본다. 우주의 생명 작용이라고 할 수 있는 무극, 태극, 황극은 본래 하나이기 때문에 "유형이 곧 무형"이라는 역설이 성

립하는 것이다.

　이응노는 자신의 작업을 텅 빈 무극의 상태에 태극으로 형상을 만들고, 황극으로 화면을 경영하는 방식으로 생각했다. 이것이 자연의 법칙과 유사한 구조를 가진 그의 문자추상의 세계다. 오랜 시간 풍화된 비석의 글씨에서 문자추상의 아이디어를 얻은 그는 문자의 이미지 속에 인간과 자연이 분화되기 이전의 근원적인 생명력을 담아내고자 했다. 이것은 프랑스에서 2차 세계대전 직후에 일어난 앵포르멜과 유사하면서도 다른 점이다. 장 뒤뷔페와 장 포트리에로 대변되는 앵포르멜은 부조리한 현실에 대한 부정과 반이성적인 운동으로 외형을 부수고 그 안에서 작용하는 에너지를 분출시키려는

것으로, 어디까지나 인간 개인의 억압된 감정을 표출한 것이다.

1970년대 이응노의 주도적인 양식이었던 문자추상은 1980년대 들어 〈군무〉 시리즈로 변모한다. 그것은 1980년에 한국에서 일어난 '5.18 광주민주화운동'과 무관하지 않다. 평생 정치적 희생양이 되어 조국을 등지고 살아야 했던 그는 누구보다도 평화 통일과 정치적 이데올로기에서 해방된 자유를 동경했다. 그는 목숨을 걸고 돌진하는 시위대의 행렬에서 자유를 향한 인간의 원초적 몸짓과 민중의 힘을 느꼈다. 그리고 "스스로 저 민중 속에 뛰어들어 여생을 보낼 생각이다"라며, 죽을 때까지 〈군무〉 시리즈에 몰두했다.

그는 먹으로 춤을 추는 듯한 사람들의 격렬한 몸짓을 표현하면서 문자추상에서 다소 절제되었던 신명의 에너지를 다시 복원시켰다. 그의 〈군무〉[4.6]에서 춤추는 인간들은 편협한 정치적 이데올로기나 사회적 부조리에도 굴하지 않는 민중의 자유를 향한 외침이고, 신명난 인간의 원초적 몸짓이다. 마치 무당이 살풀이춤을 추며 현실의 갈등을 해소하듯이, 그는 자유를 향한 인간의 갈망을 절규하는 듯한 춤 동작을 통해 현실에서 억압된 자신의 이상을 구현했다.

시대가 변해 1980년대에 그는 해금되었고, 한국에서 잊혀 가던 그의 존재는 다시 활발히 조명되기 시작했다. 1989년 호암갤러리에서 역사적인《이응노 회고전》이 열리게 되지만 그 감격을 이기지 못했는지 안타깝게도 그는 개막식을 앞두고 파리에서 심장마비로 사망했다. 개막식 날 전시장에는 분향소가 차려졌고, 먼 이국땅에서 고독하게 예술혼을 불태운 그의 한 많은 삶을 추모하는 자리가 되었다.

4.6 이응노, 〈군무〉, 1985년

박생광

무속신앙에서 찾은
신명의 불꽃

내고乃古 박생광朴生光(1904-85)은 그의 나이 70대 후반에 한국미술
계에 혜성처럼 등장했다. 대부분의 작가들이 화업을 정리할 나이에 전혀 예
상치 못한 신작으로 미술계를 깜짝 놀래켰고, 82세에 후두암으로 사망할 때
까지 믿기 어려울 정도로 열정적인 작품들을 선보였다. 이러한 노년의 열정
과 힘은 어디서 나온 것일까?

경상남도 진주에서 태어난 그는 1920년에 일본으로 건너가 신일본화
를 배웠고, 젊은 시절 대부분을 일본에서 활동했다. 이때까지만 해도 일본
채색화의 영향 속에 있던 그의 작품은 자신의 개성이 두드러지지 않았다.
1945년 해방을 맞아 귀국해서도 주로 고향인 진주에서 생활했기 때문에 그
저 평범한 지방작가로 여겨졌다. 진주에서 생활이 어려워지자 그는 집 앞마
당을 개조하여 청동다방을 열어 자신의 집을 문화 아지트로 삼기도 했다.

평범하게 끝날 것 같던 그의 작품 생활은 1970년대 후반 일본을 다녀온 이

4.7 박생광

후 극적인 변화를 맞게 된다. 그는 민족성과 정체성에 대한 각성으로 한국의 전통문화에 관심을 갖게 되었고, 한국의 단청과 벽화, 그리고 민속 신앙인 굿이나 탈춤에서 한국 특유의 신명의 미의식에 눈뜨게 되었다.

말년에 '그대로'라는 한글 호를 사용했던 사실에서 짐작할 수 있듯이, 그는 민족예술에 대한 애착이 남달랐다. 어려서부터 불심이 깊었던 그는 한국 불교계의 거물인 청담스님과는 둘도 없는 고향 친구로서 서로 의기투합하여 3.1 운동에 참가하기도 했다. 그러나 자유로운 성격의 박생광의 작품세계에 결정적으로 영향을 준 것은 불교보다 나라굿으로 유명한 만신 김금화와의 만남이다. 1981년 여의도에서 열린 '국풍81'에서 굿을 하는 김금화의 신들린 춤사위에 매료된 박생광은 그때부터 그녀의 굿판을 찾아다니며 신명나는 춤사위를 열심히 스케치했다. 그리고 신명과 한풀이에 대한 책을 보며 무속에 대한 공부에 열중했다.

4.8 박생광, 〈무녀〉, 1981년

김금화는 12세 때 무병을 앓은 후 17세에 큰 무당이던 외할머니로부터 내림굿을 받아 황해도에서 명성을 날렸고, 1985년 중요무형문화재로 지정되었다. 그녀는 "무당이란 돈과 명예를 좇는 사람이 아니라 사람들의 고통과 슬픔을 함께하는 치료사"이고, "굿은 종합 예술이면서 토속 신앙이고, 흥겨운 잔치다"라는 신념을 가진 만신萬神이다. 이러한 생각과 신념은 박생광의 예술세계로 그대로 이어졌다. 박생광은 어떤 특정 종교의 형식을 따르는 것보다 악을 물리치고 평안을 기원하는 서민들의 소박한 신앙을 종교성의 핵심으로 이해했다.

> 샤머니즘의 색채와 이미지, 무당, 불교의 탱화, 절의 단청, 이 모든 것들이 서민의 생활과 직결되는 그야말로 그대로 나의 종교인 것 같다. (1984, 『박생광, 그 민족예술의 재조명』에서 재인용)

이러한 깨달음 이후 그의 작품은 우아하고 유약한 일본 채색화풍에서 완전히 벗어날 수 있었다. 김금화를 모델로 한 〈무녀〉[4.8]는 무당의 춤사위와 굿판의 이미지들로 화면 전체를 채우면서 목판화 같은 투박하고 거친 선으로 대담하게 평면을 채웠다. 여기에 영혼을 자극하는 오방색의 강렬한 울림과 우연적인 얼룩 효과가 더해져 굿판의 신명나는 에너지를 형상화했다. 이러한 박생광 특유의 화풍은 비슷한 소재를 그

4.9 만신 김금화의 굿

린 일본화와 비교하면, 그 차이를 명확하게 알 수 있다.

일본 우키요에의 거장 가츠시카 호쿠사이의 〈춤추는 기녀〉^{4.10}나 우타가와 구니요시의 〈지옥의 기녀〉^{4.11}는 선이 곱고 나약한 전형적인 일본화 스타일이다. 사실적이고 화려한 중국의 북종화풍을 계승한 일본인들은 색채를 좋아하여 채색화를 발달시켰다. 그래서 한때 한국에서도 채색을 사용하면 무조건 일본화의 아류로 보았고, 이것은 한국에서 채색화가 침체되는 원인이 되기도 하였다.

그러나 박생광의 1980년대 작품은 이러한 일본화풍에서 완전히 벗어나 고구려 벽화에서 고려 불화, 그리고 조선 민화로 이어지는 한국 채색화의 전

4.10 가츠시카 호쿠사이, 〈춤추는 기녀〉, 19세기 전후
4.11 우타가와 구니요시, 〈지옥의 기녀〉, 1840년대

통을 현대적으로 변모시켰다. 그는 단청 문양에서 볼 수 있는 두껍고 강한 선묘로 대상의 윤곽을 정하고 원색적인 오방색의 대담한 배치, 그리고 불교나 무속의 이미지로 화면을 짜며 초월적이면서도 강렬한 신명의 에너지를 조형화했다. 또한 민중들의 소박한 꿈이 담긴 〈십장생도〉 같은 민화를 현대적 감각으로 재해석하고, 민중의 삶에 녹아 있는 무속신앙을 결합하면서 자신만의 독자적인 화풍을 이룩했다.

무속과 단청, 불교의 탱화 등에서 착안한 그의 색채는 인상주의의 광학적 색채가 아니라 영혼의 울림을 의미한다는 점에서 바실리 칸딘스키와 통한다. 색채와 영혼의 관계를 탐구한 칸딘스키는 서양작가로는 드물게 신명이 있는 작가다. 그의 증조모가 몽골의 공주였고, 아버지가 중국 국경 근처에 있는 시베리아의 소도시, 키아크타 출신이라 그런지 칸딘스키의 초기 작품은 샤머니즘적인 신명이 느껴진다.

칸딘스키의 〈구성 II를 위한 스케치〉[4.13]는 그림 중앙에 그가 즐겨 그리는 말 달리는 기수와 함께 성서에서 착안한 여러 구상적 이미지들로 구성되어 있다. 이러한 구상적 이미지들이 순수한 색채의 울림을 방해한다고 생각한 그는 이후 완전 추상화로 나아가 샤먼처럼 수동적이고 자발적인 상태에서의 즉흥성에 의존한 그림을 그렸다.

특히 리하르트 바그너의 음악에서 깊은 감명을 받은 칸딘스키는 음의 특질을 마음의 색으로 전환시켜 마치 음악을 연주하듯 그렸다. "거의 미친 것 같은 선들이 내 앞에서 그려지고 있었다"라는 그의 말처럼, 그의 〈즉흥〉 시리즈는 신명의 상태에서 정신과 조형의 일치를 추구했다. 그러나 그의 후기 작품에서는 조형과 정신의 관계를 이론적으로 체계화하려는 지적인 노력으

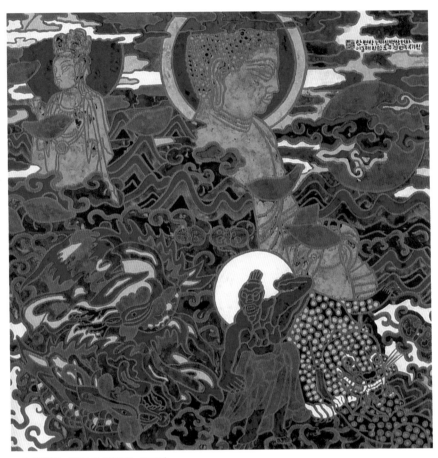

4.12 박생광, 〈토함산 해돋이〉, 1981년

로 인해 즉흥적인 신명이 사라지고 기하학적인 추상으로 변해버렸다.

박생광도 칸딘스키처럼 색채와 영혼의 관계를 신뢰했지만, 추상으로 나아가지는 않았다. 그림에서 형상이 최종 목표는 아니더라도 주제를 환기시키는 데 도움이 된다고 생각했기 때문이다. 박생광의 〈토함산 해돋이〉[4.12]는 불교 도상들과 토함산 풍경이 평면적으로 펼쳐진 작품이다. 그는 형상이 지닌 종교적 상징성을 활용하여 추상의 공허함으로 빠지지 않는 동시에 삽화처럼 되지 않게 하고자 추상적 요소를 가미하여 자신의 독특한 스타일을 완성했다. 토함산은 하늘의 구름이나 산속의 동물들과 절묘하게 어우러져 물결치는 듯한 선율과 오방색의 강렬한 대비 속에 평면적으로 용해되었다.

빨강, 노랑, 파랑의 삼원색이 강렬한 대비를 이루고, 여기에 약간의 녹색과 검은색이 섞이는 방식은 박생광 회화의 전형적인 특징이다. 이러한 배색은 오방색을 근간으로 한 것인데, 동양에서 오방색은 악귀를 물리치고 수복강녕을 기원하는 주술적 상징성이 있다. 특히 그가 가장 즐겨 사용한 붉은

4.13 바실리 칸딘스키, 〈구성 II를 위한 스케치〉, 1909-10년

4.14 박생광, 〈혜초 스님〉, 1983년

주홍색은 신명의 에너지를 상징하는 색으로 그의 뜨거운 열정을 대변한다.

1982년 그는 신라의 승려 혜초가 쓴 인도 여행기『왕오천축국전』에 실린 실크로드를 따라 인도로 성지 순례를 다녀왔다. 이는 대승 불교의 한 분파인 밀교에 대한 관심에서였는데, 밀교는 승려 중심의 소승 불교와 달리 진언을 염송하며 마음으로 대일여래와 감응일치하여 현생에서의 성불을 목표로 하는 민중적인 성격의 불교다. 인도의 밀교와 한국의 무속신앙이 다르지 않다는 것을 깨달은 그는 서민들의 선하고 소박한 신앙에서 종교의 본질을 찾고, 종교의 교파를 초월한 신명의 생명력을 작품 속에 녹여내고자 했다.

인도의 신들, 예를 들면 피와 생명을 탐식하는 피의 여신! 그들의 색을 보고 더 힘을 얻었다. 한국의 불교! 무당의 그것처럼! 신의 영감을 또는 우리 고려 불화의 생명력을 현대적인 나의 힘으로 작품화하고자 한다. (1983)

종교를 초월한 신앙의 본질에 대한 그의 확신은 내면에 뜨거운 신명의 불을 지폈고, 그 에너지를 고스란히 그림으로 옮기고자 하는 열망으로 불타올랐다. 죽음을 초월한 영생에 대한 강한 확신으로 그는 현실의 역경과 한계를 극복하고 영원으로 이어지는 그림을 그리고자 했다.

나는 영원으로 이어지는 그림을 그리고 싶다. 그래서인지 인도를 다녀오고부터는 저세상에 가더라도 영생으로 이어지는 그림을 그릴 수 있을 것 같다. (1984)

4.15 박생광, 〈명성황후〉, 1984년

인도에 다녀온 후에 그린 〈혜초 스님〉[4.14]은 왼쪽에 혜초 스님과 그가 지은 시가 쓰여 있고, 화면 전체에 하얀 코끼리와 불교적 도상들이 복잡하게 그려져 있다. 이러한 형태들을 하나로 통일하는 것은 물결치는 듯한 주홍빛 선이다. 그는 명상적인 불교의 주제를 그리면서도 선명한 주홍색 드로잉을 통해 생명력 넘치는 신명의 파동을 형상화하였다. 무속을 그리든 불교적 주제를 그리든 그가 표현하고자 한 것은 교리의 내용이 아니라 신명의 힘이다.

그는 주제의 서사성과 회화적 추상성을 공존시키며 눈과 영혼을 넘나드는 다층적 세계를 형상화했다. 그런 맥락에서 그의 작품은 1980년대 서양에서 유행한 신표현주의 회화와 맥을 같이한다. 그러나 의미의 지향성이 해체된 서양의 포스트모던적 혼성모방과 달리 박생광의 회화는 현실의 고통을 치유하고 역경을 승화시키려는 주술적 열망이 담겨 있다.

이처럼 치유와 승화로서의 예술은 독일의 신표현주의 화가 안젤름 키퍼와 통한다. 요셉 보이스의 제자로서 연금술적 신비주의와 샤머니즘에 관심이 많았던 키퍼는 예술을 통해 상처 입고 고통 당한 영혼들을 치유하고자 했다. 그래서 대형 캔버스 위에 네로나 히틀러 같은 사람에게 자신의 감정을 이입하여 정신 착란 상태를 체험하고, 물감과 온갖 오브제를 캔버스에 갖다 붙이며 굿을 하듯이 풀어냄으로써 속죄와 구원에 이르게 하는 것을 예술의 사명으로 여겼다.

박생광도 말년에는 민족의 역사적 아픔을 치유하기 위해 역사적인 주제를 많이 다루었다. 민족의 아픔인 명성황후 시해사건이나 동학농민운동을 주제로 다루면서 그는 억울하게 죽어간 혼령들을 위로하고 그들의 한을 풀어주고자 했다.

〈명성황후〉[4.15]는 을미사변 때 일본군에게 시해당한 명성황후의 비극적 사건을 다룬 작품이다. 이유야 어찌 되었든 전쟁도 아닌 때에 일본이 군대를 동원해서 조선의 궁궐을 습격하고, 한 나라의 국모를 잔인하게 시해한 것은 세계사에서 유례를 찾아볼 수 없는 잔인한 만행이었다. 박생광은 경복궁의 사건 현장을 직접 답사하고 당시 상황을 상상하며 민족의 아픔을 생생하게 담아냈다.

화면 오른쪽에는 칼을 든 일본 무사들이 있고 중앙의 향원정은 이 경천동지할 사건을 상징하듯 거꾸로 그려져 있다. 또 일본군이 민비를 불태워 죽였다는 설을 암시하듯 화면 곳곳에 불꽃이 타오르고 있고, 주변에는 힘없이 굴복한 조선군과 시녀들이 고통스러운 표정으로 쓰러져 있다. 왼쪽 하단에 쓰러진 명성황후 민비는 소복을 입은 단정한 모습에 후광이 그려져 있고 곳곳에 연꽃을 그려 넣어 종교적 환생을 염원하였다.

그는 이 작품을 그리면서 나치의 잔인한 만행을 고발한 파블로 피카소의 〈게르니카〉를 참조했다. 피카소의 〈게르니카〉가 흑백 톤의 중후한 색채로 고통 받는 사람들의 뒤엉킨 모습을 분석적으로 그렸다면, 박생광의 〈명성황후〉는 붉은색이 지배적인 강렬한 원색으로 민족의 아픔과 한을 신명으로 승화시키고자 하는 간절한 염원을 담고 있다.

박생광의 최후의 역작이라 할 수 있는 〈전봉준〉[4.16]은 너비 5m의 대작으로, 팔순을 넘긴 노인이 그린 것이라고는 생각하기 어려울 정도로 힘이 넘치는 작품이다. 더구나 이 그림을 그릴 당시 그는 후두암 선고를 받고 시한부 인생을 살고 있었다. 노년에 죽음을 목전에 두고 위축되기는커녕, 그는 "남은 생명의 등불을 초연한 자연으로서 전신傳神의 경지로 살아갈 수 있을 것

같다"며 오히려 대작에 도전했다.

1894년에 전라도 고부에서 일어난 동학농민운동은 프랑스대혁명에 버금가는 한국의 반봉건운동이자 근대적 민주화운동이다. 당시 동학의 세력 확장에 위협을 느낀 정부는 동학이 서양의 천주교를 이름만 바꾸어 순진한 백성을 속이고 세상을 어지럽힌다는 죄명으로 교주 최제우와 최시형을 처형했다. 그리고 신식 무기를 갖춘 일본군을 끌어들여 전봉준이 일으킨 동학농민운동의 가담자들을 무참히 살해했는데, 녹두 장군으로 불렸던 전봉준도 결국 붙잡혀 처참하게 처형당했다. 박생광의 아버지 역시 동학농민운동에 가담하여 쫓기던 중에 박생광을 낳았다.

30만 명이 넘는 사상자를 낸 동학농민운동을 주제로 한 〈전봉준〉은 전주성 전투 장면을 그린 것이다. 흰옷을 입고 고통스런 표정을 짓고 있는 농민들 가운데 전봉준이 날카롭게 정면을 응시하고 있고, 그 오른쪽에는 놀란 표정으로 역사적 현장을 지켜보고 있는 박생광 자신의 자화상을 그려 넣었다. 그리고 주변 곳곳에는 대포로 공격하는 관군과 해상에서 공격하는 일본군에 의해 처참하게 짓밟히고 살해되는 농민들의 모습을 형상화했다.

이것은 다큐멘터리적인 역사화가 아니라 민족의 아픔과 억울하게 죽은 이들의 영혼을 위로하는 진혼굿과 같은 것이다. 노년에 암으로 투병 생활을 하는 고통 속에서도 그는 민족의 아픔을 되새기고 신명을 통해 그들을 위로하고 민족의 혼을 일깨우고자 했던 것이다.

역사를 떠난 민족은 없다. 전통을 떠난 민족 예술은 없다. 모든 민족 예술은 그 민족 전통 위에 있다. (1985. 7. 10, 작고 일주일 전에 화첩에 쓴 글)

4.16 박생광, 〈전봉준〉, 1985년

보통 나이가 들면 안주하게 되는데 그는 거꾸로 나이가 들수록 뜨거운 열정으로 예술혼을 불태웠다. 나이와 질병도 막을 수 없던 그의 불꽃같은 열정은 육체의 힘이 아니라 신명의 힘에서 비롯된 것이었다. 그의 예술은 신명을 깨닫기 전과 후로 극명하게 갈렸다.

1985년 〈전봉준〉을 제작하고 얼마 후 그는 영원의 세계로 돌아갔다. 그해 파리 그랑팔레에서 열리는 특별전 《르 살롱-85》에 초대작가로 선정되면서 그가 견주어보고 싶어 했던 샤갈과의 만남이 주선되었다. 그러나 공교롭게도 3월에 샤갈이 먼저 작고하고, 박생광은 7월에 작고함으로써 그들의 만남은 이승에서 저승으로 미루어졌다.

'그대로'라는 호처럼 박생광은 언제나 여유로운 마음과 무소유를 실천했던 호인 중의 호인이었다. 그는 조용히 우리 곁을 떠났지만, 신명의 불꽃이 담긴 그의 작품들은 우리 삶에서 중요한 것이 무엇이고, 어떻게 살아야 하는지를 성찰하게 한다.

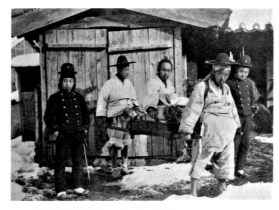

4.17 전봉준 장군이 압송되어 가는 장면

이중섭

소로 구현된
한민족의 기백과 신명

대향大鄕 이중섭李仲燮(1916-56)은 살아생전에 작가로서 빛을 보지 못하고 일찍 생을 마감했지만, 오늘날 박수근과 함께 한국인이 가장 사랑하는 국민작가로 추앙받고 있다. 그의 치열한 예술혼과 작품에 담긴 미의식이 시간이 지나서도 큰 울림으로 전해지고 있기 때문이다.

평안남도 평원에서 전답과 과수원을 운영하는 부농의 아들로 태어난 그는 어린 시절 공부에는 흥미가 없었지만 육상, 권투, 수영 등 못하는 운동이 없었고, 노래 부르고 그림 그리는 것을 좋아했다. 천진난만하고 낙천적인 성격의 그는 민족의식이 남달랐는데, 그것은 1929년에 입학한 정주 오산학교의 영향이다. 오산학교는 민족정신의 고취를 위해 사업가 이승훈이 사재를 털어 만든 학교다. 이승훈이 독립운동을 위한 민족 대표 33인에 가담했다가 투옥되자 독립운동가 조만식이 뒤를 이어 교장이 되었고, 신채호, 이광수, 염상섭, 유영모, 함석헌 등이 교사로 있으면서 많은 인재를 배출했다.

4.18 이중섭

이중섭, 문학수, 김소월, 백석, 김억 등이 오산학교 출신 예술가들이며,
이중섭은 여기에서 예일대학교를 수석 졸업한 미술교사 임용련을 만나 화
가로서의 꿈을 키울 수 있었다. 그리고 종종 근처에 있던 고구려 고분벽화
를 보러 다니면서 북방 민족의 힘찬 기개와 신명의 정서에 눈뜨게 되었다.
1937년 임용련의 권유로 일본 유학을 떠난 그는 일본인들 앞에서도 서슴없
이 「애국가」와 애창곡 「소나무야」를 부를 만큼 민족의식이 투철했다.

 소나무야, 소나무야 변하지 않는 그 빛,
 비 오고 바람 불어도 그 기상 변치 않으니,
 소나무야, 소나무야 내가 너를 사랑한다.

일본에서 도쿄제국미술학교를 거쳐 보다 자유로운 문화학원으로 옮긴 그

4.19 이중섭, 〈흰 소〉, 1954년경

는 그곳에서 조르주 루오의 야수주의 화풍에 관심을 갖게 되었다. 당시 그의
작품은 검은 윤곽선으로 인간의 깊은 감정을 표현한 루오의 작품과 닮아 있
어서 동방의 루오로 불리기도 했다. 이중섭과 루오는 모두 휴머니스트로서
인간의 깊은 정신성에 관심을 가졌다는 점에서 통하는 데가 많았다.

독실한 가톨릭 신자였던 루오는 인간의 죄와 구원에 관한 주제를 고뇌하
는 인간상으로 표현했다. 특히 그는 창녀나 어릿광대, 곡예사 등 주로 사회
밑바닥에서 생활하는 낙오자들에게 관심이 많았고, 그들의 고뇌에서 위선
없는 진실성을 읽어 냈다. 예수를 그린 종교화 〈그리스도의 얼굴〉[4.21]에서도
그는 메시아의 위엄과 권위보다 고뇌하는 인간적 모습에 주목하였다. 인간
의 진실한 고뇌에서 종교성을 찾았기 때문에 그의 작품은 언제나 진중하고

4.20 조르주 루오, 〈곡예사〉, 1913년
4.21 조르주 루오, 〈그리스도의 얼굴〉, 1937년

4.22 이중섭, 〈흰 소〉, 1954년경

무거운 침묵 속에 빛으로 승화된 숭고한 종교성이 느껴진다.

이중섭의 작품도 검은 윤곽선과 야수적인 붓질로 인해 표면적으로는 루오의 화풍과 비슷해 보이지만, 그의 작품에 흐르는 정서는 루오처럼 무거운 침묵이 아니라 역동적인 신명의 에너지다.

힘찬 붓질로 달려가는 소 한 마리를 간결하게 포착한 이중섭의 〈흰 소〉[4.19]는 서예의 비백飛白 기법처럼 붓의 필세가 날아 움직이는 듯하다. 빠른 속도로 그어지는 일필의 대담한 붓질에서 부조리한 세상에 맞서 굴복하지 않으려는 그의 힘찬 기백이 느껴진다. 이것은 어려서 습득한 서예적 필력과 고구려 벽화에서 영향 받은 신명의 정서가 결합되어 나온 것이다. 이중섭의 작품은 양식적으로 서양의 야수주의나 표현주의에 비견되지만, 그 미학적 뿌리는 고구려 벽화다.

고구려 벽화 무용총의 〈수렵도〉[1.34]를 보면 말 탄 사람들이 역동적인 움직임으로 힘차게 달리고 있는데, 이러한 북방 민족의 힘찬 기백을 이중섭은 소를 통해 표현했다. 고개를 숙이고 힘차게 달려가는 이중섭의 〈흰 소〉[4.22]는 누구도 막을 수 없을 것 같은 저돌적인 힘으로 돌진하고 있다. 소의 골격에 대한 완벽한 이해를 토대로 역동적으로 변형된 그의 소는 신명 넘치는 한국인의 혼을 상징한다.

지금처럼 농업 기술이 발달하기 이전에 농사일에 중요한 몫을 하는 소는 한국에서 가족이나 다름없었다. 순박한 눈빛과 선한 일생, 잔재주를 부리지 않고 우직한 힘을 간직한 소에 매료된 이중섭은 오산과 원산을 오가며 틈만 나면 소를 스케치했다. 한 번은 광복 후 원산에서 남의 집 소를 너무 열심히 관찰하다가 소도둑으로 몰려 붙잡혀가기까지 할 정도였다.

4.23 이중섭, 〈황소〉, 1954년

일제식민지시대와 한국전쟁 등 민족의 비극을 겪으면서도 이중섭은 어려서부터 본 고구려 벽화의 신명 넘치는 민족성을 계승하여 당당하게 한국인의 혼을 전 세계에 알리는 것을 예술가로서 자신의 사명으로 생각했다. "정직한 화공", "민족의 화가"가 되기 위한 그의 노력은 토속적인 땅 냄새가 물씬 풍기는 소를 자신의 의지를 투영할 대상으로 삼게 된 것이다. 순한 모습의 소가 아니라 말처럼 힘차게 돌진하는 모습을 통해 그는 수많은 침략을 당하면서도 굴하지 않고 역경을 견딘 한민족의 강인한 혼을 담아냈다.

하늘을 숭상하여 백의민족으로 불려온 한국인은 원래 순박하고 착한 심성을 지니고 있으면서도 위기에 처했을 때는 놀라울 정도로 강한 정신력과 끈기를 발휘하곤 했다. 이중섭의 소는 그러한 민족성과 소의 우직한 성품 사이의 유사성에서 착안된 것이다.

따라서 이중섭의 의인화된 소의 표정과 몸짓 하나하나에는 자신의 내적 감정이 그대로 반영되어 있다. 불타는 하늘을 배경으로 고개를 휘저어 들어 올린 〈황소〉[4.23]는 순진하고 선한 소의 눈빛이 아니라 주체할 수 없는 감정이 복받쳐 올라 울부짖는 듯한 표정을 짓고

있다. 이 그림을 그릴 당시 그가 처한 상황을 알게 된다면 이 표정의 의미를 이해하게 될 것이다.

당시 이중섭은 한국전쟁으로 모든 것을 잃고 가족과 함께 원산에서 월남하여 부

4.24 에드바르트 뭉크, 〈절규〉, 1893년

산과 제주도를 오가며 피난민 생활을 하고 있었다. 일본인 부인과 두 아들을 데리고 무일푼으로 처절한 가난을 체험해야 했던 그는 생계조차 잇기 어려웠다.

일본 기업가의 딸이었던 부인 마사코는 일본 문화학원에서 만난 후배였는데, 그들의 뜨거운 사랑은 국적과 현실의 벽을 허물만큼 강렬하였다. 태평양 전쟁이 끝나갈 무렵 마사코는 현해탄을 건너와 원산에서 이중섭과 결혼했다. 당시 국제결혼이 흔치 않던 시절임을 감안하면 이들의 사랑이 얼마나 낭만적이었는지를 짐작할 수 있다. 이중섭은 그녀에게 "따뜻한 남쪽에서 온 덕이 많은 여자"라의 의미로 '남덕'이라는 한국 이름을 지어줬다. 이들 사이에 사랑의 결실로 세 아들이 태어났는데, 큰 아들이 불행하게도 디프테리아로 사망했다.

피난지에서 가족은 유일한 위안거리였는데 함께 산 지 7년도 안 되어 전쟁과 가난으로 인해 그는 할 수 없이 처자식을 일본에 보내고 가족을 지키지 못한 죄의식으로 괴로워했다. 그 뿐만 아니라 평소 어머니에 대한 의존증이 강했던 그는 어머니를 북에 남겨두고 온 것에 대한 죄의식이 항상 있었다. 그런데 결혼 후 어머니에 대한 사랑을 대신했던 부인마저 지키지 못하자 그의 해맑은 심성에 어둠의 그림자가 짙게 드리워졌다. 1953년 문인 친구인 구상의 도움으로 잠시 일본에 가서 가족들과 눈물 어린 재회를 했으나 불법 체류를 할 수 없어서 일주일 만에 다시 한국으로 돌아올 수밖에 없었다.

가족과 헤어진 후 그려진 이중섭의 〈황소〉는 혈육의 정을 끊어 놓은 현실에 대한 분노와 가장으로서의 책무를 다하지 못했다는 자책이 겹쳐 슬픈 눈빛으로 절규하고 있다. 이 그림은 핏빛 하늘을 배경으로 인간의 불안과 공포

를 표현한 노르웨이 작가 에드바르트 뭉크의 〈절규〉[4.24]를 연상시킨다.

불안한 심리로 공황장애를 경험했던 뭉크는 결핵으로 피를 뿜고 죽은 어머니의 환상인지 두 친구와 길을 걸으면서 구름이 피처럼 변한 하늘을 뚫고 나오는 절규를 느끼고 공포에 떨며 비명을 지르는 모습을 형상화했다. 뭉크의 〈절규〉가 개인의 트라우마에서 비롯된 불안하고 병적인 감정을 형상화한 것이라면, 이중섭의 절규는 개인의 힘으로 극복이 불가능한 사회적, 시대적 아픔과 진한 혈육의 정이 합쳐져 엄청난 감정의 폭발력을 보여주고 있다. 붉은 배경에 고개를 쳐들고 외치는 황소의 절규 소리가 마치 현해탄을 건너 일본에 있는 가족에게까지 들릴 듯하다.

이중섭은 화가로서 멋지게 성공하여 일본에 있는 가족을 데려오고자 열심히 그림을 그렸으나 현실은 더 이상 그들의 만남을 허락하지 않았다. 그럴수록 그의 마음속에는 가족에 대한 그리움이 커져만 갔고, 수시로 일본에 편지를 보내 자신의 뜨거운 사랑을 전했다. 편지지 곳곳에 그림을 그리며 일본어로 쓴 이중섭의 절절한 사랑 고백은 차가운 현해탄을 뜨겁게 달구었다.

언제나 내 가슴 한가운데서 나를 따뜻하게 해주는 나의 귀중하고 유일한 천사 남덕. 건강하오? 나도 점점 더 힘을 내어 작품이 순조롭게 쭉쭉 진행되고 있소. 나도 놀랄 정도로 작품이 잘되어 감격스러워 가슴이 터질 것 같소. 추위에도 굴하지 않고 어두운 새벽부터 일어나 전등을 켜고 제작을 계속하고 있소. 세상에서 가장 사랑하는 내 사람이여!!! … 두드리면 열릴 것이라는 예수의 말처럼 하루에도 몇 번이나 마음속으로 소중하고 멋진 당신의 모든 것을 끌어안고 또 끌어안고 끝도 없이 그대만

4.25 부인에게 보낸 이중섭의 편지 1 4.26 부인에게 보낸 이중섭의 편지 2

을 하루 종일 생각하며 가슴 벅차게 지내고 있소. 세상에 나만큼 자신의 아내를 광적으로 그리워하는 남자가 또 있겠소. 만나고 싶어서, 만나고 싶어서, 또 만나고 싶어서 머리가 멍해져버린다오. (1954년 11월 10일 편지 중에서)

작품 〈부부〉[4.27]는 그러한 부인에 대한 간절한 사랑을 그린 것이다. 현해탄을 암시하는 푸른 바다를 배경으로 두 마리의 새가 뜨거운 입맞춤을 하고 있다. 이 동물은 머리만 보면 닭의 모습이지만, 멀고 먼 현해탄을 날아가야 했기에 새의 날개를 달았다. 이처럼 여러 동물을 혼합하여 이상적인 동물을 만

206

드는 발상은 그가 항상 동경했던 고구려 벽화의 〈사신도〉에서 착안한 것이다. 〈사신도〉는 지상의 여러 동물들의 장점을 합성하여 지상에 존재하지 않는 영물을 만들었다. 이중섭의 〈부부〉는 상서로운 불사조를 상징하는 〈주작〉[1.7]을 〈현무도〉[1.12]의 뜨거운 입맞춤 장면으로 만든 것이다.

이처럼 한 쌍의 주작을 자신과 부인으로 의인화하여 극적인 포즈로 표현한 것은 이들의 사랑이 현실에서 그만큼 어렵다는 것을 암시한다. 위에서 지그시 눈을 감고 감미로운 재회에 젖어 있는 수컷은 이중섭 자신이고, 그 아래에는 순진한 눈을 동그랗게 뜨고 깜짝 놀란 표정을 짓고 있는 암컷 부인이 있다. 독창적인 상상력과 일필휘지의 필력으로 그는 지상에서 가장 뜨겁고 아름다운 사랑 이야기를 전하고 있는 것이다.

> 역사에 나타난 애정을 전부 합친다 해도 우리의 열렬한 사랑과는 비교가 되지 않을 것이오. 그것은 확실하오. 당신의 멋지고 훌륭한 인간성이 나의 사랑을 샘처럼 솟아오르게 하고, 화산처럼 뿜어 오르게 하고, 바다처럼 파도치게 한다오. 하늘이 화공인 나에게 베풀어준 보배롭고 슬기로운 참된 나의 천사 남덕이여! 나의 열렬하고 참된 애정을 받아주시오.
>
> (1953년 9월 초 무렵에 보낸 편지)

이중섭의 〈부부〉는 샤갈의 작품 〈생일〉[4.28]과 비견할 만하다. 샤갈은 결혼 전 자신의 생일날 부인이 꽃다발을 들고 찾아온 추억을 그리면서 어려운 현실 속에서 사랑의 설렘과 낭만을 표현하고자 곡예를 하듯 공중을 부유하며 어려운 난이도로 키스를 하는 장면을 그렸다. 눈을 지그시 감고 있는 샤갈과

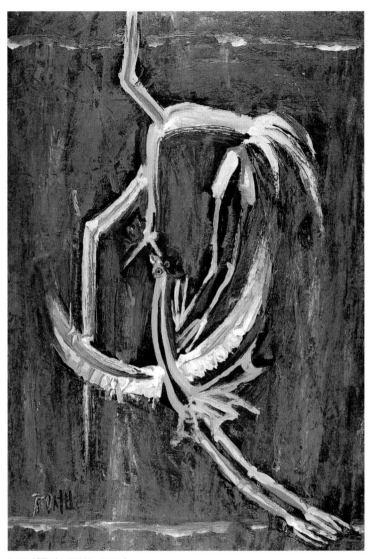

4.27 이중섭, 〈부부〉, 1953년

깜짝 놀란 눈을 하고 있는 벨라의 모습은 이중섭의 〈부부〉와 설정이 유사하여 흥미롭다. 이들의 극적인 사랑 이면에는 20세기 냉전의 이념과 전쟁으로 얼룩진 고통스러운 삶의 현실이 자리하고 있다.

1953년 전쟁은 끝났어도 이중섭의 생활은 나아지지 않았다. 기러기 아빠가 된 그는 친구 집을 전전하면서도 일본에 있는 가족들에 대한 사랑과 그리움을 그리며 어려운 현실을 지탱했다. 그의 소 시리즈가 현실에 저항하는 뜨거운 열정과 호방한 기백을 자화상처럼 표현한 것이라면, 가족도는 인간과 동물이 사랑으로 함께 어우러지는 낭만적인 이상향을 그린 것이다.

당시 이중섭은 그림을 그릴 공간과 재료를 구하기가 쉽지 않았다. 그의 그림이 대부분 보관과 운송이 용이한 작은 종이에 그려진 것은 궁핍했던 그의 형편을 대변한다. 그러던 어느 날 부산에서 오페라 「콩쥐 팥쥐」의 무대 장치

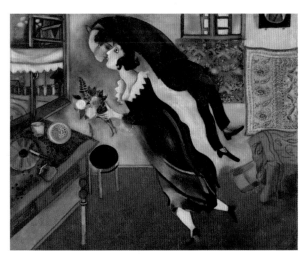

4.28 마르크 샤갈, 〈생일〉, 1915년

4.29 이중섭, 〈은지화〉

일을 돕는데, 이때 극단장이 준 담배 속 은종이를 종이 대신 사용하게 된다. 그는 변소에서 주운 꼬부라진 못으로 드로잉을 하고 고려청자의 상감 기법 처럼 물감을 밀어 넣는 방식을 사용했다. 최소의 물감을 사용한 데다 보관도 용이한 〈은지화〉[4.29]의 신선한 효과에 매료된 그는 친구들의 은종이까지 전 부 모아 거기에 천진난만하게 노는 자신의 〈가족도〉를 새겨 넣었다.

4.30 이중섭, 〈사나이와 아이들〉, 1950년대

인간과 동물이 하나로 어우러진 낭만적 세계를 동경했던 이중섭은 〈가족
도〉를 그릴 때 자유롭게 변형된 몸짓의 누드를 많이 그렸다. 그것은 아이들
과 행복하게 놀던 추억을 담은 것이다. 실제로 그의 친구 한묵이 원산의 광
석동에 있던 이중섭의 집을 갑자기 방문하여 문구멍으로 방을 들여다보니,
네 식구가 모두 벌거숭이가 되어 이불 속에서 장난을 치고 있었다고 한다.

이러한 추억을 상기하며 이중섭은 〈사나이와 아이들〉[4.30]에서처럼 이불
속에서 노는 장면을 종종 그렸다. 아이들이 이불 속이나 벽장 속에서 노는
것을 좋아하는 이유는 세상과 단절되어 어머니의 자궁 같은 포근함을 느끼
기 때문이다.

4.31 이중섭, 〈해변의 가족〉, 1951년경

놀이는 이중섭의 작품세계를 이해하는 중요한 코드다. 놀이는 상대방과 벽을 허물고 친근한 관계를 형성하는 원초적 행위다. 싸움이 상대를 굴복시켜 내 편으로 동화시키려는 강압적 행위라면, 놀이는 상대와 차이를 유지해야 즐길 수 있는 접화의 방식이다. 만약 놀이가 싸움이 되어 상대를 굴복시키면 더 이상 놀이는 성립되지 않는다. 놀이에서 나의 목표를 제어할 수 있는 상대는 적이 아니라 파트너다.

우리가 놀이에 몰입할 때 쾌감을 느끼게 되는 것은 신명이 일어나 너와 나의 분리감이 사라지기 때문이다. 놀이는 신명을 일으키는 원리이며, 그래서 "신(神)나게 놀자"라는 말이 있는 것이다. 이분법적으로 분열된 싸움을 놀이로 바꿀 때 신명나는 세상이 될 수 있을 것이다. 전쟁으로 분단의 현실을 체

험하고 가족과 생이별을 하면서 이중섭이 꿈꾸었던 이상향은 어린이처럼 모두가 놀이로 하나 되는 접화군생의 세계였다.

〈해변의 가족〉[4.31]은 제주도에 피난 갔을 때 바닷가에서 그의 가족들이 흰 갈매기들과 하나 되어 신나게 노는 장면을 그린 것이다. 놀이에 빠져 신이 난 사람들의 몰입된 순간을 생생하게 포착하기 위해 그는 형태를 자유롭게 과장하고 변형시켰다. 이와 같은 천진한 놀이는 이데올로기로 경직된 현실에 대한 저항이자, 갈등 없고 풍요로운 낭만적 세계에 대한 환상이다.

그는 제주도에서 헛간을 얻어 생활했는데, 먹을 것이 없어 끼니를 거르기 일쑤였다. 양파 밭에서 날품을 팔거나 밭에 버려진 야채나 보리 이삭을 주워 생계를 이어나갔고, 바닷가에 나가 조개를 잡아오기도 했다. 때로는 그림을 가지고 나가 양식이나 술 한 잔과 바꾸기도 하며, 제주도에서의 7개월은 매우 궁핍했지만, 그나마 가족과 함께했기에 행복한 시간이었다.

1955년 그는 일본에 갈 경비를 마련하기 위해 미도파 화랑에서 첫 개인전을 열었으나 전시 중에 경찰들이 들이닥쳐 "왜 이리 나체가 많느냐"며 〈은지화〉를 강제로 철거했다. 사랑하는 가족의 천진난만한 모습을 그린 그림들이 어처구니없게 철거되자 그는 큰 충격을 받았다. 전시 중에 작품이 일부 팔렸지만 수금이 안 돼 빚도 못 갚고 결국 외상 술값만 남게 되었다. 일본에 갈 꿈이 사라지자 그는 가장

4.32 이중섭의 부인과 두 아들

4.33 이중섭, 〈흰 소〉, 1956년경

역할을 못한다는 죄의식과 무슨 대단한 예술가가 될 것처럼 세상을 속인다고 자책하며 정신 이상 증세까지 보이게 된다.

　이러한 절망감을 반영하듯, 이 무렵에 그린 〈흰 소〉[4.33]는 방향을 잃고 힘이 풀려 있다. 어디론가 돌진하고 있지만, 마치 농약을 먹은 것처럼 눈이 풀려 있고 암울한 회색이 화면 전체를 지배한다. 대체로 화가들은 심리적으로 불안해지고 우울증에 빠지면 회청색을 많이 사용한다. 고흐도 죽기 한 해 전에 끊임없는 망상과 발작에 시달리다 정신 병원에 입원했다. 그곳에서 그린 〈자화상〉[4.34]을 보면 수척한 얼굴에 신경질적으로 긴장한 눈빛, 그리고 회색과 쑥색의 물결치는 듯한 선으로 내면의 불안을 표현했다.

1956년 무렵 이중섭의 상태는 고흐의 말년과 별반 다르지 않았다. 그는 영양실조와 급성 간염, 거식증으로 청량리 뇌병원 무료 환자실에 입원했다가 정신 이상이 아니라는 판정을 받고 퇴원했다. 그러나 몸 상태가 극도로 나빠져 서대문 적십자 병원에서 40세의 나이로 쓸쓸하게 숨을 거두었다. 그가 죽을 때 곁에 아무도 없었고, 병원에서는 무연고자로 분류되어 3일 동안 시신 안치실에 방치되었다. 후에 이 사실을 알게 된 동료작가들이 가족 없이 장례를 치러 주고 화장하여 유골을 망우리 공동묘지에 묻고, 일부는 일본에 있는 가족에게 전해주었다.

역설적이게도 경찰들에게 철거당한 〈은지화〉 3점이 그가 죽은 해에 뉴욕현대미술관MoMA에 소장된다. 이중섭의 작품을 눈여겨보던 당시 주한 미국대사관의 외교관 아서 맥타가트가 〈은지화〉를 구입하여 뉴욕현대미술관에 기증한 것이다. 이로써 이중섭은 뉴욕현대미술관에 작품이 소장된 첫 번째 한국작가가 되었다.

어린이처럼 맑고 순수한 영혼을 지녔던 이중섭은 한국전쟁과 격동의 한국 근대사를 몸소 체험하면서 드라마틱하고 비극적인 생애를 마쳤다. 그러나 자신의 역경과 민족의 아픔을 신명의 미의식으로 승화시킨 작품들로 인해 그는 죽어서 신화가 되었다.

4.34 빈센트 반 고흐, 〈자화상〉, 1889년

천경자

신명으로 승화된 여인의
한과 고독

천경자千鏡子(1924-2015)는 격동의 한국 근대기를 치열하게 살면서 여류화가로는 드물게 자신의 역경과 한恨을 예술로 승화시킨 작가다. 지금은 시대 상황이 많이 달라졌지만, 당시에는 결혼하여 4명의 자녀를 둔 여성이 예술을 한다는 것은 쉽지 않은 일이었다. 게다가 첫 번째 결혼에 실패하고 처가 있었던 두 번째 남편과의 갈등, 사랑하는 여동생의 비극적 죽음, 세상을 떠들썩하게 한 〈미인도〉 사건 등 그녀의 인생은 스스로 '슬픈 전설'이라고 표현할 만큼 드라마틱했다. 그러나 그녀는 현실에서의 삶이 불행해질수록 자신의 고통을 땔감 삼아 신명의 불꽃을 지핀 예술가였다.

그녀가 자신의 슬픔을 예술로 승화시킬 수 있었던 힘은 어려서부터 듣고 배운 판소리의 영향이 크다. 풍광 좋은 전라남도 고흥에서 할아버지 품에 자란 그녀는 할아버지 무릎에서 판소리계 소설들을 듣다가 잠이 들었다. 또 할아버지에게 창을 배워 마을 잔칫날 팔도 명창이 모인 자리에서 「춘향가」를

4.35 천경자

부르기도 했다.

이러한 어린 시절의 추억 때문에 그녀는 판소리를 좋아하게 되었고, 마음
이 괴롭고 슬플 때마다 박초월의 「육자배기」와 「심청가」, 「춘향전」 등을 들
으면서 한바탕 눈물을 쏟아냈다. 작업을 할 때도 마음이 답답해지면, 창을
들으며 그 애처로운 호소에 젖어 울면서 슬픈 감정을 정화시켰다. 그녀는 아
름다움의 원류로서 한과 슬픔을 사랑하고, 슬픔 뒤에 오는 정화에 의해 생의
의지를 복원했다.

창唱도 그렇고, 소설이나 전설 역시 그렇고, 모든 예술은 한을 승화시켰
을 때 향기가 있는 것이라고 믿는다. (1977, 수필집 『恨』에서)

그녀가 가장 즐겨 듣던 「심청가」에서 마음씨 착한 심청이는 봉사인 아버

4.36 천경자, 〈사군도〉, 1969년

지의 눈을 뜨게 하려고 공양미 300석에 인당수에 몸을 던진다. 그러나 용왕의 도움으로 다시 세상에 돌아와 황후가 되고, 마을 잔치에서 아버지를 만나 눈을 뜨게 해준다. 혈육의 정에 의해 생긴 한을 숙명처럼 받아들이고 하늘의 도움으로 해결되는 이러한 스토리에는 한국 특유의 한과 신명의 미학이 담겨 있다.

자신의 숙명적 한을 해소하려는 천경자의 예술세계는 무당의 살풀이와 유사하다. 그녀는 어느 날 무녀가 칼날을 휘두르며 추는 살풀이춤을 보고 속이 후련해지는 것을 느꼈고, 자신의 창작 활동과 비슷하다고 생각했다. 아마 그녀는 화가가 아니었으면 무당이 되었을지도 모른다.

한은 추상적인 개념이기 때문에 그림으로 표현되기 위해서는 어떤 상징적 대응물이 필요하다. 특이하게도 천경자는 자신이 가장 무서워하고 징그러워하는 뱀을 한의 대응물로 삼았는데, 그 이유는 어린 시절의 기억에서 비롯된다. 고흥에서 동네 친구와 뒷산에 놀러 갔을 때 친구가 독사를 허리띠로 착각하고 들어 올렸다가 뱀에 물려 죽었는데, 그때부터 뱀은 공포의 대상으로 각인되었다. 또 두 번째 남편이 뱀띠였는데, 그가 한국전쟁 때 임신을 시켜놓고 군에 입대해버렸다. 배신감에 떨던 그녀는 아무에게도 말하지 못하고 병원에서 아이를 떼야 했다. 그 무렵 친하게 지내던 여동생마저 꽃다운 나이에 폐결핵으로 죽자 그녀의 슬픔은 극에 달했다.

삶의 시련이 정점에 달해 있을 때 그녀는 뱀을 떠올렸고, 광주 역전에 있는 뱀 집을 찾아가 하루 종일 뱀을 관찰하고 그리기를 꼬박 한 달 넘게 했다. 그러자 그 으스스한 공포로 인해 복잡한 상념이 사라지고 독사의 몸뚱이가 꽃처럼 아름답게 느껴졌다. 화가 나면 색이 엷어지기도 하고 부풀어 오르거

4.37 천경자, 〈초혼招魂〉, 1965년

나 똘똘 뭉쳐 똬리를 틀거나 몸을 꼿꼿이 세우기도 하는 뱀의 생태를 관찰하면서 그녀는 고통스러운 현실에 저항하고 싸울 의지를 다졌다.

> 징그럽고 무서운 뱀을 그림으로써 나는 생을 갈구했고, 그 속엔 저항과 뜨거운 열기가 공존하는 저력이 심리의 저변에 깔려 있다.
>
> (1978. 1. 28, 「서울신문」)

이렇게 치열하게 35마리의 뱀 군상을 그린 〈생태〉(1951)로 크게 유명세를 얻게 된 천경자는 1954년 홍익대학교 동양화과 교수가 되어 서울로 상경하였다. 이후 그녀는 뱀을 자신의 수호신처럼 생각하여 삶에 시련이 닥칠 때마다 뱀을 그렸다. 그러면 뱀이 자신을 수렁에서 구원해줄 것만 같았다.

작품 〈사군도〉[4.36]는 150호 되는 큰 화면에 십자 눈을 한 커다란 독사 한 마리가 똬리를 틀고 긴 혀를 날름거리고 있다. 무시무시한 공포와 환상적인 색채가 공존하는 이 뱀은 마치 고구려 벽화에 나오는 황룡이 현대적 옷을 입고 다시 나타난 것 같다. 여기서 뱀은 더 이상 징그러운 존재가 아니라 꽃처럼 화려하고 찬란한 색으로 승화되어 신비한 생명력으로 꿈틀대고 있다. 이것은 가장 무섭고 징그러운 대상을 가장 아름다운 대상으로 승화시킴으로써 자신의 응어리진 한을 풀고자 한 것이다.

죽음과 영혼의 문제는 그녀에게 종교를 떠나서 평생 삶 전체를 짓누른 화두였다. 〈초혼招魂〉[4.37]은 고향 고흥의 바다를 배경으로 그린 작품이다. 환상적인 색으로 넘실거리는 바다 밑에는 거대한 상어가 무시무시한 이빨을 드러내며 포효하고 있고, 화면 왼편으로 사라지는 꼬리를 따라 혼령을 부르는

무당의 얼굴과 팔 동작이 검푸른 바다를 휘감고 있다. 청색, 녹색, 적색, 황색, 보라색 등 오색찬란한 색면이 음산한 영혼의 기운을 발산하고, 노란 깃발이 있는 배 안에는 하얀 화관을 쓴 사람들이 죽은 사람의 한을 위로하고 있다.

아마도 그녀는 폐결핵으로 젊은 나이에 죽은 여동생의 유골을 울면서 강물에 뿌린 기억을 되살렸을 것이다. 차가운 바다와 죽음의 허망함을 상쇄하고도 남을 만한 신명의 에너지가 불타오르는 듯 뜨거운 열기를 내뿜고 있다.

그녀는 평소 일상생활이 너무 행복하면 예술이 안된다는 생각에 종교를 기피했고, 신에 도달하는 열쇠가 자신의 삶에 대한 열렬한 사랑에 있다고 믿어 자신의 불행마저 사랑해야 했다. 그녀가 판소리 명창 공옥진의 춤에서 큰 감동을 받은 것도 그런 이유 때문이다.

> 흰 치마 적삼의 공옥진 씨가 머리를 풀고 수억의 별들을 포옹한 범우주를 통솔하시는 하느님께, 천지신명 조물주에게 전신전령 기도드리며 병신춤으로 심청가를 연습하는 모습을 보고 무척 감동을 받았다. 그 속에 소박한 자신감과 두려움과 겸허함, 무한한 열정이 깃들어 있어서였다.
>
> (『천경자 평전』에서 재인용)

공옥진의 굴곡진 인생도 천경자처럼 한으로 점철된다. 그녀는 판소리 명창 집안에서 태어났으나 어려서 어머니를 잃고 당대 최고의 무용가인 최승희의 몸종으로 팔려간다. 일본에서 최승희의 춤을 곁눈질로 익히고 한국에 돌아와서 독자적인 1인 창무극과 병신춤으로 명성을 날렸다. 우스꽝스러운

몸짓과 일그러진 표정, 걸쭉한 입심과 기이한 춤사위로 사람들을 울리고 웃긴 그녀의 병신춤은 원래 경남 밀양에서 조선시대 양반을 해학적으로 비트는 춤이었다. 한때 장애인을 비하한다는 이유로 병신춤이 금지되었으나 공옥진은 "소외된 사람의 한을 표현하는 춤"이라며 장애인들 앞에서도 당당히 공연을 했다. 공옥진과 천경자는 분야는 다르지만 자신의 한을 신명으로 승화시킨 여류 예술가들이다.

천경자는 색채의 마술사 샤갈에 비유될 정도로 색채에 대한 예민한 감수성을 지녔는데, 이러한 감수성은 자연에 취해 신나게 뛰어놀던 어린 시절의 체험에서 형성된 것이다. 어린 시절 그녀는 봄이 되면 친구들과 어울려 꽃들이 만발한 뒷산을 돌아다니고 그러다 지치면 누군지도 모르는 무덤 잔디밭에 앉아 진달래 꽃다발을 얼굴에 비비며 꽃잎을 따먹곤 했다. 유난히 꽃을 좋아했던 그녀는 고흥의 짙푸른 바다를 배경으로 핀 꽃들의 아름다운 색채와 뇌쇄적 향기에 취해 신나게 뛰어놀았다. 그녀에게 꽃은 자신의 감각을 열어 자연과 하나로 접화되는 체험에 이르게 하는 도구였다.

무당이 음악과 춤을 통해 신과 만나듯이, 천경자는 꽃을 통해 신명을 끌어냈다. 그녀에게 색은 인상주의처럼 광학적인 색도 아니고 샤갈처럼 주관적인 내면의 색도 아니다. 모네가 자연의 객관적인 빛을 따라갔고, 샤갈이 자신의 환상에 따른 주관적인 색을 사용했다면, 천경자에게 색은 주관과 객관, 자연과 인간이 접화하는 도구다. 그것은 기호적인 색이 아니라 빛의 파장과 몸의 파장이 만나 공명하고 교류하는 순간의 체험이다. 그녀는 이처럼 자연의 색에서 자신의 신명의 미의식을 끌어낼 수 있는 무당 같은 예술가였다.

그러나 서울로 올라온 이후 답답한 도시 생활과 공무원 같은 교수 생활로

4.38 천경자, 〈알라만다의 그늘 2〉, 1985년

예민한 예술적 감수성이 점차 약해져 갔다. 사회적인 성공과 무관하게 예술적 충동이 약해지는 것에 위기를 느낀 그녀는 고갱처럼 원시적인 자연에 나가 다시 미의식을 충전하고자 했다.

산업 문명으로 기계화된 파리를 떠나 문명에 때묻지 않은 타히티에서 원주민들과 생활하며 작품활동을 한 고갱처럼 천경자는 인간의 손이 덜 미친 미지의 자연을 찾아 나섰다. 1974년경부터는 대학 교수직도 그만두고 남태평양과 아프리카, 중남미 등지를 달랑 스케치북 하나만 들고 30년 동안 20여 개 나라를 돌아다녔다. 여자 혼자 위험을 무릅쓰고 미지의 장소를 찾아다니는 열정은 오직 꺼져 가는 신명의 불꽃을 지펴서 예술가로서의 생명을 연장하기 위함이었다.

4.39 고갱, 〈왕의 아내(망고의 여인)〉, 1896년

어려운 환경 속에서 아프리카 여행을 단행하게 된 광기는 오직 더 살고 싶은 집념에서였다. 나로서는 산다는 의미가 예술이라는 용광로에 불이 활활 타올라 새로운 작품이 쏟아져 나올 그 생활에 있고, 아프리카의 자극과 풍물은 내 마음에 불을 붙게 하는 용광로가 되어 주리라고 믿고 있다. 그렇게 해서 화가의 생명이 연장된다면 나라는 분신도 살 수 있는 것이고, 그러지 못할 때 나는 산다는 의미를 상실할 것이다. (1974,『천경자 평전』에서 재인용)

천경자와 고갱은 문명과 틀에 박힌 생활을 싫어하고 낭만적 열정을 지닌 자유로운 영혼의 소유자였다. 이들은 한곳에 안주하지 못하고 끝없이 떠돌며 문명화되지 않은 건강한 야생에서 창작의 모티브를 구했고, 현실적 체험과 자신의 환상을 종합시키고자 했다는 점에서 공통점이 있다.

〈알라만다의 그늘 2〉[4.38]에서 천경자는 다리가 표범으로 변한 나부의 몸으로 알라만다 꽃이 핀 야생의 자연에 혼자 누워 있다. 평소에도 그녀는 이러한 표범무늬 옷을 즐겨 입었는데, 이것은 뱀의 역할처럼 무서운 대상을 자신의 수호신으로 삼고자 하는 이유에서다. 형형색색의 고운 빛깔의 앵무새들은 그녀의 벗이 되어 주고, 표범은 눈을 부릅뜬 채 외로운 그녀를 지켜주고 있지만 누워서 허공을 응시하는 여인의 공허한 눈빛에는 지울 수 없는 한과 어쩔 수 없는 고독이 서려 있다. 이는 자연에 완전히 동화된 관념적인 원시주의가 아니라 그것을 동경하지만 동화될 수 없는 내적 갈등이 반영되어 있음을 의미한다.

이와 비슷한 소재를 그린 고갱의 〈왕의 아내(망고의 여인)〉[4.39]는 부채를 들

고 비스듬히 누워 있는 타히티 여인을 모델로 한 작품이다. 고갱은 타히티의 풍경과 신화적 환상을 종합하여 묵직하고 장중한 색채의 아름다움과 그로테스크를 공존시켰다. 그의 작품에서 여인들은 고목나무처럼 무덤덤한 표정을 짓고 있는데, 이것은 자연과 여성을 동일시하는 원시주의적 태도가 반영된 것이다.

고갱의 원시주의가 도시 문명에 대한 저항으로 원시적 자연의 상태를 인간의 이상적 가치로 삼으려 했다면, 천경자는 낭만주의적 태도를 견지하면서도 지울 수 없는 자신의 한과 실존적 고독을 반영하고 있다. 이것이 바로 그녀가 그리고자 한 "화려한 슬픔", "찬란한 고독"의 세계다.

천경자는 자신의 기구한 운명과 슬픔을 진솔하게 다뤘다는 점에서 멕시코의 여류화가 프리다 칼로와 비견할 만하다. 머리에 꽃을 장식하는 것을 좋아했던 이 두 여류화가는 어떤 사회적 담론이나 사조에 얽매이지 않고 여성으로서 겪은 자신들의 이야기를 진솔하게 그림의 주제로 삼았다. 그렇다고 이들의 작품을 페미니즘으로 포장하는 것은 적절하지 않다. 이들은 어떤 이념보다도 그저 자신들이 직면한 가장 절실하고 진솔한 마음을 관조하고 이를 객관화하고자 했기 때문이다.

프리다의 인생은 그야말로 불행의 연속이었다. 6살 때 소아마비로 불구가 된 그녀는 18살 때 교통사고를 당해 평생 30회가 넘는 크고 작은 수술을 받아야 했다. 게다가 21살 연상의 난봉꾼 디에고 리베라와 어렵게 결혼했으나 그가 자신의 여동생과 불륜을 저지르며 견디기 어려운 마음의 상처를 받는다. 분노를 견디다 못한 프리다는 리베라와 이혼하지만 결국 그를 잊지 못해

4.40 천경자

재결합하게 된다. 만신창이의 몸으로 세 번에 걸친 유산의 아픔과 자살을 시도할 정도의 극심한 육체적, 정신적 고통 속에서도 그녀는 자신의 고통을 그림으로 객관화했다.

프리다의 〈가시 목걸이를 한 자화상〉[4.43]은 가시덩굴로 된 목걸이를 한 목에서 피가 흐르고 있지만, 그러한 고통에 체념한 듯 그녀는 태연하게 정면을 응시하고 있다. 그녀는 자신의 고통을 관조함으로써 고통 받는 자로부터 지켜보는 자를 분리해냈다. 양쪽 어깨에 있는 원숭이나 고양이는 아이를 낳을 수 없는 자신의 강박적 심리의 대용물들이다. 그녀는 자신의 현실적 불행을 그저 관조할 뿐 그것을 초월하고자 하는 갈망이나 환상은 없다.

이에 비해 천경자의 자화상은 자신의 한을 승화시키려는 강렬한 의지가 드러난다. 〈내 슬픈 전설의 22페이지〉[4.42]에서 그녀는 자신의 한을 상징하는 4마리의 뱀으로 화관을 만들어 쓰고, 정면을 응시하는 마녀 같은 강렬한 눈빛은 나약한 자신을 극복하고자 하는 초월적 의지로 불타고 있다. 레이저 광선이 뿜어져 나오는 듯한 눈빛은 프리다 칼로의 체념적 눈빛과 대조된다.

프리다는 공산주의에 심취한 유물론자로, 환상의 세계를 신뢰하지 않았다. 그래서 유럽에서 초현실주의자들

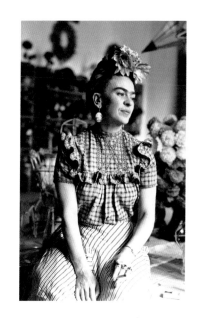

4.41 프리다 칼로

4.42 천경자, 〈내 슬픈 전설의 22페이지〉, 1977년

의 열렬한 환영을 받았음에도, "내가 그린 것은 항상 내 현실이었다"라며 동참하지 않았다. 그녀는 공산주의자 레온 트로츠키를 지지했고, 리베라와 함께 공산주의 집회에도 종종 참가했다.

이와 달리 천경자는 죽을 때까지 꿈과 환상을 좇고 그곳에서 영혼의 위안을 찾았다. 천경자의 작품은 과거와 현재, 미래를 넘나들며 자신의 고통스러운 한과 이상적인 환상을 드라마틱하게 대립시킨다. 그래서 슬픔과 기쁨, 현실과 환상의 이분법을 와해시키고, 신명을 통해 생명 내부의 갈등을 해소시키고자 한다. 프리다가 실존주의자이고, 고갱이 원시성을 동경한 낭만주의자라면, 천경자의 예술세계는 자신의 실존적 고통과 낭만적 환상을 공존시키는 '실존적 낭만주의'를 지향했다.

말년에 천경자는 자식처럼 간직하던 자신의 작품을 모두 서울시립미술관에 기증하고 미국으로 떠나 그곳에서 큰딸과 지내다가 고독하게 사망했다. 그녀의 질긴 운명의 한은 〈미인도〉 진위 논란으로 죽어서도 법정 다툼으로 이어졌지만, 자신의 역경과 고통을 승화시킨 한국 여성 특유의 한과 신명의 미학은 많은 사람들에게 큰 사랑을 받고 있다.

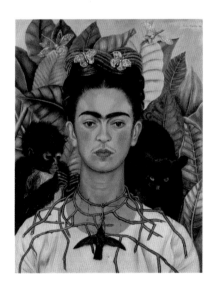

4.43 프리다 칼로, 〈가시 목걸이를 한 자화상〉, 1940년

오윤

민초들의 애환을 풀어주는
신명의 춤

오윤吳潤(1946-86)은 1980년대 한국미술계를 주도한 민중미술에서 중요한 위치를 차지하는 작가다. 엘리트주의와 예술의 자율성을 주창한 모더니즘에 저항하여 나타난 민중미술은 소외된 민중들의 애환을 서슴없이 담아내며 미술의 현실 참여를 실천하고자 했다. 그중에서 오윤은 현실 비판에 머물지 않고, 한국인 특유의 신명의 미의식으로 민초들의 애환을 풀어주려 했다는 점에서 주목된다.

그는 원래 서울대학교에서 조소를 전공했으나 미술의 언어적 소통 기능에 관심을 갖고 복제가 가능한 판화 제작에 전념했다. 특히 간결하고 투박한 칼 맛이 느껴지는 목판화는 그의 전형적인 표현방식이었다. 자본주의에 물들어 예술이 상업화되는 것을 경계한 그는 작품에 서명을 하지 않고, 자신의 작품을 원하는 사람에게는 마다하지 않고 찍어주었다.

그의 별명 '개도치(오두령)'는 소설 『임꺽정』에 나오는 청석골의 터줏대감

4.44 오윤

이다. 그는 이 소설을 너무 좋아하여 항상 곁에 끼고 살았는데, 이 소설에서처럼 땀 흘려 일하며 살아가는 소박한 민중들과 동고동락하며 신분을 뛰어넘는 평등하고 인정이 넘치는 세상을 동경했다.

소설 『갯마을』로 유명한 아버지 오영수도 인정이 많고 사람을 좋아하여 그의 집에는 항상 문인들과 지식인들이 드나들었다. 혈육의 정이 끈끈한 집안에서 자란 오윤은 아버지로부터 인정과 인간애를 물려받아 그 역시 사람들을 좋아했다. 그래서 수유리 쌍문동에 있는 그의 집은 많은 동료들이 드나드는 아지트가 되었다.

평소 흥이 많던 그는 기타도 잘 치고 춤도 잘 추었지만, 운동권에서 사용하는 언어나 노래는 좋아하지 않았고 트로트 가요를 즐겨 불렀다. 또 일찍부터 산대놀이와 판소리, 농악 등에 심취하여 연회장을 찾아다니고, 연희패들과도 잘 어울렸다.

그의 외가는 부산 동래에서 학춤으로 유명한 김기조 집안이었다. 외삼촌 김희영도 동래학춤 예능보유자여서 춤에 대한 남다른 애정과 관심이 있었고 동래학춤에 대한 무보를 필사한 것을 계기로 서민들의 신명난 춤사위를 자신의 독자적인 양식으로 발전시켰다. 민중미술 작가들과 '현실과 발언' 창립 멤버로 활동하던 그는 1986년에 첫 개인전을 열었으나 얼마 후 지병인 간경화로 40세의 나이에 요절하고 말았다.

오윤의 작품세계는 1970년대에 중국 문화개혁의 선구자 루쉰魯迅의 목판화 운동과 디에고 리베라가 이끈 '멕시코 벽화운동'에 공감하고, 정신적으로는 김지하의 '생명사상'에서 양분을 섭취하며 꽃피우게 된다. 그는 민중성을 소외 계층이나 생산의 주체 같은 이데올로기적으로 해석하는 것을 경계하고, 휴머니즘의 본질에 입각한 인간의 존엄성을 민중 속에서 찾고자 했다.

그가 존경했던 케테 콜비츠나 루쉰이 소외되고 절망에 찬 민중들에 대한 연민과 인간애를 표현했다면, 오윤은 민초들의 분노와 슬픔을 춤으로 승화시켜 신명으로 전환시키고자 했다. 그는 현실주의자이면서도 신명의 미의식을 통한 강렬한 초월적 비전을 지니고 있었다. 민속학자 심우성과 교류하면서 그는 탈춤, 판소리, 농악 등을 연구했고, 굿을 "진실과 진실이 만나는 일"이라고 생각했다. 그리고 예술가로서의 자신의 사명을 무당처럼 구김살 없이 진실과 감동을 전해주는 일이라고 굳게 믿었다.

나는 예술가라면 무당이어야 한다고 생각한다. 얼마나 근사한 무당들인가가 문제이고, 얼마나 우리를 울려 주고 감동시키느냐가 문제다. 무당만큼 울려 주고 감동시켜 보라는 것이다. (1985, 「오늘의 우리에게 굿은 무엇인

무당의 춤과 음악은 남에게 보여주기 위함도 아니고 형식적인 아름다움을 위한 것도 아니다. 그들의 예능은 고통스러운 삶의 문제들을 끌어안고 해결하기 위한 절실한 행위다. 오윤의 무당 같은 예술가상은 "예술을 위한 예술"이라는 공허한 모더니즘의 형식주의에 대한 일종의 저항이었다.

오윤의 작품 〈칼노래〉[4.45]는 동학의 창시자 최제우가 지은 노래 가사에서 착안한 것이다. 오윤의 정신세계는 여러 면에서 동학농민운동과 맥을 같이한다. '칼노래'는 최제우가 동학의 박해를 피해 전라도 남원에 피신하여 있을 때 '검결劍訣'이라는 제목으로 지은 한글 가사다. 최제우는 이 노래를 통해 동학의 이념과 정신으로 무장하고, 목검으로 용담검무를 추며 의지를 다졌다. 그러나 하느님을 마음에 모시면 누구나 하느님 같은 존재라는 동학의 평등 정신은 기득권의 체제에 위협이 되었고, 동학의 세력 확장에 두려움을 느낀 정부는 이 노래에 역모의 의지가 담겼다는 것을 빌미로 교주 최제우를 처형시켰다.

오윤의 〈칼노래〉에서는 한 농민이 강렬한 붉은색을 배경으로 날이 시퍼런 칼을 들고 신명나게 칼춤을 추고 있다. 내공을 모으고 힘차게 발을 내딛으며 번뜩이는 칼로 제거하려는 것은 한자로 쓰인 인간의 탐욕貪, 성냄嗔, 어리석음痴, 증오厭, 간사함妖, 악함壞, 추함汚, 사악함邪, 근심愾 등이다. 무당이 살풀이춤을 추듯이, 그는 칼춤을 추며 인간을 부조리하게 만드는 이러한 마음을 단칼에 베어 흩날리게 하고 있다.

그에게 민중은 소외되고 무기력한 존재가 아니라 역경과 부조리에 굴하

4.45 오윤, 〈칼노래〉, 1985년

지 않고 잡초 같은 생명력과 소박함을 무기로 삶을 헤쳐 나가는 강인한 존재다. 목판화 특유의 간결한 선으로 이루어진 〈칼노래〉의 춤사위에는 민초들의 한을 신명으로 풀어내고 부조리한 적폐를 청산하여 대동 사회를 구현하고자 하는 굳은 의지가 느껴진다. 이 신명난 칼바람으로 인해 권력에 의지하여 안위를 누리는 탐관오리들은 간담이 서늘해질 것이다.

〈춘무인 추무의春無仁 秋無意〉[4.46]는 마을 사람들이 모여 신나게 풍물놀이를 하는 장면이다. 한국인들은 예로부터 집단적인 춤과 음악을 통해 일의 능률을 올리고 갈등 없이 혼연일체된 공동체 의식을 갖고자 했다. 꽹과리, 징, 장구, 북, 소고 등의 타악기를 치며 춤과 노래로 흥겨운 신명을 일으키는 풍물놀이는 명절이나 농사일을 할 때 빠지지 않고 행하는 의식이었다. 또 동학농민혁명 때는 농민들의 힘을 모으는 방법으로 활용되기도 했다.

풍물패의 제일 앞에 있는 기수가 '춘무인 추무의'라고 쓰인 깃발을 들고 있는데, 이는 "봄에 씨앗을 뿌리지 않으면, 가을에 거두어들일 것이 없다"는 의미다. 그 뒤로 치배라고 불리는 전립을 쓴 풍물대가 각종 풍물을 치며 춤을 추고, 이어서 가장을 한 잡색들이 광대 노릇을 하며 농민들과 어울려 흥겹게 춤을 추고 있다. 서구의 원근법이나 명암법 대신 평면적 화면에 음악적 선율과 흥겨운 리듬이 돋보이는 이 작품에는 무등을 타고 있는 어린아이까지 총 35명의 사람들이 등장한다. 동일한 춤동작을 하고 있는 이가 한 사람도 없을 정도로 다양한 춤사위와 정확한 동작은 춤에 대한 이해와 체험 없이는 불가능한 것이다.

오윤은 직접 춤을 추고 무보를 그리면서 신명의 기운이 실린 동작들을 연구하고 그렸다. 그래서 동작 하나하나에 한국 특유의 정중동의 율동미와 어

4.46 오윤, 〈춘무인 추무의春無仁 秋無意〉, 1985년

깨춤의 특징이 간결하고 정확하게 드러나 있다. 그래서 그의 작품은 마치 무보집의 한 장면을 보는 듯하다.

이처럼 둥글게 돌면서 춤을 추는 모티브는 야수주의 화가 앙리 마티스가 즐겨 그린 소재다. 마티스의 유명한 작품 〈춤〉[4.47]은 러시아의 화상 세르게이 슈추킨이 자신의 저택 계단을 장식하기 위해 주문한 것인데, 마티스는 원근법과 볼륨감을 제거하고 단 세 가지 색으로 단순화했다. 그리고 다섯 명의 사람이 서로 손을 잡고 둥글게 도는 장면을 통해 춤추는 사람들의 율동감을 극대화했다. 손을 쫙 뻗은 앞의 두 사람의 손이 닿을 듯 말 듯 하게 하여 긴장감을 불어넣었지만, 춤동작이 어설프고 체조하는 듯한 느낌을 준다. 이것은 춤동작에 대한 이해가 깊지 않은 상태에서 돌아가는 동적인 상태에만 주목했기 때문이다. 사실 흥이 났을 때의 동작을 시각적으로 포착하는 것은 쉬운 일이 아니다.

4.47 앙리 마티스, 〈춤〉, 1909년

오윤은 춤에 대한 깊은 철학이 있었다. 그는 춤이 어떠한 도구 없이 인간의 본능을 가장 순수하게 표현할 수 있는 방법이고, 굳어져 가는 몸과 의식을 연결시켜 자기 해방과 세계관의 확대를 가져올 수 있다고 믿었다.

> 세계의 확대라는 것은 비단 어떤 방법적인 문제가 아니라 작가 자신의 자기 해방이어야 하고, 스스로 그것을 넘어서는 춤이어야 한다. 자신이 춤을 추지 않는 한 신체는 어디론가 사라지고 외형적 껍질만 무수할 뿐이다. 그러나 그 탈을 쓰고 춤을 추고자 했을 때, 그리고 춤을 추기 시작할 때 그 탈은 어느새 살아 움직이며 생동하는 형상으로 탈바꿈한다.
>
> (1984, 「미술적 상상력과 세계의 확대」, 『오윤 전집 1』에서 재인용)

에드가 드가는 평생 춤추는 무희들을 그렸다. 그는 다른 인상주의자들처럼 밖에 나가서 자연을 그리지 않고, 실내에서 춤추는 무희들의 움직임을 독특한 시점의 구도로 그렸다. 그의 작품 〈스타: 무대 위의 무희〉[4.48]는 무대에서 절정에 달한 발레리나의 순간적인 동작을 정확하게 포착한 것이다. 드가가 이처럼 무희들을 많이 그린 이유는 "발레를 좋아하거나 여인들에게 연민을 느껴서가 아니라 단지 그들의 움직임과 광선, 시각의 변화가 눈길을 끌기 때문"이다.

독일의 표현주의 화가 에밀 놀데 역시 춤추는 사람들을 즐겨 그렸다. 인간의 본능적 모습에 관심을 가진 그는 북방의 향토적 정서와 동남아시아의 원시미술을 접하고 나서 기괴하고 뜨거운 생명력과 정열을 강렬한 색채와 거친 터치로 표현하였다.

그의 〈촛불과 무희들〉[4.49]은 불꽃을 배경으로 두 여자가 바닥에 촛불을 세워 놓고 야수처럼 난폭하게 춤을 추고 있다. 광기에 넘쳐 뒤틀린 무희들의 격렬한 몸짓으로 인해 촛불이 흔들릴 정도다. 드가의 우아한 춤과 달리, 놀데의 춤은 거의 엑스터시의 상태에서 본능적으로 행해지는 광란의 춤이다.

이들과 달리 오윤의 춤은 드가의 발레처럼 잘 짜인 우아한 형식미도 아니고, 놀데의 춤처럼 엑스터시의 상태에 도달한 광란의 춤도 아니다. 오윤의 〈아라리요〉[4.50]에서 가슴을 풀어헤친 여인은 얼굴에 깊은 슬픔과 한을 머금고 있으나 고도의 몰입을 통해 맺힌 한을 부드럽고 힘찬 움직임으로 풀어내고 있다. 이것은 신명을 통한 한풀이이고, 살풀이로서의 정화 의식이다.

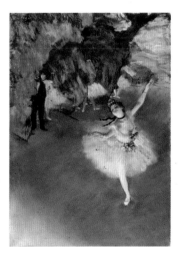

4.48 에드가 드가, 〈스타: 무대 위의 무희〉, 1878년
4.49 에밀 놀데, 〈촛불과 무희들〉, 1912년

4.50 오윤, 〈아라리요〉, 1985년

한국 춤은 천지인 사상에 입각한 천인묘합의 상태에 도달하고자 하는 목적이 있기 때문에 격식 없는 자유분방함과 즉흥성을 중시하면서도 무절제한 광란으로 빠지지는 않는다. 한국의 춤은 하늘의 자유로운 음의 파장으로 땅의 속성으로 굳어져 가는 몸을 자극시켜 신명을 일깨우는 의식이다.

서양의 발레가 주로 발끝을 사용하여 총총거린다면, 한국의 춤은 땅을 딛는 발뒤꿈치에서 전달되는 진동이 등을 타고 올라와 어깨와 손가락에까지 미세하게 전달되는 것을 느끼면서 부드러운 움직임을 만들어낸다. 춤의 자세와 자세가 이어지는 것이 아니라 연속적인 선으로 이어지며 정중동靜中動과 동중정動中靜의 조화를 추구한다. 이는 역동성을 품은 고요함이요, 고요함을 품은 역동성이다. 그래서 놀데의 춤처럼 끝없는 열정만이 난무하는 광란의 춤이 되지 않는다. 그것은 춤의 동작 속에 마음 작용을 연결시켜 응어리진 한을 "맺고 어르고 푸는" 행위의 반복이다. 공허한 형식미가 아니라 삶에서 형성된 한을 푸는 절실한 행위인 것이다.

정靜은 응어리진 마음을 모아 맺는 과정이고, 중中은 맺힌 것을 어르는 춤사위라면, 동動은 맺힌 응어리를 풀어 흥겨운 신명으로 나아가는 춤사위다. 이처럼 맺고 어르고 푸는 동작 속에 마음의 간절함이 실려 신명을 부르는 것이다. 그러면 그 동작들은 습관이나 기술에 얽매이지 않고 즉흥적이고 자유분방한 움직임으로 나타나게 된다.

이러한 한국 춤의 신명의 미학을 통해 오윤은 인간 냄새가 진동하는 민중들의 원초적 낭만을 구현하고자 했다. 그는 민중미술을 지향하면서도 미술이 작가의 진실한 혼이 빠진 채 이데올로기의 도구로 전락되는 것을 경계한 신명의 예술가였다.

비디오로 굿을 하는
국제적 전자 무당

한국인으로서 20세기에 가장 뚜렷한 족적을 남긴 예술가는 비디오 아트의 선구자 백남준Nam-June Paik(1932-2006)일 것이다. 그의 국제적 성공은 가장 한국적인 것이 가장 세계적일 수 있다는 사실을 보여준 사례로 꼽힐 만하다. 그의 예술적 뿌리는 어린 시절 체험한 한국의 무속 문화에서 비롯된다. 산 자와 죽은 자, 이승과 저승을 소통시키는 무당처럼 그는 방울 대신 비디오를 이용하여 전통과 현대, 동양과 서양의 문화를 소통시키고자 했다.

백남준의 아버지 백낙승은 당시 국내 최대 섬유 회사인 태창방직을 운영하며 홍콩을 오가는 무역상이었고, 어머니는 사업의 번영과 집안의 평안을 위해 매해 10월이 되면 무당을 불러 굿을 했다. 어린 백남준은 밤새도록 춤을 추는 무당의 굿판을 지켜보며 한국 특유의 무속 문화를 체험했다. 그리고 그는 축제를 열어 인간의 영혼을 달래주는 무당 같은 예술가가 되고자 했다.

4.51 백남준

예술은 매스 게임이 아니라 페스티벌 잔치, 즉 굿이다. 나는 굿장이다.
여러 사람이 소리를 지르고 춤을 추게 부추기는 광대나 다름없다.
… 민중이 춤을 추도록 대중 속으로 파고들어 가는 것이다.

(1984, 「중앙일보」와 귀국 인터뷰에서)

사업가 집안에서 태어나 유복한 어린 시절을 보낸 그는 중학교 시절에 이
미 피아니스트 신재덕과 작곡가 이건우로부터 개인 지도를 받을 만큼 음악
에 조예가 깊었다. 1952년 도쿄대학교에서 미술사와 미학을 전공했지만, 작
곡과 음악사학을 공부하고 전위음악가 아놀드 쇤베르크의 연구로 졸업 논
문을 썼다. 1956년 독일로 유학을 떠나 뮌헨대학교와 쾰른대학교에서 서양
의 건축, 음악사, 철학을 공부한 그는 미술보다 음악에 관심이 더 많았다. 그
래서 그는 남다른 감성으로 돼지머리를 놓고 추는 무당의 춤에서 신명의 음

악적 원리를 파악할 수 있었다.

그는 무당의 박자가 중국 아악의 리듬과 달리 싱커페이션syncopation, 즉 당김음이 있는 3박자, 5박자, 7박자로 이어진다는 것을 간파했다. 이것은 뒤의 음을 당겨서 엇박자로 임팩트를 주는 방법인데, 이러한 한국 특유의 무속 음악에서 그는 고요하고 명상적인 선禪과 다른 역동성을 발견했다. 그리고 "한국이 국제적으로 팔아먹을 수 있는 예술은 음악, 춤, 무당 등 시간 예술뿐"이라고 확신하게 되었다. 그는 무당의 개념을 신과 인간의 관계를 연결시켜 주는 커뮤니케이션으로 이해했다.

> 한국의 무속은 신과 인간을 연결시켜 주는, 한마디로 소통이고, 커뮤니케이션이다. 점과 점을 이으면 선이 되고, 선과 선을 이으면 면이 되고, 면은 오브제가 되고, 결국 오브제가 세상이 되는 것이다. 신과 인간을 연결시켜 주는 한국의 무속은 따지고 보면 세상의 시작이다. (부인 구보타 시게코에게 한말, 『나의 사랑, 백남준』에서 재인용)

무당이 죽은 자와 산 자, 이승과 저승을 이어주고 소통시켜 인간의 갈등과 문제를 해결해 주는 것처럼 그는 동양과 서양, 정신과 물질, 인간과 기계, 삶과 예술 등 모든 이분법적 대립과 갈등을 화해시키는 것을 예술적 사명으로 삼았다. 그리고 그 방법을 현대 과학 기술과 전자 매체에서 찾았다. 그의 천재성은 한국의 무속적 전통을 양식이 아니라 개념으로 이해하고 전혀 새로운 현대적인 양식으로 변형시켰다는 것이다.

문명의 대립과 갈등을 해소하고자 했던 그의 예술적 이상은 낭만적이었지만, 그는 현대 문명을 비판하고 원시적 자연으로 돌아가자는 퇴행적 낭만주의자가 아니었다. 오히려 그는 과학 기술과 전자 문명을 신뢰하고 그것이 인류 문명을 소통시켜 지구촌을 하나로 묶어줄 것이라고 믿은 진보적 낭만주의자였다.

　과거 북방 유목민들이 말을 타고 세계를 평정했듯이, 미래에는 전자 매체와 위성 통신 기술이 세상을 지배할 것이라고 생각한 백남준의 예술세계는 미국의 전위음악가 존 케이지를 만나면서 꽃피운다. 독일에서 음악 공부를 하던 백남준은 1958년 한 음악 페스티벌에서 동양사상에 심취해 있는 케이지를 처음 만났다. 케이지는 당시 인도철학가 기타 사라브하이에게 인도의

4.52 존 케이지 ⓒJames Klosty

음악과 철학을 배우고, 일본 선불교의 대가 스즈키 다이세츠를 만나면서 선불교에 빠져 있었다. 그리고 『주역』의 영향으로 '우연성 음악'을 창안했다.

우연성 음악이란 작곡가가 음계와 연주 방법을 미리 정해 놓지 않고 연주자가 자의적으로 연주하는 것이다. 이처럼 연주자가 자유롭게 변형하여 연주하는 방식은 한국의 전통 음악인 시나위와 비슷하다. 선 사상에 심취한 케이지는 작곡가의 의도가 담긴 소리를 제거함으로써 악보에 기록되지 않은 자연의 소리를 끄집어내는 데 관심이 있었다. 세상의 어떤 소리도 들리지 않는 완벽한 공간을 찾기 위해 그는 하버드 대학의 녹음실을 찾았는데 그곳에도 여전히 소리가 있다는 것을 깨닫고, 「4분 33초」를 작곡했다. 이 곡은 1악장 33초, 2악장 2분 40초, 3악장 1분 20초로 되어 있고, 음표 대신 '조용히'라는 악상만 적혀 있는 희한한 곡이다.

이 악보를 초연한 피아니스트 데이비드 튜더는 악장이 바뀜에 따라 피아노 뚜껑을 열고 닫을 뿐이었다. 침묵의 연주가 이어지자 관객들의 잡담 소리와 기침 소리, 그리고 부스럭거리는 소리만이 들렸다. 케이지는 이러한 기이한 연주를 통해 일상의 소음도 주의 깊게 들으면 훌륭한 음악이 될 수 있고, 자연적인 소음이야말로 가장 경이로운 음악이라고 주장했다.

역설적이게도 케이지의 전위음악은 인간의 마음을 평온하고 청정하게 만드는 데 그 목적이 있다. 그에게 예술은 자아의 표현이 아니라 감각을 밖으로 흐르게 하여 자아를 해방시키는 것이며, 삶과 예술의 경계를 없애고 자아와 타자의 경계를 흐리게 하는 것이다. 그런 점에서 그의 예술은 선 사상의 영향이 짙다.

내가 이상적이라고 생각하는 것은 아무도 누구에게 무엇을 하라고 명령하지 않고도 모든 것이 완벽하게 이루어지는 것이다. (존 케이지, 『음악사를 움직인 100인』에서 재인용)

백남준은 우연과 침묵, 그리고 일상의 소음을 통해 서구음악의 전통에 저항한 케이지의 예술세계에 매료되었다. 그러나 백남준은 케이지를 존경하면서도 평온하고 침묵적인 선 사상과 달리 자유분방하고 신명이 넘치는 한국의 무속에서 자신의 예술적 영감을 끌어냈다.

일본의 선도 좋지만 한국의 샤머니즘에 비하면 무척 따분하다. 한국의 무당이 훨씬 창의적이다. (부인 구보타 시게코에게 한말, 『나의 사랑, 백남준』에서 재인용)

백남준은 〈존 케이지에 대한 경의〉(1959)를 공연하면서 피아노를 연주하다가 갑자기 신들린 무당처럼 피아노 줄을 끊고 도끼로 피아노를 부수는 퍼포먼스를 했다. 그리고 〈피아노 포르테를 위한 연습곡〉(1960)에서는 객석에서 공연을 기다리던 케이지의 넥타이를 잘라버렸다. 또 〈머리를 위한 선Zen for Head〉[4.53]에서는 작곡가 라 몬테 영이 쓴 지시문 "선을 그리고 그것을 따라가라"를 자의적으로 해석해서 토마토 주스가 섞인 잉크를 머리에 묻혀 긴 종이에 선을 그리는 퍼포먼스를 하기도 했다.

1960년대 플럭서스 운동에 가담한 백남준은 물 만난 고기처럼 서양을 헤집고 다녔다. 이 무렵 줄리아드 음악 학교를 나온 미국인 첼리스트 샬롯 무

4.53 백남준, 〈머리를 위한 선〉, 1962년

어만을 만나 그녀의 초대로 제2회 뉴욕아방가르드 페스티벌에서 공연한다. 백남준은 그 공연에서 머리에 면도용 크림과 쌀을 붓고, 중국 족자를 뜯어 내리며, 물통에 머리를 처박고 피아노를 치는 듯한 기이한 행동을 반복했다. 백남준의 퍼포먼스에 반한 무어만은 그를 헌신적으로 도왔고 뉴욕에서 함께 공연을 하게 된다.

〈현악 연주자를 위한 26분 1.1499초〉[4.54]를 공연하면서 백남준은 무어만에게 자신의 몸을 악기처럼 연주하게 하는가 하면, 문학이나 시각예술에서 허용되는 섹스가 음악에서만 금기되는 전통을 깨기 위해 음악과 섹스를 연결한 〈오페라 섹스트로니크〉를 뉴욕의 시네마파크에서 공연했다. 무어만이 2막에서 상의를 벗고 연주를 시작하자 경찰들이 무대 위로 뛰어올라 연행했다. 이들은 외설 혐의로 재판에 붙여졌고, 이 사건은 예술과 외설에 대한 논쟁으로 확대되어 미국 예술계를 뜨겁게 달궜다. 뉴욕 주지사에게 탄원서를 보내는 예술가들의 노력으로 결국 주지사는 예술가의 손을 들어주었고, 이 사건으로 백남준과 무어만은 뉴욕에서 큰 유명세를 얻게 된다.

이러한 퍼포먼스는 춤과 음악으로 축제를 여는 듯한 한국적 무속 문화에서 영감을 받은 것이다. 백남준의 부인 구보타 시게코는 자서전에서 "미친 듯이 무대 위에 뛰어올라 피아노와 바이올린을 부수고 무어만과 함께 공연하는 순간을 볼 때면 영락없이 신들린 무당의 모습이었다"라고 회고하였다.

샤머니즘은 자발적으로 황홀한 엑스터시에 이르게 하는 신비한 접신술이다. 고대 그리스의 디오니소스교와 오르페우스교는 약물을 이용하여 엑스터시의 상태에 이르렀지만, 빙하기에 시베리아 지역에 갇혀 있던 북방계 몽골로이드는 추위에 견디기 위해 호흡법을 발견했다. 그들은 호흡과 명상을

4.54 존 케이지의 〈현악 연주자를 위한 26분 1.1499초〉를 연주하는 백남준과 샬
롯 무어만, 1965년

통해 엑스터시에 들어가 병을 고치고 미래를 예지하며 삶의 역경을 극복했다. 식량과 사냥감을 찾고 이동의 때를 알아야 했던 그들에게 샤먼의 능력은 절대적이었고, 그래서 천신과 소통할 수 있는 샤먼이 가장 높은 정치적 권력을 가지고 있었다. 빙하기가 끝나면서 북방계 몽골로이드가 아시아 전역에 퍼졌고 샤머니즘은 각 지역의 특성에 따라 변형되어 전파되게 된다. 유목 생활을 하면서 샤먼을 중심으로 공동체를 형성하던 몽골로이드는 하늘과 태양을 숭배하는 천손 의식을 가지고 있었다.

인류 문명의 대통합에 관심이 있던 백남준은 스스로를 "황색 재앙!"이라고 선언하며, 과거 몽골의 칭기즈칸이 유럽을 공포에 떨게 했듯이 예술로 동서양을 평정하겠다는 야심찬 포부를 가졌다. 그래서 역사상 동과 서를 가로질렀던 칭기즈칸, 마르코 폴로, 알렉산더, 단군 등을 제작했는데, 특히 자신의 피가 흐르는 스키타이문화와 칭기즈칸에 관심이 많았다. 스키타이인들은 '텡그리tengri' 신앙을 가지고 있는데, 텡그리는 하늘 혹은 하느님이나 태양신을 상징한다. 헤로도토스의 글에 '텡그리'는 하늘의 제사를 담당하고 신을 대신하여 민족을 통치하는 동방의 군주로 묘사되어 있다.

'텡그리즘'으로 불리는 중앙아시아의 하늘 신앙은 천신 텡그리를 숭상하는 샤머니즘이다. 몽골인들은 세상만사를 주재하는 텡그리에 대해 존경과 경배를 아끼지 않았다. 일부 학자들은 단군이라는 호칭이 텡그리를 한문으로 의역하면서 변한 것으로 보는데, 백남준도 그러한 맥락에서 단군을 이해한 듯하다. 백남준은 자신의 핏속에 흐르는 북방 유목민의 신앙과 기백에 큰 자부심을 느끼고, 이를 서양과 싸울 경쟁력으로 삼았다.

4.55 1963년 독일 부퍼탈의 파르나스
갤러리에서 열린 백남준의 첫 전시회

나는 내 핏속에 흐르는 '시베리안-몽골리안'의 요소를 좋아한다. 몽골 사람하고 우리는 3천 년 전에 헤어졌는데, 그때의 우리 것을 몽골 사람은 지금도 보존하고 있다. (1992년 김용옥과의 인터뷰, 『석도화론』에서 재인용)

한강 이북을 중심으로 이어진 텡그리 신앙은 강신무降神巫다. 강신무는 세습무世襲巫와 달리 신이 내린 무당이 굿을 할 때 타악기를 치며 빠른 춤에 몰입하여 강렬한 강신 체험을 하는 것이 특징이다. 백남준의 신들린 퍼포먼스는 강신무와 비슷하다. 무당이 신을 불러서 접대하며 놀듯이, 그는 신나는 축제를 열어 하나 되는 세상을 꿈꾸었다. 그것은 서구의 이분법적이고 경직된 합리주의가 괴물 같은 나치즘과 독재를 낳았다는 자각에서 비롯된 것이다. 그는 굿처럼 신나는 놀이를 통해 모든 경계를 넘나드는 자유인이었다.

1963년 독일의 작은 도시 부퍼탈의 갤러리 파르나스에서 열린 백남준의 첫 전시회는 그야말로 굿판을 방불케 했다. 그는 어렵게 구한 텔레비전 13대와 피아노로 전시장을 채우고 《음악의 전시-전자텔레비전》이라는 제목을 붙였다.[4.55] 전시 제목에서처럼 그는 음악을 감상하는 대상이 아니라 보는 대상으로 만들고, 공간예술에 시간성을 도입하여 전시장에서 작품이 관객과 상호작용할 수 있게 하였다.

전시장 입구에는 도살된 소머리를 내걸어 피 냄새가 진동하였고, 현관을 커다란 기상 관측용 풍선으로 막아 관객들은 기어서 들어가야 했다. 오프닝 행사에서는 요셉 보이스가 도끼를 들고 피아노 한 대를 부수는 퍼포먼스를 벌였다. 당시 이 전시를 본 사람은 많지 않았지만, 서양에서 유래를 찾아볼 수 없는 충격적인 전시였다.

시간예술인 음악을 공간예술인 미술로 전시한다는 발상 자체가 파격적이었고, 피아노와 영상 매체인 텔레비전을 함께 등장시킴으로써 시각 중심의 미술을 공감각적인 다원예술로 확장시켰다. 서로 충동을 일으킬 것 같은 음악과 미술을 비디오를 매체로 소통시키며, 그는 조형예술의 장르에 새로운 패러다임을 열었다. 그가 전시장에 갖다 놓은 오브제는 뒤샹이 시도한 일종의 레디메이드지만, 텔레비전을 단지 전통을 파괴시키는 데 만족하지 않고, 유화를 대신할 매체로 주목하였다.

> 마르셀 뒤샹은 이미 비디오 아트를 제외하고 모든 것을 다 이뤄 놓았다. 그는 입구는 아주 커다랗게 만들어 놓고 출구는 작게 만들어 놓았다. 그 조그만 출구가 바로 비디오 아트다. 그리로 나가면 우리는 마르셀 뒤샹의 영향권 밖으로 나가는 셈이다. (1974년 이르멜린 리비어와의 인터뷰, 『백남준 : 말에서 크리스토까지』에서 재인용)

비디오 아트에 대해 그는 "다빈치만큼 정확하고, 피카소만큼 자유롭고, 르누아르만큼 다채롭고, 몬드리안만큼 심오하고, 폴록만큼 난폭하고, 재스퍼 존스만큼 서정적으로" 표현할 수 있다고 주장했다. 서양과 싸워 이기기 위해 기존의 관습을 버리고 미술의 규칙을 바꿔 버린 것이다.

백남준과 요셉 보이스는 동료 이상으로 가까운 사이였다. 이들은 미술의 게임 규칙을 새로운 방식으로 바꾸고자 했고, 모두 샤머니즘에서 예술적 영감을 끌어냈다.

요셉 보이스와 샤머니즘의 인연은 운명적이었다. 그는 1943년 제2차 세계

대전 때 독일군 비행기 조종사로 참전하여 러시아 크리미아반도에서 격추되었다. 그런데 운 좋게도 눈 위에 떨어졌고, 몽골 샤머니즘 전통을 가진 타타르족이 펠트 담요로 몸을 감싸주고 버터를 발라주는 등 자신들의 전통적인 간호법으로 그를 보살펴주었다. 이러한 일화는 자신의 예술 개념을 설명하기 위해 과장된 것이라는 주장도 있으나 보이스가 시베리아 샤머니즘의 영향을 받은 것은 분명하다. 그가 자신의 작품에 펠트, 기름 덩어리, 썰매와 손전등 등을 매체로 사용한 것도 그러한 맥락에서였다.

샤머니즘은 모든 자연에 정령이 있다고 믿는 애니미즘과 밀접한 관련이 있다. 보이스의 작품에서 새나 사슴, 토끼 같은 동물이 종종 등장하는 것은 동물에게 신령한 영혼이 있다고 믿는 정령 신앙에서 비롯된 것이다. 시베리아 샤먼들은 하늘을 나는 매나 산을 넘는 사슴, 그리고 유라시아 대륙을 횡단하는 토끼가 되어 자신을 초월하고자 했다.

보이스는 자신의 개인전 오프닝에서 한 발에는 모포를, 한 발에는 쇠 신발을 신은 채 얼굴에 꿀과 금박으로 분칠을 하고 죽은 토끼에게 두 시간 동안 자신의 작품을 설명하는 퍼포먼스를 벌였다.[4.56] 그것은 유라시아 평원을 횡단하는 영물로서의 토끼와 정신적 교류를 시도한 해프닝이었다. 그는 이러한 행위를 통해 합리주의적인 서양 문명을

4.56 요셉 보이스, 〈죽은 토끼에게 어떻게 그림을 설명할 것인가〉, 1965년

4.57 요셉 보이스를 위한 추모굿을 하는 백남준, 1990년

비판하고 "이성에 의해 세뇌당한 인간 의식의 해방과 변혁"을 주장했다.

보이스의 샤머니즘이 동물의 정령과 접신하는 탈혼의 방식이라면, 백남준의 샤머니즘은 춤과 음악을 통한 빙의의 형식이다. 탈혼이 무당의 혼이 능동적으로 신에게 나아가 신과 하나가 되는 것이라면, 빙의는 무당의 혼을 비워 신의 혼으로 사로잡히는 방식이다. 한국의 강신무는 빙의에 의한 것이며, 이는 자신의 에고를 비운 상태에서 내재적 신명을 일으키는 방식이다.

백남준은 보이스에게 1986년 한국에서 열리는 아시안게임 프로젝트의 일환으로 합동굿을 제안했으나 보이스가 갑자기 사망하는 바람에 뜻을 이루지 못했다. 백남준은 보이스의 사망 4주기인 1990년에 서울에서 그를 추모하며 진혼굿을 치렀다.[4.57] 그것은 산 자인 백남준과 죽은 자인 보이스가 굿으로 다시 만나 영혼을 위로하고 서로 격려하는 퍼포먼스였다.

이날 행사에서는 500여 명의 관객이 신명나는 굿판을 구경했고, 프랑스 전역에 방송되었다. 그런데 희한하게도 굿이 끝날 무렵 거센 모래바람과 굵은 빗방울이 떨어지더니 관람객이 모두 돌아가자 천둥 번개가 치고 벼락이 떨어져 일대의 전기가 모두 나가고, 굿을 벌였던 마당에 있던 큰 느티나무가 벼락을 맞아 시들어 죽었다고 한다.

백남준은 신석기시대에 우랄 알타이 어족이 세계 무대를 지배했듯, 21세기 한국을 세계 무대에 등장시켜서 "우랄 알타이의 꿈"을 이루고자 했다. 그는 이러한 행위를 통해 분열된 현대의 문화적 긴장과 인종 간의 갈등을 해소하고 우리 자신과 조상을 결속시켜 인류 통합을 이루고자 했다. 그가 추구하는 새롭고 이상적인 문명은 대륙적인 것이 아니라 유목적인 것이고, 대립과 갈등 대신 서로 소통하며 하나가 되는 신유목민시대였다.

4.58 백남준, 〈굿모닝 미스터 오웰〉의 한 장면, 1984년

1984년에 실현한 〈굿모닝 미스터 오웰〉4.58은 그러한 자신의 낭만적 신념을 구현한 프로젝트였다. 영국의 소설가 조지 오웰(1903-50)은 그의 미래 소설 『1984년』(1949)에서 1984년에 이르면 매스 미디어의 가공할 만한 힘으로 인간이 정보의 노예가 되고, 결국 인간은 정복당하게 될 것이라고 예고했다. 그러나 백남준은 매스 미디어의 발달을 부정적으로 바라본 오웰의 주장을 받아들이지 않았다. 그래서 인공위성을 통해 뉴욕과 파리에서 동시에 진행되는 공연 프로그램을 쾰른에서 보내는 비디오 방송과 섞어 베를린, 함부르크, 로스앤젤레스, 샌프란시스코, 서울 등에 생중계했다. 이로써 매스 미디어가 일방적으로 명령을 하달하는 도구라는 부정적 인식을 상쇄하고, 실시간 소통과 참여를 통해 지구촌을 하나로 묶는 글로벌리즘 유토피아를 구현했다.

역사를 돌아보면 인류 문명의 크고 작은 변화는 언제나 매체의 발견과 관련이 있다. 과거 석기, 불, 청동, 철, 문자 등의 매체가 삶의 혁명을 몰고 왔듯이, 백남준은 전자 매체가 가져다주는 새로운 혁명이 지리적, 문화적 갈등을 해소하고 범인류적인 보편 의식에 도달하게 될 것이라고 예고했다.

이미 1974년경부터 지금의 인터넷과 같은 전자 초고속도로의 개념을 구상한 그는 1993년 《베네치아 비엔날레》에 독일 대표로 참가해 《유목민인 예술가: 전자 초고속도로-베니스에서 울란바토르까지》전을 열었다. 1995년에는 이를 336개의 텔레비전을 이용해 〈전자 초고속도로: 미국 대륙, 알래스카, 하와이〉라는 대형 비디오 설치 작품을 제작했다. 그는 위성과 인터넷으로 연결된 미국 대륙을 표현하면서 21세기 도래할 유목적 세상을 예시했다.

황색 재앙을 일으키며 서양을 휘젓고 다니던 그에게 예기치 않은 시련이 닥쳐왔다. 1996년 호암상을 수상한 직후 갑자기 뇌졸중으로 쓰러진 것이다. 간신히 깨어난 그는 몸의 왼쪽이 마비되었으나 신체적 장애가 그의 창작 활동을 막지는 못했다. 투병 생활 중에도 불굴의 창작 의지를 지피던 그는 1997년 독일의 노벨상으로 불리는 괴테상을 수상했고, 이듬해에는 일본에서 교토상을 연이어 수상했다.

뉴 밀레니엄이 시작되는 2000년에는 뉴욕 구겐하임 미술관에서 역사적인 회고전을 열었다. 약 25만 명이 입장하여 구겐하임의 입장 기록을 갈아치우면서 그는 다시 세계적인 주목을 받았다. 이 역사적인 회고전에서 그는 새로운 실험 정신으로 레이저 아트를 시도했다.

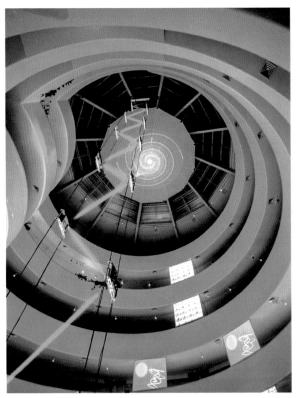

4.59 백남준, 〈야곱의 사다리〉, 2000년, 구겐하임 미술관

구겐하임 미술관을 아름답게 수놓은 〈야곱의 사다리〉[4.59]는 구약 성경에
나오는 야곱을 주인공으로 지상과 천상을 잇는 네트워킹이다. 그는 바닥에
100개의 텔레비전 모니터로 정원을 만들고, 7층 높이의 둥근 천장에는 땅에
서 쏘아올린 레이저가 하늘을 상징하는 원을 그리며 번쩍이게 했다. 그리고
떨어지는 물줄기 사이로 녹색 레이저 광선을 지그재그로 거울에 반사시켜
인간을 상징하는 야곱의 사다리를 만들었다.

이 기발한 레이저 사다리는 하늘과 땅을 하나로 연결하는 천지인 사상을 구현하고, 하늘과 땅을 사람이 잇는다는 '무巫'에 대한 해석을 조형화한 것으로 보인다. 이러한 그의 천재적인 상상력은 프랭크 로이드 라이트가 건축한 둥근 달팽이 모양의 구겐하임 미술관이 마치 백남준을 위해 지어진 것처럼 보이게 만들었다.

그가 창안한 비디오 아트는 음악과 미술, 동양과 서양, 가상과 현실, 작품과 관객, 삶과 예술 등 인간들이 만들어온 모든 대립과 경계를 무너뜨리고 소통케 하는 신명나는 굿판과 같은 것이었다.

그는 평생을 유목민으로서 지구촌을 누비고 다녔다. 한국에서 태어나 일본인과 결혼하고 독일에서 활동하며 독일 대표로《베네치아 비엔날레》에서 황금사자상을 수상했다. 그리고 미국 국적으로 살다가 미국에서 운명하고 장례는 한국에서 치러졌다. 장례식장에 모인 세계 미술계 인사들은 모두 넥타이를 잘라 그의 관에 넣는 퍼포먼스로 이승에서 저승으로 이사한 그를 즐겁게 배웅했다. 그리고 그의 유해는 그가 거주했던 서울, 뉴욕, 독일에 나뉘어 안치되었다.

6개 국어를 하며 동서양의 철학과 문화에 박식했던 그는 가장 한국적인 신명의 미의식으로 지구촌을 하나로 만들었다. 진정한 유목민은 자유로운 영혼으로 사는 것이다. 자유로운 영혼의 소유자였던 백남준은 가는 곳마다 축제의 놀이를 벌이고 문명의 갈등을 치유하며 신명나게 살다 간 월드스타 전자 무당이었다.

신명나는
문화독립운동을 꿈꾸며

즐겁고 신나게 살고 싶지 않은 사람은 없겠지만, 삶의 현실은 우울하고 불행한 사건과 역경이 끊이지 않는다. 이럴 때 필요한 미의식이 신명이다. 신명이 없으면 작은 시련에도 쉽게 좌절하지만, 신명이 있는 사람은 오히려 역경을 땔감삼아 생의 열정을 불태울 수 있기 때문이다.

한국인들은 평소에 침체되어 있다가도 신명이 나면 걷잡을 수 없이 뜨거운 열정을 불태우는, 위기에 강한 민족이다. 그래서 수천 년간 수많은 외침을 당하면서도 나라를 지킬 수 있었고, 한국전쟁 직후의 폐허에서 놀라운 경제 발전을 이룩할 수 있었다. 축구 피파랭킹 40위권 밖에 있다가도 신바람이 나면 월드컵 4강도 가능한 민족이다. 2002년 월드컵 때 전국에서 펼쳤던 붉은악마의 응원은 잠재되어 있던 한국인의 신명이 집단적으로 분출한 사건이었다. 만약 야나기 무네요시가 그 붉은 물결을 보았더라면 한국을 고독과 비애의 민족이라고 규정한 생각을 재고했을 것이다.

점잖은 외래 종교도 한국에만 들어오면 신명의 종교가 된다. 주일날 문화 행사처럼 거룩하게 행해지는 서양의 기독교와 매일 새벽마다 신을 외치고 부흥회를 열어 성령의 뜨거운 강림을 갈구하는 한국의 기독교는 신앙의 방식이 크게 다르다. 관광버스가 흔들릴 정도로 노는 것을 좋아하고, 전국 방방곡곡에 노래방이 있는 나라가 한국이다. 오늘날에는 근본 없는 주입식 교육과 천박한 자본주의 경쟁 사회 속에 신명이 억눌려 있지만, 신명이 나면 한국인은 무엇이든 해낼 수 있는 무서운 잠재력을 지닌 민족이다.

도대체 한국인들의 이러한 신명은 어디서 비롯된 것일까? 나는 이것이 고대부터 한국문화 저변에 흐르는 천지인 삼재사상에서 비롯된 것으로 보고 있다. 우주의 기본적인 구성 요소를 하늘, 땅, 사람으로 보는 천지인 사상에서 인간은 하늘의 자유로운 신성(영혼)과 땅의 물질성(육체)이 접화된 존재이다. 이러한 사상에서 인간의 이상적 삶은 하늘의 신성과 땅의 물질성이 균형을 유지하는 것이고, 죽음이란 원래대로 영혼은 하늘로, 몸은 땅으로 각각 돌아가는 것이다.

그리고 인간의 모든 고통은 굳어지는 땅의 속성이 강해질 때 나타나는 증상이다. 이러한 문제를 해결하기 위해서는 하늘의 신성으로 굳어진 것을 풀어주어 '천인묘합天人妙合'의 상태를 복원해야 한다. 이 절묘한 접화 상태가 '멋'이고, 이는 신성과 세속성이 하나로 종합된 '성속일여聖俗一如'의 상태이다. 이러한 한국미학의 자세한 배경에 대해서는 나의 책 『한국의 미학, 서양, 중국, 일본과의 다름을 논하다』(2015)를 참조하기 바란다.

나는 미학이 "인간의 근원적 쾌감을 통해 나를 찾아가는 학문"이어야 한

다는 신념을 가지고 있다. 칸트의 미학은 누구에게나 공통적으로 지니고 있는 선험적인 아름다움을 연구한 것이다. 그래서 미적 무관심성을 주장했고, 예술에서 어떠한 지적, 도덕적 전제 조건도 필요치 않다는 형식주의 이론으로 귀결되었다. 미학은 미의 보편성을 추구하는 학문이지만, 예술은 자기만의 독창성을 추구하기에 미학과 예술은 상반된 논리를 갖고 있다.

내가 미학연구의 중심을 미의식에 두려는 이유는 미의식이 관념적 미학과 실천적 예술 사이를 중재하고, 참된 휴머니즘의 길로 인도한다고 믿기 때문이다. 동양에서 예술은 원래 인격 수양을 위한 수단이었다. 사군자를 치고 시를 읊는 것은 모든 지식인들의 교양이었다. 미술이 필요 없는 사람이 있을 수 있지만, 미의식이 필요 없는 사람은 없다. 미의식은 나의 본성을 찾고 행복하고 창조적인 삶을 가능하게 하는 열쇠이기 때문이다.

한국인의 고유한 미의식을 통해 신명나는 문화독립운동을 펼치고 싶은 나의 포부가 이제 첫 단추를 꿰게 되었다. 이 책의 내용들은 내가 이미지연구소에서 했던 강의를 토대로 한 것이다. 수년 동안 나의 연구를 인내를 갖고 지켜보고 들어준 이미지연구소 회원들과 보람을 함께하고 싶다.

한국에서 미술책을 내는 것은 쉽지 않은 일이다. 독자층이 적고 도판 저작권 해결도 어려운 데다 비용이 많이 들기 때문이다. 그다지 대중적이지 않은 책을 출간해준 미술문화 출판사에도 감사한 마음을 전한다. 이 시리즈는 그동안 써놓은 글들을 모아서 내는 것이 아니라 처음부터 기획하에 연구하며 써가고 있기 때문에 백수가 아니고서는 어려운 일이다. 나를 생계 현장으로 내몰지 않고 집필의 시간을 허락해준 가족에게도 고맙고 미안한 마음이다.

올 가을 쯤으로 계획하고 있는 2권은 '해학' 편이 될 것이다. 신명은 주제의 특성상 다소 무거운 느낌이 없지 않았으나 해학은 주제가 밝고 명랑해서 보다 즐겁고 흥미 있는 내용이 될 것이다. 한국미학에 대한 무관심 속에 이러한 노력을 이어가는 것이 쉽지 않지만, 언젠가 한국의 미학 1권과 미의식 4권을 합하여 총 5권의 책이 한 세트로 서재에 꽂혀 있을 흐뭇한 상상으로 의지를 다져본다.

참고문헌

• **국내 단행본**

강우방, 『한국미술의 탄생』, 솔출판사, 2007

고암미술연구소, 『고암 이응노, 삶과 예술』, 얼과알, 2000

고유섭, 『구수한 큰맛』, 진홍섭 엮음, 다할미디어, 2005

고유섭, 『우현 고유섭 전집』(총10권), 열화당, 2013

권영필 외, 『한국미학시론』, 고려대학교 한국학연구소, 1994

권영필 외, 『한국의 미를 다시 읽는다』, 돌베개, 2005

국립현대미술관, 『오윤, 낮도깨비 신명마당』, 2006

김영기, 『한국인의 조형의식』, 창지사, 1991

김영기, 『한국미의 이해』, 이화여자대학교출판부, 1998

김용옥, 『석도화론』, 통나무, 1992

김용준, 『고구려 고분벽화 연구』, 열화당, 2001

김이환, 『수유리 가는 길』, 이영문화, 2004

김정설, 『화랑외사』, 이문출판사, 1981

김정설, 『풍류정신』, 영남대학교 출판부, 2009

김홍희, 『굿모닝, 미스터 백!- 해프닝, 플럭서스, 비디오 아트: 백남준』, 2007

박생광 100주년 기념행사 위원회, 『박생광, 그 민족예술의 재조명: 탄생 100주년 기념자
료집』, 이영미술관, 2004

박정진, 『굿으로 보는 백남준 비디오 아트 읽기』, 한국학술정보, 2010

박제가, 『정유각집(하)』, 돌베개, 2010

백남준, 정미애·김문영·임왕준 역, 『말馬에서 크리스토까지』 백남준아트센타, 2010

삼성문화재단, 『변관식-한국의 미술가』, 삼성문화재단, 1997

삼성문화재단, 『이상범-한국의 미술가』, 삼성문화재단, 1997

신은경, 『풍류-동아시아 미학의 근원』, 보고사, 1999

오광수, 『이중섭』, 시공사, 2000

오윤, 『오윤 전집1-3』, 현실문화연구(현문서가), 2010

윤병렬, 『고구려 고분벽화에 그려진 한국의 고대철학』, 철학과 현실사, 2008

이난영, 『한국 고대의 금속공예』, 서울대학교출판문화원, 2012

이석우, 『겸재 정선, 붓으로 조선을 그리다』, 북촌, 2016

이용우, 『백남준, 그 치열한 삶과 예술』, 열음사, 2000

이중섭, 『이중섭 1916-1956 편지와 그림들』, 다빈치, 2011

이호관, 『한국의 금속공예』, 문예출판사, 1997

전호태, 『고구려 벽화고분』, 돌베개, 2016

정병모, 『미술은 아름다운 생명체다』, 다할미디어, 2001

조요한, 『한국미의 조명』, 열화당, 1999

조지훈, 『한국학 연구』, 나남출판, 1996

지상현, 『한중일의 미의식』, 아트북스, 2015

진회숙, 『음악사를 움직인 100인』, 청아출판사, 2013

천경자, 『내 슬픈 전설의 49페이지』, 랜덤하우스코리아, 2006

천경자, 『恨』, 샘터사, 1977

최광진, 『현대미술의 전략』, 아트북스, 2004

최광진, 『한국의 미학, 서양, 중국, 일본과의 다름을 논하다』, 미술문화, 2015

최광진, 『천경자 평전, 찬란한 고독 한의 미학』, 미술문화, 2016

최순우, 『무량수전 배흘림기둥에 기대서서』, 학고재, 1994

최열, 『이중섭 평전-신화가 된 화가, 그 진실을 찾아서』, 돌베개, 2014

최완수,『진경산수화』, 범우사, 1993

최완수,『겸재 정선』, 현암사, 2009

최준식,『한국미, 그 자유분방함의 미학』, 효형출판, 2000

최준식,『한국인은 왜 틀을 거부하는가?-난장과 파격의 미학을 찾아서』, 소나무, 2002

홍용선,『청전 이상범, 한국 전원의 풍물시 화가』, 부산대학교 출판부, 1986

• **국내 논문**

신석초,「멋설」,『문장』, 1941년 3월호

조원교,「부여 능산리 출토 백제금동대향로 연구」, 동방문화대학원대학교, 2016

• **해외 단행본**

구보타 시게코,『나의 사랑, 백남준』, 이순(웅진), 2010

도미야마 다에코,『이응노-서울, 파리, 도쿄』, 삼성미술문화재단, 1994

리처드 니스벳, 최인철 역,『생각의 지도』, 김영사, 2004

미르치아 엘리아데,『샤머니즘, 고대의 접신술』, 까치, 1992

야나기 무네요시, 이길진 역,『조선과 그 예술』, 신구문화사, 1994

야나기 무네요시, 최재목·기정희 역,『미의 법문』, 이학사, 2005

요한 요아힘 빙켈만, 민주식 역,『그리스 미술 모방론』, 이론과 실천, 1995

존 카터 코벨, 김유경 역,『한국문화의 뿌리를 찾아-무속에서 통일신라 불교가 꽃피기까
지』, 학고재, 1999

• **잡지**

『화랑』, 현대화랑, 1974년 여름호